设计与数据分析

主 编 / 刘建军
副主编 / 李禹臻 孙 元
　　　　宋明亮 张 路

清华大学出版社
北京

内 容 简 介

本书从初学者角度出发，通过通俗易懂的语言、丰富多彩的案例，详细介绍了数据分析的基础和理论知识，以及在设计领域的应用。全书共分为 3 篇 10 章，分别是设计量化分析概述、数据分析基本程序、设计数据的统计描述、概率及概率分布、参数估计、假设检验、设计评价：均值的假设检验、实验设计：单因素方差分析、设计研究：相关与回归、设计研究：χ^2 检验。读者跟随本书的讲解，边学习边上机实际操作，即可掌握基本的数据分析方法。

本书主要面向普通高等职业院校学生，既可作为设计学、艺术设计、工业设计、产品设计、视觉传达设计、数字化艺术设计等专业的教学用书，也可作为相关领域的培训教材和企业设计人员的参考用书。

本书封面贴有清华大学出版社防伪标签，无标签者不得销售。
版权所有，侵权必究。举报：010-62782989，beiqinquan@tup.tsinghua.edu.cn。

图书在版编目（CIP）数据

设计与数据分析/刘建军主编. —北京：清华大学出版社，2024.1
ISBN 978-7-302-64221-3

Ⅰ. ①设… Ⅱ. ①刘… Ⅲ. ①数据处理－应用－艺术－设计 Ⅳ. ①J06-39

中国国家版本馆 CIP 数据核字（2023）第 132743 号

责任编辑：邓　艳
封面设计：刘　超
版式设计：文森时代
责任校对：马军令
责任印制：宋　林

出版发行：清华大学出版社
　　　　　网　　址：https://www.tup.com.cn，https://www.wqxuetang.com
　　　　　地　　址：北京清华大学学研大厦 A 座　　　邮　编：100084
　　　　　社 总 机：010-83470000　　　　　　　　　　邮　购：010-62786544
　　　　　投稿与读者服务：010-62776969，c-service@tup.tsinghua.edu.cn
　　　　　质量反馈：010-62772015，zhiliang@tup.tsinghua.edu.cn
印 装 者：三河市少明印务有限公司
经　　销：全国新华书店
开　　本：185mm×260mm　　　印　张：10　　　字　数：231 千字
版　　次：2024 年 1 月第 1 版　　　　　　　　　　　印　次：2024 年 1 月第 1 次印刷
定　　价：49.80 元

产品编号：093517-01

前　言

随着人工智能的快速发展，数据分析在各行各业得到广泛的应用。在注重学科交叉融合的设计领域，数据分析已成为设计师的必备技能，越来越受到人们的重视。本书面向工业设计、产品设计、视觉传达设计、数字化艺术设计、交互设计、环境艺术设计等设计类专业普通高等职业院校学生。

本书立足设计学，重点介绍数据分析方法在设计活动中的应用，主要包括定量分析的整体构架、数据收集、数据整理以及初等数据分析、预测、检验等内容。本书参考国内外设计学、心理学、统计学、数据分析等相关书籍，根据设计类专业学生的实际特点，在介绍严谨的数理统计定义的同时，注重直观的讲解，突出数据分析在具体设计案例中的应用。通过阅读本书，读者不仅可以摆脱枯燥的数学公式，快速掌握数据分析的基本概念及流程，还可以通过书中的典型案例举一反三。

本书第 4~6 章为理论篇，有较多的数学公式，初学者可以跳过，先学习其他章节内容。有数据分析基础或学过概率论与数理统计的读者在阅读本书时，除了第 1 章，可以根据自己的需要，挑选部分章节阅读。读者可重点关注第 7~10 章的相关案例及相应的问题提法。此外，标题中的"*""**"表示难度等级，初学者可先跳过相关内容。

本书第 1 章由宋明亮编写，第 2~3 章由李禹臻编写，第 4 章由张路编写，第 5~6 章由孙元编写，第 7~10 章由刘建军编写。编者在长期的设计教学工作中积累了丰富的经验，但由于水平有限，书中还有一些不足之处，恳请各位读者批评指正。

编　者

目　　录

基　础　篇

第1章 设计量化分析概述 ……………………………………………………………… 2
　1.1 从定性分析到定量分析 …………………………………………………………… 2
　　1.1.1 定性分析的基本概念 ………………………………………………………… 3
　　1.1.2 定量分析的基本概念 ………………………………………………………… 4
　1.2 设计以人为本 ……………………………………………………………………… 5
　　1.2.1 用户体验设计 ………………………………………………………………… 5
　　1.2.2 情景意识 ……………………………………………………………………… 6
　1.3 情感化设计 ………………………………………………………………………… 6
　　1.3.1 情绪引导设计 ………………………………………………………………… 6
　　1.3.2 产品设计特征与情感层次 …………………………………………………… 7
　1.4 感性工学概述 ……………………………………………………………………… 10
　　1.4.1 感性工学的定义 ……………………………………………………………… 10
　　1.4.2 感性工学的分类 ……………………………………………………………… 11
　1.5 本章练习 …………………………………………………………………………… 12

第2章 数据分析基本程序 …………………………………………………………… 13
　2.1 制订总体计划 ……………………………………………………………………… 13
　　2.1.1 建立指标体系 ………………………………………………………………… 13
　　2.1.2 商业数据分析模型 …………………………………………………………… 14
　　2.1.3 常用的指标 …………………………………………………………………… 17
　2.2 数据获取与分类 …………………………………………………………………… 18
　　2.2.1 数据调研 ……………………………………………………………………… 18
　　2.2.2 数据实验 ……………………………………………………………………… 19
　　2.2.3 数据分类 ……………………………………………………………………… 21
　2.3 数据整理 …………………………………………………………………………… 22
　　2.3.1 数据的量化 …………………………………………………………………… 22
　　2.3.2 数据的清洗 …………………………………………………………………… 25
　2.4 数据分析 …………………………………………………………………………… 26
　　2.4.1 描述性数据分析 ……………………………………………………………… 26
　　2.4.2 推断性数据分析 ……………………………………………………………… 27
　2.5 本章练习 …………………………………………………………………………… 27

第3章 设计数据的统计描述 ………………………………………………………… 28
　3.1 数据分析概述 ……………………………………………………………………… 28

3.1.1 总体、样本、抽样、统计量………………………………………………28
3.1.2 抽样调查的分类…………………………………………………………29
3.1.3 数据的误差………………………………………………………………30
3.2 频数分布表与直方图……………………………………………………………31
3.2.1 使用数据透视表…………………………………………………………31
3.2.2 频数分析的基本原理……………………………………………………34
3.2.3 利用 Excel 进行频数分析………………………………………………36
3.3 数据分布概述……………………………………………………………………40
3.3.1 数据分布…………………………………………………………………41
3.3.2 总体分布…………………………………………………………………41
3.3.3 抽样分布…………………………………………………………………43
3.4 数据分布特征指标………………………………………………………………44
3.4.1 集中趋势指标……………………………………………………………45
3.4.2 离散趋势指标……………………………………………………………48
3.4.3 偏态和峰态指标…………………………………………………………49
3.5 本章练习…………………………………………………………………………51

理 论 篇

第 4 章 概率及概率分布……………………………………………………………54
4.1 随机事件及概率…………………………………………………………………54
4.1.1 随机现象与随机事件……………………………………………………54
4.1.2 频率与概率………………………………………………………………55
4.2 概率分布…………………………………………………………………………56
4.2.1 随机变量…………………………………………………………………56
4.2.2 随机变量的概率分布函数………………………………………………57
4.3 离散型随机变量的概率分布……………………………………………………58
4.3.1 离散型随机变量的概率分布定义………………………………………58
4.3.2 常见的离散型随机变量概率分布………………………………………58
4.4 连续型随机变量的概率分布……………………………………………………60
4.4.1 连续型随机变量的概率分布定义………………………………………60
4.4.2 常见的连续型随机变量概率分布………………………………………61
4.4.3 分位点……………………………………………………………………63
4.5 数字特征…………………………………………………………………………64
4.5.1 数学期望…………………………………………………………………64
4.5.2 方差、协方差与相关系数………………………………………………64
4.5.3 统计矩……………………………………………………………………65
4.6 本章练习…………………………………………………………………………66

第 5 章 参数估计 ... 67

5.1 数理分析的理论基础 ... 67
5.1.1 大数定律 ... 67
5.1.2 中心极限定理 ... 68
5.1.3 统计量 ... 69

5.2 参数的点估计 ... 69
5.2.1 矩估计法 ... 69
5.2.2 极大似然估计法* ... 70
5.2.3 点估计的优良评价 ... 71

5.3 参数的区间估计 ... 73
5.3.1 置信区间与置信水平 ... 73
5.3.2 参数区间估计的基本思想 ... 74
5.3.3 6 种抽样分布的区间估计 ... 74

5.4 本章练习 ... 75

第 6 章 假设检验 ... 76

6.1 假设检验原理 ... 76
6.1.1 假设检验的相关术语 ... 76
6.1.2 假设检验的基本原理 ... 78
6.1.3 假设检验的基本流程 ... 80

6.2 Z 检验 ... 81
6.2.1 Z 检验的理论基础 ... 81
6.2.2 Z 检验公式 ... 82

6.3 t 检验 ... 82
6.3.1 t 检验的理论基础 ... 82
6.3.2 配对样本 t 检验 ... 83
6.3.3 独立样本 t 检验 ... 84

6.4 方差分析 ... 84
6.4.1 方差分析的背景 ... 85
6.4.2 方差分析的相关术语 ... 85
6.4.3 方差分析的基本思想 ... 86
6.4.4 方差分析的理论基础 ... 87

6.5 本章练习 ... 87

应 用 篇

第 7 章 设计评价：均值的假设检验 ... 90

7.1 Z 检验：音乐类 App 改版设计 ... 90
7.1.1 背景与问题 ... 90
7.1.2 实际操作案例 ... 91

7.2 独立样本 t 检验：产品交互系统测试评价 ··· 92
　　7.2.1 背景与问题 ··· 92
　　7.2.2 实际操作案例 ··· 93
7.3 配对样本 t 检验：大学生宿舍室内舒适度评价 ··· 94
　　7.3.1 背景与问题 ··· 94
　　7.3.2 实际操作案例 ··· 95
7.4 本章练习 ·· 96

第8章 实验设计：单因素方差分析 ··· 97
8.1 老年认知脑电实验 ·· 97
8.2 脑电实验：单因素方差分析 ·· 101
　　8.2.1 单因素问题提法 ··· 101
　　8.2.2 顶叶脑区 N200 成分：单因素方差分析 ··· 101
　　8.2.3 枕叶脑区 N200 成分：单因素方差分析 ··· 102
8.3 实验结论分析 ·· 103
　　8.3.1 N200 和 P300 成分单因素方差分析结论 ··· 103
　　8.3.2 N200 和 P300 成分实验结论 ··· 104
8.4 本章练习 ··· 105

第9章 设计研究：相关与回归 ··· 106
9.1 变量间的关系 ·· 106
　　9.1.1 变量分析的基本思路 ··· 106
　　9.1.2 相关关系的概念与分类 ··· 107
　　9.1.3 简单线性相关分析 ·· 108
　　9.1.4 汽车 CMF 设计案例分析 ··· 109
9.2 回归分析 ·· 112
　　9.2.1 一元线性回归原理 ·· 112
　　9.2.2 一元回归参数估计** ·· 113
　　9.2.3 回归方程的评价 ·· 113
　　9.2.4 人机尺度案例分析 ·· 116
9.3 多元统计分析方法 ·· 119
　　9.3.1 多元回归分析** ··· 120
　　9.3.2 驾驶疲劳度案例分析 ·· 122
9.4 本章练习 ··· 125

第10章 设计研究：χ^2 检验 ··· 128
10.1 χ^2 统计量 ·· 128
　　10.1.1 χ^2 统计量定义 ·· 128
　　10.1.2 χ^2 的两种检验 ·· 128
10.2 χ^2 拟合优度检验 ·· 129
　　10.2.1 χ^2 拟合优度检验问题提法 ··· 129

10.2.2	具体假设形式	129
10.2.3	适老化游戏设计案例	130
10.3	$r \times s$ 列联表和 χ^2 独立性检验	132
10.3.1	$r \times s$ 列联表	132
10.3.2	独立性检验	133
10.3.3	实际案例分析	134
10.4	等级相关分析	136
10.4.1	斯皮尔曼等级相关系数	136
10.4.2	实际案例	137
10.5	本章练习	140
参考文献		142
附录 A		143

基础篇

第1章 设计量化分析概述
第2章 数据分析基本程序
第3章 设计数据的统计描述

第 1 章 设计量化分析概述

 本章简介

　　自现代设计学科诞生以来,因其自身的无序性和多元性,设计从业者不得不面对诸多问题与挑战。设计活动涉及科学技术、艺术、文化等概念,在信息时代显得越来越碎片化。自 20 世纪 80 年代以来,随着唐纳德·诺曼(Donald Norman)的《设计心理学》《情感化设计》在中国、日本等国家的影响越来越大,科学与艺术、定性与定量的争论在设计界就没有停止过。这一情况使得用户体验设计、情感化设计、感性工学等设计理论得到持续的发展和完善,促进了数据分析在设计领域的广泛应用与传播。本章内容包含编者对设计学在情感、心理、行为等方面从定性到定量的研究思考。希望读者能从中感悟设计学面临的问题与挑战,探索设计学的发展方向。

1.1　从定性分析到定量分析

　　现代设计学领域的实证研究方法分为定量分析方法(quantitative analysis method,又称量化分析方法)和定性分析方法(qualitative analysis method,又称质性分析方法),以及两者相结合的混合研究方法。传统的定性研究者认为事物的性质和过程不能通过实验、测量以及物理量等手段来表征,他们强调现实的社会构建性质,强调问题研究受情景的约束。而随着信息化、智能化时代的到来,定性分析与定量分析相互依存,两者是相辅相成的;定量分析必须建立在定性分析的基础上,两者灵活运用才能更好地为设计服务,取得最佳效果。

　　实证研究方法的本质就是根据逻辑关系进行归纳、演绎和推理,从这个角度讲,又可以将实证研究方法划分为归纳法和演绎法。

　　归纳法又称归纳推理(inductive reasoning)、归纳逻辑,是在认识事物过程中所使用的思维方法。人们以一系列经验事物或知识素材为依据,寻找其服从的基本规律或共同规律,并假设同类事物中的其他事物也服从这些规律,从而将这些规律作为预测同类其他事物的基本原理。

　　演绎法又称演绎推理(deductive reasoning),是指人们以一定的反映客观规律的理论认识为依据,由服从该理论认识的事物已知部分推出事物未知部分的思维方法。演绎推理是由一般到特殊的认识方法,是人们认识"隐性"知识的一般性思维方法。只要演绎推理的前提真实并且推理形式正确,其结论就必然真实。

　　归纳推理和演绎推理的区别如下。

　　(1)思维的起点不同:归纳推理是从特殊性到一般性的认识过程;演绎推理是从一般性到特殊性的认识过程。

（2）两者的前提与结论之间的性质不同：归纳推理的结论一般超出了前提所限定的范围，其前提和结论之间的联系不是必然的，而只具有或然性；演绎推理的结论不超出前提所限定的范围，其结论和前提之间的联系是必然的。

1.1.1 定性分析的基本概念

定性分析有着悠久的历史，它在发展过程中将"分析和理解社会中的各类行为和社会过程"作为核心任务。现代定性分析使用的是实证主义科学范式，它是一种将观察者置于现实世界中的情景性活动，主要以分析者的直觉、经验、印象分析研究对象过去、现在以及未来的状况。定性分析的过程由一系列解释性的、感知世界的身体实践活动构成，可以对研究对象的性质、特点、发展变化规律做出判断。通过定性分析，外界信息将转变成一系列陈述，包括实地访问笔记、谈话照片记录和自我备忘录。科学家、自然主义者、田野工作者、记者、社会评论家、艺术家、表演家、电影制作人、随笔作家等都属于定性研究者。

1. 田野调查

田野调查是在社会学中普遍采用的一种调查研究方法。它是通过实地考察、调研，直接获取民间民俗信息，取得一手原始资料，构建研究体系和理论基础的研究方法论。它被广泛地应用在考古学、民俗学、生物学、人类学、语言学、哲学、设计学及社会学等领域，是极重要的调查研究方法之一。田野调查要求研究者在有严格定义的空间和时间范围内，参与体验当地人的日常生活，记录人们生活的各个方面，以研究不同文化如何满足人们普遍的基本需求、社会如何构成。例如，费孝通的《云南三村》便是他深入云南农村地区，利用类型比较法进行调查、分析和比较，由一点到多点，由局部到全体，认识中国农村的整体面貌后写成的。其调查内容涵盖了农作日历、劳力估计、团体所有田分配等当地经济社会的各个方面。又如，北京大学社会学系博雅博士后陈龙采用田野调查，在 2018 年花了五个半月时间体验骑手的劳动过程，其在博士论文中通过自身经历阐述了控制权的重新分配、雇主责任、劳资冲突、数字控制、劳动秩序等问题。

2. 民族志

民族志（ethnography）源于希腊语的"ethnos"（民族）一词，是一种写作文本。民族志产生于西方人对文化和文明起源的研究，最早应用于人类学领域，是文化人类学的分支，本质是对民族和民族意识的文化基础进行的社会性研究。民族志通过建立在人群中实地观察和参与之上的关于习俗的撰写，或者关于文化的描述，理解和解释社会并提出理论观点，是人类学中用于描述人类生活方式的研究方法。民族志的定性分析要求研究者具有一种对社会的超然态度，允许研究者进行自身与他人的行为观察，并通过这种观察理解社会的整体运行机制，理解和解释社会所呈现的现状。

3. 德尔菲法

德尔菲法（Delphi method）又称专家调查法，是通过对专家背靠背（互不见面或协

商)的匿名征询方式进行预测的方法。专家的选择须具有代表性,要保证其熟悉、精通预测对象,专家的数量一般是 10~50 人。在调查期间,专家互相不发生联系。如果调查数据结果比较分散,需要重新设计调查表继续调查,直到专家的意见达到某种程度的一致为止,再以此为依据做出判断或预测。使用德尔菲法时,必须坚持以下三条原则。

(1) 匿名性原则。对被选择的专家要保密,避免他们彼此通气,或受权威、资历等方面因素的影响。

(2) 反馈性原则。一般的征询调查要进行三至四轮,要给专家提供充分反馈意见的机会。

(3) 收敛性原则。数轮征询后,专家的意见相对集中并趋向一致,若个别专家有明显的不同观点,应要求他们详细说明理由。

1.1.2 定量分析的基本概念

定量分析是依据实验或调研数据,建立统计模型,并用统计模型计算分析对象的各项指标及其数值的一种方法。以下是定量分析的几个重要概念。

1. 同质与变异

同质是指观察单位(研究个体)间被研究指标的影响因素相同。但在研究中有些影响因素是难以控制的,甚至是未知的,如在人群健康研究中的遗传、营养、心理等影响因素。因此,在实际工作中,影响被研究指标的主要的可控制因素达到相同或基本相同就可以认为是同质。

由于观察单位(研究个体)间各种指标的影响因素极为复杂,同质个体间各种指标存在差异,这种差异称为变异。例如,同质学生的身高、体重、爱好等指标会有一定的差别。

2. 总体与样本

总体是一个简化的概念,它可以分为自然总体和测量总体。所谓自然总体,就是由客观存在的具有相同性质的许多个别事物构成的整体。自然总体中的个体通常都具有多种属性,我们把个体所具有的某种共同属性的数值的整体称为一个测量总体。如果统计总体中包括的单位数是有限的,则称其为有限总体;如果统计总体中包括的单位数是无限的,则称其为无限总体。

研究中实际观测或调查的一部分个体称为样本,研究对象的全体称为总体。样本中个体的数量称为样本容量。

3. 抽样调查

抽样调查是指按照随机的原则,从总体中抽取一小部分单位进行观察,从而推断相关数量特征,属于非全面调查。其组织形式分为简单随机抽样、分层随机抽样、系统随机抽样、整群随机抽样。抽样调查被广泛地应用到各种调查领域。限于研究条件等原因,难以对每一个个体进行调查研究,而只能采用一定的方法选取其中的部分个体作为调查研究对象。选择调查研究对象的过程就是抽样。例如对无限总体进行调查、对有限

但包含个体较多的总体进行调查、对全面调查进行数据质量检验时，均需要进行抽样。抽样调查是常用的调查研究方法之一，已被广泛地应用到社会调查、市场调查和舆论调查等多个领域。

1.2 设计以人为本

20世纪50年代，受人本主义思潮的影响，以人为本的设计理念逐渐成为现代设计的核心理念。以人为本的设计核心在于用户体验。用户体验是指用户在使用产品以及享受相应服务过程中的感受，包括物理感受、心情感受、长期或短期的知觉感知。这促使设计师进一步思考一些问题：以用户为中心的设计到底意味着什么？应如何进行用户体验设计？如何建立与之相适应的理论体系？

1.2.1 用户体验设计

用户体验设计（user experience design）是以用户为中心、以用户需求为导向的现代设计理念。自20世纪90年代开始，以用户为中心的设计理念逐渐成为商业设计的核心理念，从项目开发的最初阶段贯穿整个设计开发流程。1995年，美国著名认知心理学家唐纳德·诺曼作为第一个用户体验专家加盟苹果公司，从事以人为核心的产品线的研究和设计。他的职位被命名为用户体验架构师（user experience architect），这也是首个用户体验职位。如今，大部分互联网公司都设有设计部门或用户体验中心，用以总结完善在线产品、优化设计团队、提升产品品质、梳理设计规范，以更好地发掘用户需求，发挥设计价值。

"用户体验设计师"的团队成员包括UI设计师、运营设计师、工业设计师等，其核心任务是围绕用户展开设计活动，确定产品的设计对象。一般从两个方面入手，一是用户使用情景，二是用户数据的量化分析。用户使用情景是指用户在"自我情景意识"下对某一事物做出的决定性判断。而用户数据的量化分析则是依据相关、聚类等统计分析方法，从心理学的角度出发，对用户在使用产品、系统、服务的过程中建立起来的主观心理感受进行量化分析。因其本身所具有的不确定性，早期的量化工作推进缓慢，如感性工学。因为个体差异决定了不同的用户有着不同的需求，每一需求都是难以复制的；但同时我们应清晰地认识到，在某一确定的社会文化环境和人类群体中，人们在用户体验上往往能表现出显著的群体性，这也是用户体验可以被设计的重要基础。通常，设计师不能寄希望于用户主动告知需求，更多时候需要直接观察用户行为；而对于如何评价用户体验，则须根据目标用户群的反馈信息做出判断。事实上在现实世界中，并没有在任何情况下都完美的用户体验，设计的好坏都是基于设计项目目标的情景来讨论的，因为不同的人有不同的需求。著名工业设计师亨利·德莱福斯（Henry Dreyfuss）在《为人的设计》一书中指出，当产品在使用过程中令人感到更安全、更舒适，让人更渴望去购买，使人们工作起来更有效率，或者十分愉悦，这时，设计师就成功了。这进一步促使设计师围绕产品使用情景进行设计。

1.2.2 情景意识

情景意识又称态势感知,是指生物在特定的时空环境中,通过处理信息精确地感知环境变化,并对未来的发展趋势产生预知判断的能力。情景意识带给设计的启示是要关注用户所处环境的相关信息,从而进一步了解用户的行为动机。这与吉布森的可供性理论对设计的启示是一致的,对于产品设计而言具有重大意义。深泽直人的潜意识设计就是一个很好的例子。

对于用户来说,什么样的产品比现有的、已经习惯使用的产品更好,用户本身并不十分清楚。人因工程学领域试图寻求一种系统性方法,让用户不需要再在超出自身感知或身体能力的情况下执行任务。所以,以用户为中心的设计,并不意味着了解用户想要什么,再想方设法满足这种需求;而是在产品功能、任务能够被用户感知的情况下,让用户自行选择。事实上,不同的用户希望在新设计中体现的更新是不同的,不同的用户群体各抒己见,设计因人而异。在复杂的现实环境中,用户的决策高度依赖情景意识。因此,保持用户对系统的掌控和高层次的情景意识的设计,才是以用户为中心的设计。

综合上述分析,既然用户的决策高度依赖情景意识,那么用户体验设计面临两个重要问题:一是如何构建用户的情景意识系统;二是如何测量评价与用户匹配的产品使用系统。要解决上述两个问题,还需要设计人员了解情感与产品之间的关系。下一节将借助唐纳德·诺曼的情感化设计,阐述二者之间的联系。

1.3 情感化设计

英国著名艺术评论家、美学家、工具论的主要代表人物赫伯特·里德(Herbert Read)认为,需要某种神秘的美学理论找到美和功能之间的任何必然的联系。唐纳德·诺曼认为情绪能够影响人的判断力,改变人脑解决问题的思路,进而改变认知系统的运行过程;人们喜欢漂亮的物品,美可以改变人的情绪状态。用户所依恋的不是产品本身,而是与产品的关系以及所代表的情感意义。

1.3.1 情绪引导设计

唐纳德·诺曼在《情感化设计》一书中指出:"正面的情绪对学习、好奇心和创造性思维都很关键。"人在焦虑时,思路变窄,仅集中于与问题直接相关的方面,甚至会重复操作。情感化设计便是利用人在情绪上的波动进行设计。人在高度焦虑紧张的负面情感状态下,很难做出正确的判断。情感化设计旨在抓住用户注意力、诱发情绪反应,以提高用户执行特定行为的可能性。设计以某种方式刺激用户,让其有情感上的波动。通过产品的功能、产品的某些操作行为或者产品本身的某种气质,唤醒用户的情绪,获得用户的认同,最终使用户对产品产生某种认知,这时产品也会在用户心中形成独特的定位。

在生活中,人们的每一个决策都带有情绪的印记,而情绪也确实影响着人们对外界信息做出的判断。情感、行为和认知相互交织,负面情绪使人把注意力集中在问题的细

节,正面情绪更容易让人注意整体而非局部。在设计中利用让人高兴愉悦的画面带给用户正面积极的情绪,从而降低或避免焦虑的产生是情感化设计的一个重要内容。如利用表情包的设计传达一个积极的情绪,任何一个表情都比文字更易于传达情感;又如基于吉布森的可供性原理引导用户行为,以减轻用户因获得的情景意识较低而产生的焦虑心态。等待容易让人产生负面的情绪,为了缓解 App 用户因等待所产生的焦虑,减少等待时间是设计的关键。通常,设计师解决的是在界面加载时间一定且无法保证其速度的情况下,如何通过情感化设计缓解用户负面情绪的问题。

1.3.2 产品设计特征与情感层次

人格理论按照人的不同性格将人划分为外向性、宜人性、尽责性、情绪稳定性和开放性等维度。在提到人类需求时,即使在本能层面也存在个体差异,例如,有人喜欢蓝色,有人喜欢红色;有人吃辣,有人不吃辣;有人不喜欢跑步,有人喜欢跑步;等等。这意味着不同的人会有不同的需求,没有一个设计能满足所有人的生活需求。

1. 产品设计的特征

产品设计师在设计产品时,往往要分析产品的功能、性能、可用性和产品个性这几个概念。了解它们之间的区别,对产品设计尤为重要。产品功能是指产品能做什么;性能是指产品能多好地完成要实现的功能;可用性是指用户理解产品如何工作和使用产品完成工作的容易程度。一个好的功能可能因为可用性差而导致性能低。因此在平时的产品设计中,应重视产品的每个方面。正如唐纳德·诺曼所说:"产品必须是吸引人的、令人快乐和有趣的、有效的、可理解的。"

如果对一个产品进行重新设计,在对某项指标进行优化、提升的时候,要想清楚功能是否符合目标用户需求,性能方面是否可以继续优化,以及可用性是否存在等问题。如果是功能问题,是不是研发、产品规划和策划工作没有做好;如果是可用性问题,是不是交互、视觉、文案工作没有做好;如果是性能差,是不是除策划和设计外,技术和开发也有问题。此外,还有产品个性问题。产品的个性包括外观、效用,以及在销售和广告中的定位等许多要素。从长远来看,品质良好和性能有效的简单产品样式会取得成功;而有些产品则不需要关心这些问题,它们的目标是娱乐、时髦,或提高个人形象。

此外,仅仅依靠不断地进行调研、讨论、改进产品的设计,未必就能设计出令用户满意的产品。事实上,用户的需求是难以捉摸的,用户不一定能意识到或不一定能清晰地表达出他们所需要的产品。正像吉布森可供性理论所主张的,或者深泽直人所提倡的无意识设计,在自然环境下,在产品被使用的环境中认真观察,这是最贴近用户、最直接有效的设计方法。唐纳德·诺曼说:"最好的设计是那些为自己创作的东西。"如果想要一个成功的产品,就测试和修改它;如果想要一个伟大的产品,就让它由某人的一个明确观点进行驱动。

2. 情感的三个层次

人类的情感是复杂的,但无论是谁的情感都存在三个层次。与马斯洛需求层次理论

相似，唐纳德·诺曼在《情感化设计》中详细地分析了大脑处理信息的三个层次以及三者间的关系。一是本能层，即自动的预先设置层；二是行为层，即支配日常行为的脑活动；三是反思层，即脑思考的部分，如图 1.1 所示。唐纳德·诺曼通过坐过山车的例子指出，在本能层，人们坐过山车会感到害怕；但是稍后在行为层又会因为冒险行为而感觉刺激；在反思层又因为该行为可以作为吹嘘的资本而感觉良好。这个例子体现了本能水平的焦虑和反思水平的快乐。满足各种复杂情感需求的唯一方法就是设计各种各样的产品。

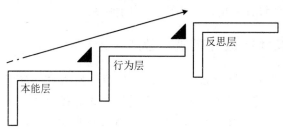

图1.1 大脑处理信息模型

3. 情感层次与产品设计的关联

根据人的三个情感层次，设计行为可以从三个层面展开，即本能层的设计、行为层的设计和反思层的设计。本能层的设计对应产品外观，行为层的设计对应产品使用的乐趣和效率；反思层的设计则影响自我形象、个人满意度和记忆。

本能层处于意识和思维之前。本能层设计的基础来自人的本能。其直接的体现是感知的"美"，这包括视觉、听觉、嗅觉、味觉、触觉中引发的令人"愉悦"的事物，与产品的最初效果有关，属于感官层面的问题。产品的外形、材质、表面纹理等，都与其有着直接的关系。以此为基础进行设计，目标永远是使产品吸引人，这一点很重要。

行为层的设计是建立良好用户体验的关键。用户对产品使用体验的关注度是最高的，特别是对于功能性的产品，在设计时要强调可用性、操控性和使用效用。一连串体验良好的操作行为，是延续美观外形带来的良好第一印象的关键。行为层的设计主要涉及两个层面：一是能否有效地完成任务；二是能否形成一种有乐趣或不枯燥的操作体验。在这个层面，产品必须通过的第一项行为测试就是它是否满足使用需求。例如在使用手机银行转账时，输入短信验证码，以前需要切换页面进行复制或者对验证码进行记忆才能完成操作，现在可以直接在窗口中弹出短信验证码浮层帮助用户完成输入，如图 1.2 所示。唐纳德·诺曼在《情感化设计》中所提到的设计师与使用者关系的模型，再次强调了使产品能够被正确理解的方法是建立一个适当的概念模型，任何物品都有三种不同的心理形象，即"设计者模型""使用者模型""系统形象"。良好的行为层设计需要对用户的行为进行预判和引导。正像深泽直人所说，设计不仅仅设计产品的外观、形态、结构等内容，还需要设计一种关系。如果是一种行为关系、一种使用关系，就可以为使用者带来便利。例如在搜狗输入法中，数字键盘可变为计算器，为正在输入内容的用户提供计算工具。如果是一种情感上的依赖关系，就涉及了反思层面的内容。对成功使用一个产品的人来说，他必须具备与设计者的心理模型（设计者模型）相同的心理模型（使用者模型）。但是，设计者只能通过产品本身与使用者对话，因此整个交流必须通过"系统

形象"进行,由物理产品本身表达系统形象的信息,如图 1.3 所示。

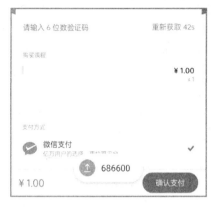

图 1.2　输入短信验证码

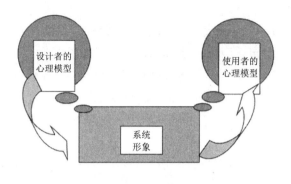

图 1.3　设计者、系统和使用者形象(摘自《情感化设计》)

反思层设计是针对意识、情感、情绪等认知的最高水平所进行的设计。其设计与物品的意义有关,设计师需要调动用户最深层的记忆和感知,将环境、文化、身份、认同等的影响植入产品,使用户形成对于产品和品牌的深刻认知。前两个层面的设计没有倾注感情或意识,而反思层的设计与顾客长期感受有关,是产品与用户之间建立产品价值与品牌忠诚度的重要环节。苹果手机用户对苹果手机的期待正是建立在苹果手机的品牌价值与用户对苹果手机的品牌忠诚度之上的,如图 1.4 所示。只有在产品、服务和用户之间建立起情感的纽带,通过相互影响(如自我形象、满意度、记忆等),才能使用户形成对品牌的认知,并培养用户对品牌的忠诚度。最终,品牌会成为情感的代表或者载体。三个层面设计的区别在于时间,前两个层面是眼前所看到和在使用产品时的感受,反思层有一定的时间延续性,与拥有、展示和使用产品时的满足感有关。例如,在异常天气时,"饿了么"平台通过在界面上增加天气元素,让用户了解外卖员的辛苦,运用视觉和内容共情的方式唤起用户的同理心,从而减少用户因外卖迟到而做出投诉和差评,如图 1.5 所示。

图 1.4　等待苹果手机的人们

图 1.5　"饿了么"平台异常天气显示

从大脑处理信息的角度考虑,三个层次的感情都会受到产品个性的影响。因此,产品个性必须与市场定位匹配,必须前后一致。时髦、时尚、流行和风行的存在证明了设计反思部分的脆弱。设计者如何应对该问题主要取决于产品的性质和生产产品的目的。

1.4 感性工学概述

与用户体验、情感化设计同时代发展的感性工学,是设计学发展的必然趋势。感性工学发起于两位重要人物,其中一位是日本马自达汽车公司当时的社长山本健一。在1986年世界汽车技术会议和密歇根大学的授课中,山本健一以"汽车必须能够对文化的创造有所贡献"为中心议题展开了汽车文化论,其中谈到了应用"感性工学"的手法进行汽车乘坐感与汽车内部驾驶乘坐空间的设计,使汽车内部空间设计更符合乘坐者的需求及感性要求。

另一位重要人物是曾任日本吴工业高等专门学校校长的长町三生。长町三生早在1970年就预测,一个表现消费者个性需求的"感性的时代"即将到来,于是他设立了"情绪工学(emotion technology)"学科进行相关研究。但是,由于"情绪"二字始终无法引起国外学者的共鸣,因此他在1988年将"情绪工学"改为"感性工学",并在第十届国际人体工学会议中发表声明,宣读了他7年的研究成果,获得世界各国的重视。后来,长町三生等人继续推进感性工学的相关研究,并将感性工学广泛运用在实际中,如汽车的座椅、咖啡杯、大学生的服饰、内衣、室内装饰、办公室座椅等产品的设计,获得了极佳的设计效果,这使得感性工学这门学科渐渐得到肯定与重视,各国纷纷成立了相关的研究机构。设计量化分析的方法也是在这一时期被创建的,并在随后的研究中得到不断的完善与开拓。

1.4.1 感性工学的定义

感性工学就是将人们所具有的感性加以量化描述,并运用工学方面的技术探索设计方案与人们的感性之间的对应关系,即人对物所持有的感觉或意向、对物的心理上的期待感与设计的对应关系,以此作为设计的基础。为了更好地理解感性工学的定义,我们引用日本汽车设计中感性工学应用的案例进行说明。为了设计一辆"具有速度感的汽车",要针对汽车寻找汽车设计中各种不同的结构要素,如车长、车宽、车高、引擎盖斜度、风窗玻璃斜度等,这些结构要素又叫形态要素(formative element)或设计要素(design element)。感性工学的任务就是运用各种工学技术辅助找到一种关系,这种关系可以说明速度感在设计中是通过对形态要素的哪些处理来实现的,并提示设计师在设计具有速度感的汽车时车的高度应该如何处理,引擎盖斜度应该如何处理,腰际线应该如何处理,轮胎钢圈应该如何处理,等等。感性工学不仅要把这些关系找出来,还要把找到的这些关系加以量化。

马自达是最早将感性工学的方法用于整车开发的企业,其坚持追求驾车的极致体验统一感、协调感,定义了Miata新型跑车中的"人马一体"零水平概念,从而使感性工学成为马自达开发新产品的一项基本技术手段。零水平概念应被分解成清晰的、有意义的子概念,通过建立树状结构相关图,获得最终设计细节。Miata感性的零水平概念——人马一体,被划分成4个子概念,分别是紧密感、方向感、速度感、沟通感。这些子概念又被逐级分解,如图1.6所示。

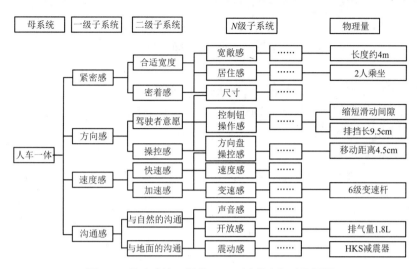

图 1.6 基于感性工学的 Miata 新型跑车开发框图

1.4.2 感性工学的分类

1992—1993 年，长町三生根据感性工学应用目的的不同，逐渐探索出不同的研究方法，开始对感性工学的研究方法进行分类总结，定义了"定性推论式感性工学""正向定量推论式感性工学""逆向定量推论式感性工学"，并把"正向定量推论式感性工学""逆向定量推论式感性工学"合称为"正逆结合型感性工学"。此外，还有一类研究方法被称为"虚拟感性工学"。

1. 定性推论式感性工学

定性推论式感性工学又称范畴区分法（category classification），主要是利用层次推论方法建立树状结构相关图，以求得设计上的细节。整个推论过程以问答句式"为了满足……的要求，必须做到的要点有哪些？"进行设问，且推论以团队的方式进行，因此团队的成员必须对讨论议题有相当的了解或经验，整个过程特别强调成员间的充分讨论与沟通。

2. 正逆结合型感性工学

正逆结合型感性工学系统是一种计算机辅助系统，其功能是利用专家系统把用户的感性意象转化为设计细节。系统通常包括感性词语数据库、意象数据库、知识库、设计与颜色数据库四部分。利用数学模型建立模拟系统再进行设计，如为了提高彩色智能打印机的图像质量，先采用语义差异量表评价人物的脸部肤色，然后根据色调、饱和度、明度等指标进行归类，并通过三角形模糊隶属函数表示，应用于彩色智能打印机。

3. 虚拟感性工学

虚拟感性工学又称混合式感性工学，是指将感性工学方法所得的设计构想，利用虚拟现实技术，以各种模拟装置进行演示，并在这样的多媒体虚拟空间中验证构想。这里需要说明的是，无论是何种感性工学，都是将定性的设计要素进行量化，再利用数据分析的方法进行分析。

1.5 本章练习

1. 简述定量分析与定性分析的概念、联系和区别。
2. 大脑处理信息的三个层次分别是什么？与设计对应的内容分别是什么？
3. 什么是用户体验设计？
4. 什么是情景意识？
5. 感性工学的代表人物是谁？简述感性工学的概念、内容与分类。

第 2 章　数据分析基本程序

本章简介

　　数据分析是通过各种分析方法，对得到的数据进行处理、整合和分析，从而得到相对理性且直观的结论，为设计提供决策性的建议。虽然数据分析的方法不止一种，但其实施过程都是相同的，一般包括制订总体计划、数据获取与分类、数据整理、数据分析 4 个步骤。这 4 个步骤密切联系，每一个步骤都有具体的操作内容和方法，缺少任何一个步骤都会影响分析结果，进而影响设计决策。通过这 4 个步骤可以将对设计相关资料的定性认识转化为定量认识，获得更有价值的量化信息。

2.1　制订总体计划

　　制订总体计划主要是根据研究内容，明确研究问题，然后确定分析模型，进而确定相关指标以及围绕指标体系制定评价体系、调研方法。在此基础上，深入分析对指标体系有影响的要素，预测指标的发展趋势并得出重要结论。制订总体计划主要包括以下两个方面的内容。

　　1. 根据研究内容，明确研究问题

　　根据具体的研究内容，提出研究问题，即待研究验证的各个假设。包括提出假设的表现形式，如关联性、因果性、相关性等；提出假设依据的理论，如设计心理学、人机工程学等；提出对假设的要求，如设计约束、工程约束等。假设是明确而可操作的，因变量和自变量之间具有因果、相关或关联等关系。

　　2. 确定分析模型，建立指标体系

　　根据相关理论及研究对象的特征，确定分析模型。借助常用的分析理论和商业数据分析模型，建立指标体系。具体步骤如下。

　　（1）估计影响研究结论的可能潜在因素（或称控制因素）。
　　（2）根据可能潜在因素，确定研究问题的维度。
　　（3）确定研究的指标变量，即具体调研数据（或调研内容）的关键性指标。

　　在数据分析中，首先要明确分析模型，为什么使用这套模型，其能衍生出哪些指标及评价体系。在此基础上，深入分析对指标体系有影响的要素，预测指标的发展趋势，得出重要结论。

2.1.1　建立指标体系

　　1. 指标体系的概念与作用

　　指标体系是指根据研究目的、研究内容制定的由若干相互联系的统计指标组成的评

价体系,是数据分析、预测以及评价的基础。指标体系能够对研究的结论、成果进行有效的评价,使得原本抽象的、定性的研究内容或问题被分解成可评价、可操作的结构,从而得到直观的、易理解的评价体系或结论。根据研究问题的复杂程度,指标体系包含一级指标、二级指标、三级指标等,层级化的指标体系能有效地将问题结构化、量化,Miata 新型跑车开发框图就是运用了层级化的指标体系。

2. 指标体系的建立方法与流程

指标体系的建立主要有两种途径。一种是在院校的设计研究中,根据某一理论生成分析模型,如情感化设计中"设计—系统—使用者"的心理模型,又如情景分析法中"行为与人格(个性)"公式 $B=f(P\times E)$。另一种是在实际工作中,设计部门根据企业的"关键绩效指标"(KPI)确立切实有效的、可操作性强的指标体系,或根据常用的商业模型制定相应的指标体系,如 AISAS 用户行为分析模型、产品营销 4P 模型等,根据不同的模型制定指标体系并细分二级或三级指标。指标体系建立流程如图 2.1 所示。

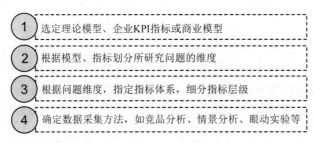

图 2.1　指标体系建立流程

2.1.2　商业数据分析模型

在设计领域,模型的概念比较宽泛,不同的领域对模型的解释差异比较大。总体上,"模型"一词涉及三个层面的意思。一是物理上的实体模型、3D 模型。二是定性分析的分析模型,是对客观事物或现象的一种描述,表达研究对象的一种抽象关系。例如,框架图、结构分析图主要描述客观现象众多因素之间相互依赖、相互制约的关系,通常是复杂的非线性关系。三是数学模型,是指狭义地描述某一数量关系的函数。第三种模型与第二种模型是递进关系。本节所介绍的数据分析模型实际上就是指第二种商业数据分析模型,运用这类模型对某一商业现象、问题进行分析后,可以呈现各因素之间的内在关系。

1. 用户行为决策分析模型

用户行为决策分析模型在互联网企业中有着广泛的应用,在用户运营、产品运营中有着重要的作用。通过分析转化率、流失率、存活率等各种数据,制定网络公司营销策略,实现精准化运营、优化产品结构与功能、销售等指标。

1) AIDMA 分析模型

AIDMA 分析模型又称 AIDMA 法则,是一种针对消费心理模式建立的分析模型,购买通过分析用户在消费时 5 个阶段的心理状态制定相应的商业策略,激发消费者的兴趣,刺激消费者的购买欲望,最后促成购买行为。这 5 个阶段为 attention(注意)—

interest(兴趣)—desire(消费欲望)—memory(记忆)—action(行动)。

2)AISAS 分析模型

AISAS 分析模型又称消费者行为模型,是针对互联网消费兴起,从 AIDMA 分析模式演变而来的新的分析模型,即引起消费者注意—使消费者产生兴趣—网络搜索—购买行动—消费分享。该分析模型有效地缩短了消费者购买的路径,提高了购买率,且具有良好的消费延伸性,如图 2.2 所示。

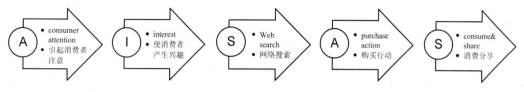

图 2.2 消费者行为模型

3)漏斗模型

漏斗模型主要是量化产品营销的各个环节,将潜在客户逐步转变为用户,并以漏斗形式表现出来,是一种用于提高潜在用户购买率的分析模型。其核心思想可归纳为分解和量化两个步骤,首先将整个营销环节(从获取流量到最终转化成用户)逐一分解;其次考察相邻环节之间的转化率,即用转化率评价每个环节;最后通过对比数据指标找出问题,采取相应的调整策略,实现提升潜在用户购买率的目的。例如,某音乐 App 的用户行为决策分析模型监控每个层级上的用户转化情况,监控结果可以为缩短路径、提升用户体验提供思路,如图 2.3 所示。

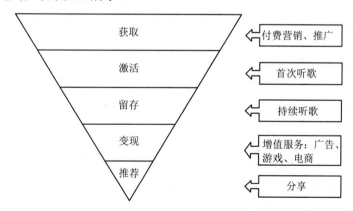

图 2.3 某音乐 App 用户行为决策分析模型监控每个层级的用户转化情况

2. 产品管理模型

1)SWOT 模型

SWOT 模型是最常用的商业模型,又称态势分析法,常用于商业战略制定、竞争对手分析等场合。它主要由 4 个维度指标构成:优势(S)、劣势(W)、机遇(O)、威胁(T)。其中,优势和劣势是指公司内部的情况,即自身内部哪方面是强项,哪方面是弱项,可以对自身状况进行分析并总结;机遇和威胁是公司对应的外部市场环境。SWOT 模型的建立主要分为以下几个步骤。

(1)分析企业内部的优势和劣势,外部可能的机遇与威胁。

(2)将优势、劣势与机遇、威胁组合,形成 SO、ST、WO、WT 组合策略。

(3)对 SO、ST、WO、WT 组合策略进行甄别和选择,确定企业目前应采取的具体战略与方针。

图 2.4 列举了一些 SWOT 模型中的常见因素。

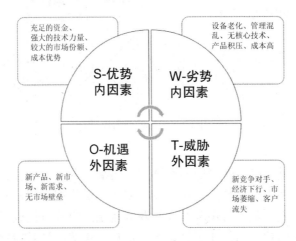

图 2.4　SWOT 模型中的常见因素

2)波特五种竞争力模型

波特五种竞争力模型简称波特五力模型,是常用的企业战略分析工具,该模型假设任何产业的竞争规律主要被 5 种竞争作用力决定,以此分析一个行业的基本竞争态势。5 种竞争作用力主要是指供应商议价能力、购买者议价能力、潜在竞争者的威胁力、替代品的威胁力、来自同行的竞争力,如图 2.5 所示。波特五力模型的作用是提供一种战略竞争的思考方式,帮助企业在复杂的竞争环境中结构化分析经营战略。

3)波士顿矩阵

波士顿矩阵又称销售回报或相对市场份额矩阵,由波士顿咨询公司的创始人布鲁斯·亨德森(Bruce Henderson)建立。该模型假设企业的竞争力需要"市场增长率"和"相对市场占有率"两个关键因素来维护。企业通过不同业务单元或产品组合形成对市场的控制力,维护企业的发展战略。这两

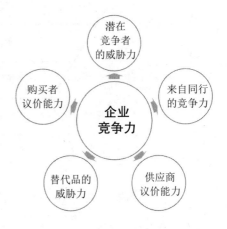

图 2.5　波特五力模型

个关键因素构成一个"二维四象限矩阵图",其中的四个象限被称为金牛、明星、问题及瘦狗,如图 2.6 所示。金牛主要是指很高的市场占有率,但市场增长低的产品,如微软的 Windows 和 Office、谷歌的搜索业务;明星主要是指市场增长率高,且市场占有率高的产品,如蚂蚁金服;问题是指市场占有率不高,但市场增长率高的产品,如百度医生、百度教育等;瘦狗是指相对市场占有率很低且增长率低的产品,如腾讯的微博、百度的电商。

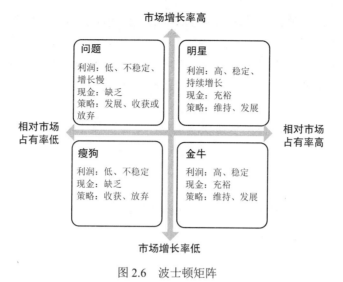

图 2.6 波士顿矩阵

2.1.3 常用的指标

不同的设计领域、不同的企业、不同的产品，其相关的评价指标也不尽相同。下面列举几个在互联网领域常用的指标，以供读者学习参考。

1. 用户行为数据指标

通过用户行为监测获得的数据，企业可以清晰地掌握用户的消费习惯、行为动向习惯，从而做出相应调整，以提高相关业务转化率或广告收益等。用户行为数据指标主要包括以下两类。

1）用户基础数据

用户基础数据包括用户的职业、年龄、性别、来源地区、来路域名、页面、用户选择 App 的入口形式（广告或者网站），以及日新增用户、活跃用户（活跃率）、留存用户（留存率）等。

2）用户行为数据

用户行为数据包括用户访问流程、下单流程、单位时间内页面访问次数、单位时间内页面访问人数、用户的转发率、转化率（广告、产品）、人均使用时长等。

2. 产品数据指标

不同行业的产品，产品数据指标是不同的。总体来说，产品数据指标分为技术指标、管理指标、销售指标。需要注意的是，产品数据指标与用户行为数据指标并不是完全割裂的，尤其是销售指标，它与用户行为数据指标有时是相互联系、相互转化的。

1）技术指标

技术指标是根据产品开发生产过程中所需要的技术标准制定的相应指标。根据其内容不同，又分为基础指标和产品质量指标两种。基础指标是制定标准化产品指标的依据，常用的基础指标有精度指标、结构要素指标、产品系列化指标等。产品质量指标是衡量产品质量的依据，一般包括：产品的类型、品种和结构等主要技术性能指标；产品

的包装、储运、保管规则；产品的操作方法说明、使用注意事项说明等。

2）管理指标

管理指标是指为了达到质量目标而对企业中重复出现的管理工作规定的行动准则。它包括生产经营管理指标、管理业务指标、技术管理指标等。

3）销售指标

销售指标是用来衡量总体销售业绩的指标，是企业核心指标。它包括总量指标，如下单量、成交额；人均指标，如每用户平均收入和每付费用户平均收益等。

3. 北极星指标

北极星指标是指在产品的当前阶段与业务/战略相关的绝对核心指标，又称第一关键指标，大多数的北极星指标都源于销售指标。它一旦确立，就像北极星一样指引着公司团队向同一个目标前进。无论什么样的指标体系，都应围绕北极星指标建立。确定北极星指标主要依据以下 4 个标准。

（1）明确用户是否能够体验到企业或产品的核心价值。

（2）有效反映用户与产品利润之间的联系。

（3）应直观、易理解，明确是属于滞后指标，还是预测性指标。

（4）要具备体系化、可分解、可量化条件。

北极星指标的确立要经过反复迭代和尝试。理论上，指标的各个维度具有正交性，各细分指标要相互独立，从而使指标更准确地反映产品的价值。

2.2 数据获取与分类

数据的获取有两种方法，即调研和实验。在获取数据之后要将数据进行分类。

2.2.1 数据调研

调研的方法有很多，但总的来说，通过调研获取数据的方法都是从定性的角度开始，然后通过量表将数据进行量化。下面介绍几种常用的调研方法。

1. 情景分析法

情景分析法又称前景描述法或脚本法，是指依据某些理论或生活经验对未来可能发生的情景加以描述预测，是一种揭示社会复杂现象间相互依存、相互关联的综合分析方法。它一般通过模拟研究对象所处的内外部社会环境，探索分析各种相互影响的因素，以对观测现象的未来发展趋势做出预测，是一种直观的定性分析方法。

2. 竞品分析法

竞品分析法是指对现有的或潜在的竞争产品进行对比分析、优劣势评价，借以了解行业动态、市场潜力等相关信息，从而找到细分或潜在市场的分析方法。根据具体目标，可选择不同维度对竞品及相关市场进行分析，常选择的 6 个维度如下。

(1)功能设计：需要精确到三级功能。

(2)用户体验：包括页面布局、页面色彩、logo 设计、内容质量、内容数量。

(3)用户情况：包括画像、数据、反馈。

(4)盈利模式：常见的盈利模式有付费、免费增值、诱钓、广告、电子商务、渠道佣金、沉淀资金。

(5)市场推广：包括产品卖点、价格、推广渠道、促销策略。

(6)团队背景：包括人才构成、资金优势、资源优势、技术背景等。

3．认知地图法

认知地图（cognitive map）法又称心智地图法，最初是指运用认知心理学分析与社会学调查相结合的方法记录城市意象的空间认知调查方法，用于探索心理感知与空间之间的内在机制。认知地图的概念来源于心理学家爱德华·托尔曼（Edward Tolman），它是认知学习理论的一个重要概念，指一种心理机能结构。人类基于过去的经验认知，在大脑中形成某些类似于空间地图的模型。认知地图被广泛应用于各个领域，运筹学家科林·伊登（Colin Eden）在广义上用这个词来指任何类型的过程或概念（无论是否涉及空间）的心理模型。

2.2.2 数据实验

实验设计是指一种有计划的研究，包括问题的提出、假说的形成、变量的选择及结果的分析、论证等一系列内容，是一系列有意图性地对实验要素进行改变以及对其效果进行观测的科学行为，其对实验数据进行分析以便确定过程变异之间的关系，从而达到认识或改变这一过程的目的。从本质上讲，实验就是一种科学手段，运用这种手段可以达到验证某一科学假设，从而获得新知识的目的。实验类型大致分为实验室实验、场所实验和其他实验。实验的基本实施流程如图 2.7 所示。针对一组被测试对象（实验对象），实施某种处理手段（处理因素），并对被测试对象反应前后的某项指标进行测量，比较前后差异，根据数据推断某种假设是否正确。

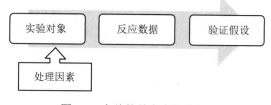

图 2.7　实验的基本实施流程

1．实验的三大要素

1）实验对象

实验所用的材料即实验对象。一个完整的实验设计中所需实验材料的总数称为样本含量。应根据特定的设计类型估计较合适的样本含量，样本含量过大或过小都有弊端。

2)处理因素

所有影响实验结果的条件都称为影响因素,影响因素有客观因素与主观因素、主要因素与次要因素之分。研究者希望通过研究设计进行有计划的安排,从而能够科学地考察其作用大小的因素称为实验因素(如药物的种类、剂量、浓度、作用时间等);对评价实验因素作用大小有一定干扰且研究者并不想考察的因素称为区组因素或重要的非实验因素(如动物的类别、体重等);其他未加控制的许多因素的综合作用统称为实验误差。实验因素即处理因素,是所有影响因素的集中体现,如图2.8所示。

(a)二因素　　　　　　　　(b)三因素

图2.8　处理因素的不同水平组合

3)实验效应

实验因素取不同水平时在实验单位上所产生的反应称为实验效应。实验效应是反映实验因素作用强弱的标志,它必须通过具体的指标来体现。要结合专业知识,尽可能多地选用客观性强的指标,在仪器和试剂允许的条件下,尽可能多地选用特异性强、灵敏度高、准确可靠的客观指标。对部分半客观指标(如pH试纸上的数值)和全部的主观指标,一定要事先规定读取数据的严格标准。

2. 实验的设计原则

1)随机原则

根据专业知识和统计学知识设计实验,减少外在因素和人为因素的干扰。例如,运用"随机数字表""随机排列表"实现随机化;运用计算机产生"伪随机数"实现随机化。实验进行之前的随机分组,各组成员背景应该在各方面都类似。实验过程中,各组的实验环境需一致。各组的平均反应差异主要是不同实验因素引起的差异或各组的随机差异。

2)对照原则

只有通过对照组才能清楚地看出实验因素在实验中所起的作用。当某些实验因素本身夹杂着重要的非实验因素时,还需设立仅含该非实验因素的实验组为实验对照组。历史或中外对照的形式应慎用,其对比的结果仅供参考,不能作为推理的依据。在必要的情况下,允许多种对照形式并存。

3)重复原则

在相同实验条件下必须做多次独立重复实验。一般认为重复5次以上的实验才具有

较高的可信度。

4）均衡经济原则

均衡经济原则是指实验在时间、资金分配上留有一定的可调节性，用于调节实验的整体进度，以应对资金与时间上的不可预见风险。合理安排实验的产出和投入的比例，掌控实验风险与进度。

3. 数据测量的基本要求

实验数据测量的主要目的是提供具体的客观数据，描述研究者所关心的现象，测量应不受测量者主观意志的影响。数据测量应符合以下3个基本要求。

（1）恰当地限制数据产生的条件。这是实验方法获取数据的本质特征，也是一种方法被称为实验方法的必要条件。

（2）恰当地限定参与者的类型。这是保证实验方法获取的数据能满足实验目的要求的一个方面。

（3）合理设计数据产生的过程。这是保证实验方法获取的数据能满足实验目的要求的另一个方面。

总之，研究数据是从所观察的对象或所操作的实验控制中通过测量与采集得到的，标准化的科学测量是一项严谨的科学研究的基础保证。测量数据一般具有统一的特征（如格式、类型、指标等），因而能供所有的研究者参考与比较，从而建立完整且具有解释力的原理与通则，并扩大到一般化。

2.2.3 数据分类

为了高效地使用和处理数据，把描述特定对象某方面的性质、特征的数据归类，并通过其类别的属性或特征对数据加以区分，这一过程称为数据分类。研究者必须遵循约定的分类原则和方法，按照信息的内涵、性质及管理的要求使用数据。最普遍的数据分类方式是按计量尺度进行分类，可分为3种类型：定类数据、定序数据及数值型数据。数值型数据又分为定距数据、定比数据。

1. 定类数据

定类数据又称分类数据，表现为类别，由定类尺度计量形成。例如，人口按性别分为男、女；学科按研究方向分为理科、文科、工科。定类数据只反映不同类别间存在的差异，不提供有关差异的大小、高低、好坏等信息，可以通过赋值使数据形式从类别变换为数值，但这种赋值是随意的，数值本身不代表水平高低。定类数据没有单位，一般都是分类后清点个数，对个数进行分析，数据本身没有小数点，如性别、血型等。

2. 定序数据

定序数据又称顺序数据，是将观察单位按某种属性或类别分组，清点各组的观察单位数，它的大小能反映观测对象的某种顺序关系，也是基于"质"因素的数据。定序数据在使用定类数据的相关指标时，还可以计算累计频数和累计频率。按某种标志对数据进行分组后，为了满足数据分析的需要，有时需要观察某一数值以下或某一数值以上的

频数，把频数之和称为累计频数；把相应的频率之和称为累计频率。从变量值小的一方向变量值大的一方累加，称为向上累计，反之为向下累计。频率的最大累计值为100%。

3. 数值型数据

数值型数据是按数字计量尺度测量的观察值，其结果表现为具体的数值。现实中所处理的数据大多数是数值型数据。数值型数据又分为定距数据和定比数据。

1）定距数据

定距数据又称间隔数据，它的取值之间可以比较大小，可以用加减法计算差异大小。定距数据中"0"表示实际意义，如温度为 0℃。在精确性方面，定距数据比定类数据和定序数据又进一步，它可以对事物类别或次序之间的实际距离进行测量。

2）定比数据

定比数据与定距数据的意义相似，差别就在于数量中"0"的定义。定比数据中"0"表示没有。这类数据里的数值在理论上可以任意地精确，一般都有单位，可以有小数点，这是与定类数据的不同之处。

2.3 数据整理

数据整理主要是选择适当的指标对数据进行分组，其目的是对数据形成全面认识，判断并研究数据的总体分布特征。具体来说，就是根据设计研究内容、要求，对所收集到的原始数据进行科学的加工整理，使之条理化、系统化；对原始数据进行预处理和审核，发现并更正错误；对数据分组、排序、清洗、剔除异常值，观察数据的基本特征，从而掌握数据总体的分布特征，并将其转化为反映研究内容的基本性质的指标。数据整理主要涉及数据的量化与清洗。

2.3.1 数据的量化

获取数据的方法主要是调研与实验。一般通过实验获得的数据是数值型数据，可直接用于数据清洗或数据分析；而通过调研获得的数据大多数是文字数据（字符型），如性别（男、女）、教育程度（小学、初中、高中）、用户的喜欢程度（喜欢、一般、不喜欢）等文字性的描述，在分析前必须借助量表转化成数值型数据。下面介绍在设计调研中常用的量化方法——语义差异法和李克特量表。

1. 语义差异法

语义差异（semantic differential）法是由 C. E. 奥斯古德（Charles E. Osgood）、萨奇（Suci）、泰尼邦（Tannenbaum）于 1957 年提出的一种心理学研究方法，又称 SD 法。虽然历史较短，但它已在心理学、教育学、社会学、经营学以及跨文化研究等领域得到了广泛的应用。奥斯古德等认为，人类对概念或词汇具有颇为广泛的共同的感情意义，而不因文化和言语的差别有多大差异。因此，对"智力高的和言语流利的研究对象"，直接询问一个概念的含义是有效的。语义差异法由概念和若干量尺构成。这里的"概

念",既包括词、句、段和文章等语言符号,也包括图形、色彩、声音等有感情意义的知觉符号。这里的"量尺",是用两个意义相反的形容词作为两极而构成的。此方法在社会学、社会心理学和心理学研究中,被广泛用于文化的比较研究,个人及群体间差异的比较研究,人们对周围环境或事物的态度、看法的研究,等等。

1) 语义差异法的概念

语义差异法是描述法的一种,即让被访者对句子的意义进行解释,从而投射其消费心理。在设计语义差异量表(semantic differential scale)时,首先要确定与被测量对象相关的一系列属性,对于每个属性,选择一对意义相反的形容词,分别放在量表的两端,中间划分为 5 个、7 个甚至 9 个连续的等级。受访者被要求根据他们对被测对象的看法评价每个属性,在合适的等级位置上做标记。语义差异量表看起来似乎是评级量表,可以作为等距量表进行处理,但由于诸多属性形容词并没有可比性,所以最好当成顺序量表。由于功能的多样性,语义差异量表被广泛地应用于市场研究,用于比较不同品牌的形象,以及帮助企业制定广告战略、促销战略和新产品开发计划。表 2.1 所示为研究不同品牌同一类型的产品在公众中形成的感性差异的量表。

表 2.1 不同品牌同一类型的产品在公众中形成的感性差异

	样本 1		样本 2	样本 3
		请参照图片选择合适的等级(√)		
样本 1	舒适	1 2 3 4 5 6 7		不舒适
	流行	1 2 3 4 5 6 7		经典
	鲜艳	1 2 3 4 5 6 7		朴素
	轻	1 2 3 4 5 6 7		重
样本 2	舒适	1 2 3 4 5 6 7		不舒适
	流行	1 2 3 4 5 6 7		经典
	鲜艳	1 2 3 4 5 6 7		朴素
	轻	1 2 3 4 5 6 7		重
样本 3	舒适	1 2 3 4 5 6 7		不舒适
	流行	1 2 3 4 5 6 7		经典
	鲜艳	1 2 3 4 5 6 7		朴素
	轻	1 2 3 4 5 6 7		重

2) 语义差异法的使用步骤

(1) 收集大量与研究目的有关的形容词,采用专家调查法进行筛选。

(2) 列举经筛选的几组反义形容词,如"有趣"与"无趣"、"复杂"与"简单"、"和谐"与"嘈杂"、"传统"与"现代"等,制作与表 2.1 类似的表格。

（3）寻找受访者，让其对分析对象所能达到的每组形容词的等级进行评价（填写表格）。

（4）计算受访者给出的各个项目的分数的和，并依据总分划分组别，进行分析。

3）语义差异法的优点与缺点

语义差异法使用灵活，易于构思和记分。但其在使用时，容易出现极端情况，受访者有时易按照自己主观的喜好打√；有时在主观偏好不明的情况下，又倾向于在中性段打√，产生较大的偏差。

2. 李克特量表

李克特量表（Likert scale）是评分加总式量表中最常用的一种，属于同一概念的项目采用加总方式计分，单独或个别项目是无意义的。它是由伦西斯·李克特（Rensis Likert）于 1932 年在原有的总加量表基础上改进而成的。该量表由一组陈述组成，每一个陈述有"非常同意""同意""不一定""不同意""非常不同意"5 种回答，分别记为 5、4、3、2、1，每个受访者的态度总分就是他对各道题的回答所得分数的总和，这一总分可说明他的态度强弱。

1）李克特量表与李克特选项

李克特量表是由李克特选项（Likert item）组成的量表。李克特选项是一个陈述，专指一个单独的选项。受访者被要求指出其对该题陈述内容的认同程度，如李克特的五等选项"1.非常不同意""2.不同意""3.不一定""4.同意""5.非常同意"。因此，李克特选项是含有两个极端观点的量化方法，受访者对一个陈述可以做出正面或负面的回答。当中间选项"不一定"不能用时，有时会使用四点量表——一个强迫选择（forced choice）的方法。

李克特选项通常使用 5 个回应等级，但许多计量心理学者主张使用 7 个或 9 个等级。一项最近的实证研究指出，5 个等级、7 个等级和 9 个等级选项的数据，在简单的数据转换后，其平均值、变异数、偏度和峰度都很相似。李克特量表也许会因受到几种因素干扰而失真：受访者也许会回避选中极端的选项（趋中倾向的偏差）；对陈述的习惯性认同（惯性偏差）；试着揣摩并迎合他们自己或他们的组织希望的结果（社会赞许偏差）。表 2.2 所示为调查老年人对某项老年游戏的看法时使用的李克特量表。

表 2.2 李克特量表

选项	非常不同意	不同意	不一定	同意	非常同意
能够锻炼身体	○	○	○	○	○
能够锻炼思维	○	○	○	○	○
能够锻炼协调能力	○	○	○	○	○
不会产生厌烦感	○	○	○	○	○

2）李克特量表的使用步骤

（1）收集大量（50~100 个）与测量的概念相关的陈述语句。

（2）由研究人员根据访量的概念将每个测量的项目划分为"有利"和"不利"两类，一般访量的项目中有利的或是不利的项目都应有一定的数量。

（3）选择部分受访者对全部项目进行预先测试，要求受访者指出每个项目是有利的或是不利的，并在下面的方向—强度描述语中进行选择，一般采用五点量表："非常同意""同意""不一定（不确定）""不同意""非常不同意"。

（4）对每个回答给一个分数，如从"非常同意"到"非常不同意"，对有利项目的分数分别为5、4、3、2、1，对不利项目的分数分别为1、2、3、4、5。

（5）计算受访者给出的各个项目分数的和，得到个人态度总分，并依据总分将受访者划分为高分组和低分组。

（6）选出若干条在高分组和低分组之间有较大区分能力的项目，构成一个李克特量表。例如，可以计算每个项目在高分组和低分组中的平均得分，选择那些在高分组平均得分较高并且在低分组平均得分较低的项目。

3）李克特量表的优点与缺点

（1）优点：通常情况下，李克特量表比同样长度的其他量表具有更高的可信度，且容易设计；使用范围比其他量表广，可以用来测量其他量表不能测量的某些多维度的复杂概念或态度。李克特量表的5种答案形式使受访者能够很方便地表达自己的态度。

（2）缺点：相同的态度得分者具有十分不同的态度形态。因为李克特量表是以一个人对一个项目评分的总和代表这个人的赞成程度，它可大致上区分个体间谁的态度高、谁的态度低，但无法进一步描述他们的态度结构差异。

4）语义差异量表与李克特量表的区别与联系

语义差异量表需要挑选一些能够形容评分概念的一系列对立的形容词或短语，每组形容词代表评分的两个极端条件。李克特量表避免了设计对立形容词的难题，由一系列能够表达对所研究的概念是肯定还是否定态度的陈述构成。在具体设计项目中，根据实际研究的问题，结合专业特点采用不同的处理手段。这里主要强调两种方法对事物量化操作流程的区别与联系。

2.3.2 数据的清洗

数据的清洗是数据整理中最重要的步骤，包括检查数据一致性、处理无效值和缺失值等操作。Excel数据清洗工具主要涉及缺失值处理、重复值剔除、异常值判断。由于上述操作较为简单，不涉及太多的数据分析理论，下面只做简单介绍。

1. 缺失值处理

缺失值处理的第一步是要找到缺失值，Excel通过筛选和定位空值实现。

（1）筛选。借助Excel中的筛选工具，可直接对数据进行筛选，在Excel中选择【数据】→【筛选】即可进行操作，或按组合键Ctrl+Shift+L。

（2）定位空值。选择【开始】→【查找和选择】→【定位条件】，在弹出的对话框中选中【空值】，即可选择所有空值。

缺失值即数据值为空，对于缺失值的处理主要根据实际的数据和业务需求，主要方法有直接删除、保留缺失值和寻找替代值3种。

1）直接删除

对于少量的缺失值可直接删除，原则是尽量减少删除带来的偏差。

2）保留缺失值

保留缺失值主要是保证了样本的完整性，注意保留的缺失值要有明确意义。

3）寻找替代值

用平均值、众数、中位数等代替缺失值。除了这些常用的统计描述指标，还可以主观地赋予具体的数值。

2. 重复值剔除

在获取数据时，可能由于某种原因导致获取的数据存在完全重复的情况，需要将重复值删除。需要注意的是重复值与众数之间的区别。在 Excel 中常用数据透视表删除重复值。数据透视表可直观地统计每个变量出现的次数，选择【插入】→【数据透视表】，拖动要选择的变量到【行标签】，再将其拖动到【Σ值】中，计算相应变量的频数。找出重复值之后，直接将其删除。

3. 异常值判断

异常值判断与缺失值处理相似，主要是根据实际设计项目的需要，综合运用数理统计知识，对个别极端值进行判断删除，如极大值、极小值。

2.4 数据分析

数据分析是指运用统计分析的方法，借助数学模型对数据进行从定性到定量的全面系统的分析，如图 2.9 所示。数据分析包括描述性数据分析与推断性数据分析两个方面的内容，本书后面章节均以此展开详细讲解，此处暂做概述。

2.4.1 描述性数据分析

描述性数据分析又称统计描述，是指利用常规性的数据分析方法对调查或实验数据进行数据描述。例如，描述某一目标人群心理、生理等统计指标，结合统计表、统计图全面描述资料的数量特征及分布规律。常见的描述性数据分析方法统计指标包括数据的集中趋势指标、离散指标、数据分布特征等。在此基础上进行对比分析、交叉分析等初级数据分析。

（1）数据的集中趋势指标。用来反映数据的一般水平，常用的指标有平均值、中位数和众数等。

（2）数据的离散指标。主要用来反映数据之间的差异程度，常用的指标有方差和标准差。

（3）数据分布特征。在数据的预处理部分，利用频数分析和交叉频数分析可以检验异常值，表达数据的分布特征。

描述性数据分析用图形的形式表达数据的关系、形态、分布。在 Excel、SPSS 等软

件中可绘制指定样式的统计图形，包括条形图、饼图和折线图等。

2.4.2 推断性数据分析

推断性数据分析是研究如何利用样本数据推断总体特征的数据分析方法，主要分为三项内容，这三项内容是递进关系，如图 2.9 中的数据推断部分：一是使用样本信息推断总体信息，包括参数估计、假设检验；二是分析研究对象（或问题）的属性指标（变量）之间的关系，如关联性、相关性分析；三是根据指标体系（数学模型）探索变量间的因果关系，进行自变量对因变量的解释和预测，最终为设计决策提供参考意见。

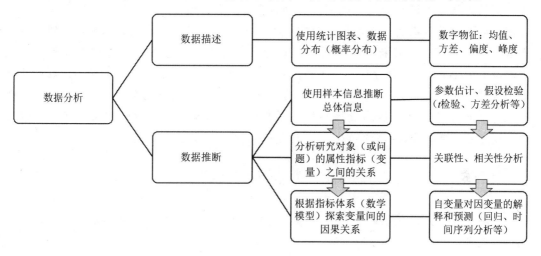

图 2.9 数据分析

2.5 本章练习

1. 简述数据分析的基本流程。
2. 简述语义差异法和李克特量表的概念。
3. 简述设计实验的三大要素。

第 3 章　设计数据的统计描述

本章简介

本章主要讲述数据统计描述的内容。数据统计描述是指对通过调查、观察、实验等收集到的原始数据进行分组、编制频数分布表、画直方图等加工处理，使其系统化、条理化，从而揭示数据的分布类型，为下一步统计分析奠定基础。通过本章内容的学习，读者应达到以下学习目标：掌握数据统计分组的基本理论与方法；能依据实际设计数据，运用 Excel 进行统计分组；掌握频数分布表的制作方法，能进行频数分析；在此基础上，理解与掌握数据分布（概率分布）的概念，能够描述数据分布的特征指标；从宏观和微观的角度充分理解静态数据指标、动态数据指标及统计图表的意义。在本章学习中，读者应重点掌握数据分布的概念，这是一切数据分析的基础。

3.1　数据分析概述

获取数据的方法包括调研和实验等。从本质上讲，无论使用哪种方法，都可以归结为抽样调查。

3.1.1　总体、样本、抽样、统计量

1. 总体、样本、抽样

在研究问题的过程中，将所有实验对象的集合称为总体。数理统计中表示总体的方法是将一个总体对应一个随机变量 X，并称之为总体 X。总体中每一个观测对象称为样本，其相应的观测值称为样本观测值。总体中包含个体的数量称为样本容量。样本容量为有限个时，该总体称为有限总体，反之称为无限总体。从总体中选取一部分代表性样本进行研究的方法，称为抽样调查，简称抽样。从总体单位中任意抽取 n 个单位样本，使每个样本被抽中的概率都相等的方法，称为简单随机抽样。将 n 次抽样结果表示为随机变量序列，这样的序列称为容量为 n 的简单随机样本 X_1, X_2, \cdots, X_n。简单随机抽样的样本应满足以下条件。

（1）代表性：总体中每个个体都有同等机会被抽入样本，即可以认为样本 X_1, X_2, \cdots, X_n 中的每个 $X_i(i=1, 2, \cdots, n)$ 都与总体 X 有相同分布。

（2）独立性：样本中每个个体的取值并不影响其他个体的取值，这意味着 X_1, X_2, \cdots, X_n 相互独立。

2. 统计量

通常从总体中抽取的样本并不能直接用于对总体特征的估计，因为此时样本含有的

总体信息比较零散，缺乏规律性。为了能够尽量准确、客观地对总体进行推断，需要针对不同的研究目的，构造一个关于样本的函数，该函数在数理统计中称为统计量。本书涉及的统计量有样本均值（\overline{X}）、样本方差（S）、t 统计量、F 统计量、卡方（χ^2）统计量等。

3.1.2 抽样调查的分类

抽样调查是最常用的调查研究方法，其方式包括邮件、网络、电话、面对面、问卷等，它已被广泛应用到社会调查、市场调查和舆论调查等多个领域。常用的抽样调查方法有 4 种，其中简单随机抽样是最重要、最基本的随机抽样方法，其操作简单，每个单位的入样概率相同。其他抽样方法是在满足随机性的基础上设计的。

1. 系统抽样

先把总体中的每个单元编号，然后随机选取其中之一作为抽样的开始点进行抽样。根据预先确定的样本量决定距离 n，在选取开始点之后，通常从开始点起按照编号进行等距抽样，如开始点为 7 号，距离为 $n=10$，则后面的调查对象为 17 号、27 号等。如果编号是随机选取的，则与简单随机抽样等价。

2. 分层抽样

将抽样单位按某种特征或某种规则划分为不同的层，然后从不同的层中独立、随机地抽取样本。首先把要研究的总体分成由相对类似或齐次的个体组成的层，再在各层中分别抽取简单随机样本，然后把从各层得到的结果汇总，并对总体进行推断。例如，可以按受教育程度把要访问的人群分成几层，再在每一层中调查一定比例的人，这样就确保了每一层都有相应比例的代表。各层的结果是分层抽样的一个副产品。

3. 整群抽样

把总体划分成若干个群，与分层抽样不同，这里的群由不相似或异类的个体组成。整群抽样分为单级整群抽样和双级整群抽样。在单级整群抽样中，首先从这些群中随机地抽取几个群，然后在这些群中对个体进行全面调查；在双级整群抽样中，同样先从这些群中随机地抽取几个群，然后在这些群中对个体进行简单随机抽样。整群抽样在抽取样本时只需要群的抽样框，而不必要求包括所有单位的抽样框，这简化了编制抽样框的工作量。整群抽样一般用于区域抽样调查中，群就是县、镇、街区或者其他适当的关于人群的地理划分。

分层抽样与整群抽样的区别如下：分层抽样的原则是增加层内的同质性和层间的异质性，通过层级的划分，增大了各类型中单位间的共同性，使得调查者容易抽出具有代表性的调查样本，该方法适用于总体情况复杂、各单位之间差异较大、单位较多的情况；而进行整群抽样时，要求各群有较好的代表性，群内各单位的差异要大，群间差异要小。

3.1.3 数据的误差

在数据收集过程中会产生误差,误差是一个量的观测值或计算值与其真实值之差。误差反映某客观现象的一个量在观察、测量以及计算时,由于某些错误或者某些不可控制的因素影响而产生的偏离标准值或规定值的数量。按照误差的来源可将误差分为登记性误差和抽样误差,抽样误差又分为系统性误差与偶然性误差,偶然性误差又分为实际误差和抽样平均误差,如图 3.1 所示。各类型误差的含义如表 3.1 所示。

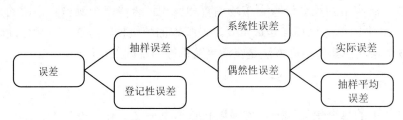

图 3.1 误差的种类

表 3.1 各类型误差的含义

类 型	含 义	能否消除
登记性误差	由调查者或被调查者的人为因素造成的误差	从理论上讲,可以消除
抽样误差	在用样本数据进行推断时产生的随机误差	无法消除,可以控制及计算
系统性误差	由于破坏了随机原则而产生的误差	从理论上讲,可以消除
偶然性误差	是指在没有登记性误差又遵循了随机原则的前提下,所产生的样本指标与被估计的总体响应指标的差	无法消除,可以控制及计算
实际误差	是指某个具体的样本指标与总体指标之间的差	无法消除
抽样平均误差	是指所有可能出现的样本指标与总体指标的平均离差,又称标准误差	无法消除,可以控制及计算

由随机抽样引起的样本统计量与总体参数之间的差异以及样本统计量之间的差别称为抽样误差。这是由抽样本身产生的误差,它反映的是样本对总体的代表程度,故又称代表性误差。后面将结合样本数的确定对样本误差再做具体讨论,如样本均值与总体均值的差别、样本率与总体率的差别等。抽样误差是不可避免的,无论抽样抽得多么好,都会存在抽样误差。

系统性误差又称可测误差或偏差,是指由于实验方法、所用仪器和试剂、实验条件的控制以及实验者本身的一些主观因素造成的误差。这类误差的性质为:在多次测定中会重复出现;所有的测定结果或者都偏高,或者都偏低,即具有单向性;由于误差来源于某一个固定的原因,因此数值基本是恒定不变的。

偶然性误差又称随机误差或未定误差,是由一些偶然的原因造成的。例如,测量时环境温度、气压的微小变化等,都能造成误差。这类误差的性质为:由于误差来源于随机因素,因此误差数值不固定,且方向不固定,有时为正误差,有时为负误差;在实验中无法避免;从表面上看,这类误差不存在规律,但若用统计学的方法研究,则可以从多次测量的数据中找到其规律性。

在分析工作中,要求测定结果准确、精密,这是衡量实验结果好坏的主要原则。

1)准确原则

准确度用于表示测定值与真实值接近的程度,是实际测定可靠性的反映,可用绝对误差和相对误差两种方法表示。

$$绝对误差 = X_i - X_t$$

$$相对误差 = (X_i - X_t)/X_t \times 100\%$$

式中,X_i 为测定值;X_t 为真实值。绝对误差是测定值与真实值之间的差,具有与测定值相同的量纲;相对误差是绝对误差与真实值之比,一般用百分率或千分率表示,无量纲。绝对误差和相对误差都有正值或负值,正值表示测定结果偏高,负值表示测定结果偏低。

2)精密原则

精密度用于表示各次测定结果相互接近的程度,表达了测定数据的再现性,常用偏差表示,分为绝对偏差和相对偏差。

$$绝对偏差 = X_i - \overline{X}$$

$$相对偏差 = (X_i - \overline{X})/\overline{X} \times 100\%$$

式中,X_i 为测定值;\overline{X} 为各测定值的算术平均值。

3.2 频数分布表与直方图

在数据统计描述过程中,主要通过频数分布表与直方图来揭示数据分布,这个过程又称为频数分析。在实际工作中为了方便高效地分析数据,一般利用各种数据软件进行频数分析。本节首先介绍 Excel 中的数据透视表功能,讲解如何利用数据透视表建立定类、定序数据的频数分布表;然后以此为基础,详细介绍频数分析的原理以及如何使用 Excel 绘制频数分布表和直方图。

3.2.1 使用数据透视表

数据透视表是快速有效地进行描述性数据分析的工具,它按照数据的不同分类属性(字段)从多个角度进行分析(透视),并建立二维数据表格。其目的是可视化两个分类属性之间的交互信息。对于一个形如表 3.2 的一维数据集(经过整理的原始数据),使用数据透视表可以整理成图 3.2 所示的形式。这种由两个或两个以上变量交叉分类组成的频数分布表也称为列联表。图 3.2 是借助数据透视表生成的频数分布表,反映性别与英雄类型两个变量的交叉分类关系。本节将结合定类、定序数据案例介绍数据透视表,读者大概了解相关概念及操作流程即可。

表3.2 调查结果

玩家年龄	性别	英雄类型	玩家年龄	性别	英雄类型	玩家年龄	性别	英雄类型
17	男	攻击型	30	女	防御型	23	女	核心型
19	女	重装型	21	女	防御型	22	女	防御型
23	女	防御型	26	女	核心型	21	女	核心型

续表

玩家年龄	性别	英雄类型	玩家年龄	性别	英雄类型	玩家年龄	性别	英雄类型
20	男	核心型	22	男	核心型	28	男	防御型
18	男	防御型	15	女	攻击型	23	女	防御型
17	男	重装型	27	男	攻击型	15	女	防御型
18	男	攻击型	21	女	重装型	17	男	攻击型
20	女	重装型	28	女	防御型	19	女	重装型
20	女	防御型	23	男	核心型	23	女	防御型
26	女	核心型	21	女	防御型	20	男	核心型

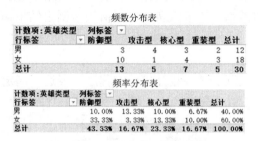

图 3.2 定类数据统计整理

1. 定类数据案例

为研究游戏的平衡性，某研究人员随机抽取 30 名玩家在一局游戏中使用英雄类型的情况，调查结果如表 3.2 所示。

（1）在 Excel 中选择【插入】→【数据透视表】（如果数据面板中没有上述命令，可在【文件】→【选项】→【自定义功能区】中进行添加）。

（2）单击 按钮选择数据，将表 3.2 中的所有数据选择到【表/区域】中。选择时要注意把最上面的标题行也选进去；然后在下面的【选择放置数据透视表的位置】中选中【现有工作表】；在 Excel 工作表区域选好一块放置数据透视表的区域后，单击【确定】按钮，如图 3.3（a）所示。

（3）此时在所选的区域中有一个新表；在 Excel 工作表区域的最右面，出现【数据透视表字段列表】，如图 3.3（b）所示。在图 3.3（b）实线框中调节计算方式或内容改变形式，形成不同的统计表（见图 3.2）。

2. 定序数据案例

定序数据能使用定类数据的统计指标，同时可以计算累计频数或累计频率。在一项产品用户满意度的调查中，随机抽取 300 个该产品的使用者进行问卷调查，其中一个问题是对产品的售后服务状况是否满意。如表 3.3 所示为用户对公司产品的满意度调查表。根据调查结果（此处将数据省略），将非常不满意、不满意、一般、满意、非常满意 5 个等级用数字分别表示为 1、2、3、4、5，并在 Excel 中用数据透视表建立频数分布表。

(a) 选择数据　　　　　　　　　　(b) 改变形式

图 3.3　定类数据透视表设置

表 3.3　用户对公司产品的满意度调查表

性能	□非常满意	□满意	□一般	□不满意	□非常不满意
外观	□非常满意	□满意	□一般	□不满意	□非常不满意
价格	□非常满意	□满意	□一般	□不满意	□非常不满意
服务	□非常满意	□满意	□一般	□不满意	□非常不满意
其他意见					

（1）打开【数据透视表】，弹出【创建数据透视表】对话框，将之前的数据放入【表/区域】中；在【选择放置数据透视表的位置】中选中【现有工作表】，单击【确定】按钮。

（2）此时在 Excel 中可以看到数据透视表，但暂时没有数据。在 Excel 界面右侧可以看到数据透视表的设置选项。将字段列表中的【编号】【服务】分别添加到【筛选】区域和【行】区域，位置如图 3.4 右侧所示。单击右侧【计数项】的下拉箭头，出现下拉列表，选择【值字段设置】，在其对话框中选择【值汇总方式】选项卡，将【计算类型】改为【计数】。

图 3.4　产品售后服务满意度评价的频数分布表设置

这样就能得到关于产品售后服务满意度评价的频数分布表（见图 3.4 的实线框）。如果想得到频率分布表，读者可按照如下操作自行尝试：在【值字段设置】对话框中，选择【值显示方式】选项卡，并在【值显示方式（A）】中单击下拉箭头选择【列汇总百分比】，即可获得关于产品售后服务满意度评价的频率分布表。

3.2.2 频数分析的基本原理

通过上一节对数据透视表的学习,我们接触了频数、累计频数、频数分布表等相关概念。本节将深入介绍相关概念,以及频数分布表与直方图的原理及绘制流程。

1. 相关概念

将一组计量数据按观察值大小分为不同组,然后将各观察值归到各组中,最后清点各组的观察值个数(称为频数),以表格形式表示,该表称为频数分布表。制作频数分布表的目的是揭示数据的分布规律。频数分布表的分组原则是组内差异尽可能小,组间差异尽可能大。主要涉及以下相关概念及其计算问题。

(1)频数:是指变量落在某个区间的次数,即落在各组样本数据的个数,记为 n_i。

(2)频率:是指各频数占总样本数的百分比,即频数(n_i)除以样本总个数(n),记为 f_i。

(3)累计频率:是指各频率逐级累加的结果。

(4)组限:是指在数据分组中,各小组之间的取值界限,最小值为下限(t_{i-1}),最大值为上限(t_i)。

(5)组距:是指将一组数据分成若干组,每个小组内数据的取值范围,记为 $\Delta t = t_i - t_{i-1}$(注意:组距在有些 Excel 的教材中也称为区间或组段)。

2. 频数分布表和直方图的原理及绘制流程

如表 3.4 所示为 100 位消费者对某产品的满意度评价分数。下面以表 3.4 中的数据为例,介绍绘制频数分布表和直方图的原理及基本步骤。

表3.4　100位消费者对某产品的满意度评价分数

15.9	14.2	14.1	14.7	13.8	12.7	15.5	14.0	15.5	15.3
14.4	15.0	14.4	16.1	14.4	14.9	15.0	15.8	15.3	14.6
14.2	13.9	14.1	14.6	14.4	15.2	14.7	15.5	14.8	15.7
14.0	15.3	14.5	13.6	14.2	14.1	14.7	14.3	14.6	15.3
14.9	14.5	14.9	13.5	13.7	14.5	14.3	12.1	14.6	13.9
14.3	14.6	14.7	14.3	14.1	14.2	15.2	14.5	14.8	16.5
14.8	15.4	13.7	13.9	14.3	14.4	14.2	14.3	14.7	14.6
13.2	14.7	14.4	14.1	14.0	13.0	12.7	14.3	14.2	13.4
15.8	14.9	14.2	14.1	14.1	14.3	14.2	13.3	15.9	13.7
14.5	13.5	14.8	15.2	14.3	13.2	13.5	13.9	15.2	15.4

在直角坐标系中,横轴表示样本数据的连续可取数值,按数据的最小值和最大值把样本数据分为 m 组,使最大值和最小值落在开区间 (a,b) 内,a 略小于样本数据的最小值,b 略大于样本数据的最大值。组距为 $d=(b-a)/m$,各数据组的边界范围为左闭右开区间,如 $[a,a+d)$、$[a+d,a+2d)$、\cdots、$[a+(m-1)d,b)$。纵轴表示频率除以组距的值。以频率和组距的商为高、组距为底的矩形在直角坐标系中表示,由此画成的统计图称为频率分布直方图,简称直方图。

依据总体 X 的一个样本观察值 (x_1, x_2, \cdots, x_n) 绘制直方图的一般步骤如下。

(1) 找到 (x_1, x_2, \cdots, x_n) 中的最小值 $x_{(1)}$ 与最大值 $x_{(n)}$。

(2) 选择常数 a、b（$a \leqslant x_{(1)}$, $b \geqslant x_{(n)}$），在区间 $[a,b]$ 内插入 $k-1$ 个分点，即令 $a=t_0<t_1<t_2<\cdots<t_{k-1}<t_k=b$，如图 3.5 所示。组数 k 要选择适当，一般来说，当 $20 \leqslant n \leqslant 100$ 时，k 取 5~10；当 $n>100$ 时，k 取 10~15。通常 t_i 比样本观测值精度高一位。如本例中所有数据落在区间 (12.00, 17.00) 即可。

(3) 用分点对样本观察值进行分组。$k-1$ 个分点将区间 $[a,b]$ 分成 k 等份，此时组距 $\Delta t = t_i - t_{i-1} = (b-a)/k$，$i=1, 2, \cdots, k$。本例中组距为 0.5，划分组段区间为 (12.00, 12.50)、(12.51, 13.01)、\cdots、(15.57, 16.07)、(16.08, 16.58)。

(4) 对于每个小区间 $(t_{i-1}, t_i]$，数出归入其中的样本观察值个数（即频数）n_i，再算出频率 $f_i = n_i/n$，$i=1, 2, \cdots, k$，如表 3.5 所示。

表 3.5 频数分布表

组　　限	频数 n_i	频率 f_i	累 计 频 率
12.00~12.50	1	0.01	0.01
12.51~13.01	3	0.03	0.04
13.02~13.52	5	0.06	0.10
13.53~14.03	13	0.13	0.23
14.04~14.54	35	0.35	0.58
14.55~15.05	22	0.22	0.80
15.06~15.56	13	0.13	0.93
15.57~16.07	5	0.05	0.98
16.08~16.58	2	0.02	1.00

(5) 在 xOy 平面上，对每个等份画出以 $(t_{i-1}, t_i]$ 为底、以 $y_i = f_i/\Delta t$（$i=1, 2, \cdots, k$）为高的矩形，如图 3.5 所示。

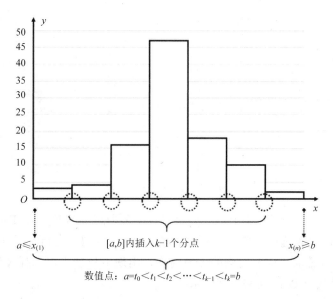

图 3.5　频率分布直方图

直方图中第 i 个小矩形的面积为 $y_i\Delta t = f_i$（$i=1,2,\cdots,k$），k 个小矩形的面积之和为 1。

3.2.3 利用 Excel 进行频数分析

1. 利用 Excel 中的数据透视表制作频数分布表

在实际设计工作中，主要利用 Excel、SPSS 等数据分析软件进行数据整理。下面基于表 3.4 中的数据，介绍如何利用 Excel 中的数据透视表制作频数分布表。

（1）将表 3.4 中的数据整理成图 3.6（a）所示的形式，被试者编号为 1～100，选择【插入】→【数据透视表】，如图 3.6（b）所示。

（a）整理数据　　　　　　　　　（b）选择【数据透视表】

图 3.6　数据透视表设置

（2）弹出【创建数据透视表】对话框，将之前的数据放入【表/区域】中；在【选择放置数据透视表的位置】中选中【现有工作表】，如图 3.7 所示，单击【确定】按钮。

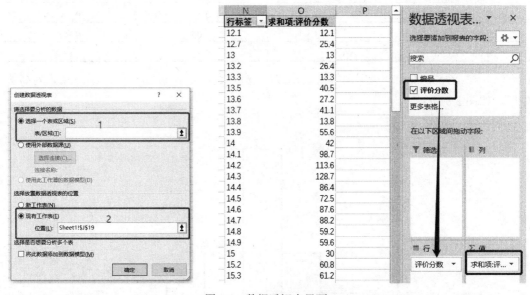

图 3.7　数据透视表界面

（3）此时在 Excel 中可以看到数据透视表，但暂时没有数据。在 Excel 界面右侧可以看到数据透视表的设置选项。将字段列表中的【评价分数】添加到行区域，位置如图 3.7 右下角所示。单击【求和项】右侧的下拉箭头，出现下拉列表，选择【值字段设置】，将【计算类型】改为【计数】，如图 3.8 所示。

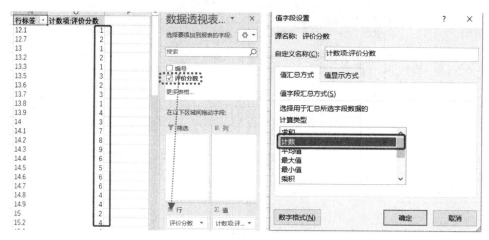

图 3.8　值字段设置

（4）选中【行标签】下的任意数值并右击，在弹出的快捷菜单中选择【组合】，在【组合】对话框中设置【步长】为 0.51，将数据分为 9 组，如图 3.9 所示，这样频数分布表制作完成。注意"步长"要比原始数据精确一位，目的是将所有数据都涵盖在一个组内，避免一个数据同时出现在前一组的上限和后一组的下限。例如此案例中组数是 9，正常步长为 0.5，在此设为 0.51，这样就可以避免出现上述情况。

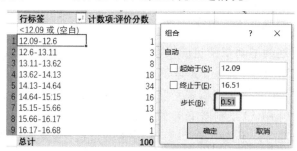

图 3.9　步长设置

通过频数分布表，研究者可以了解数据的分布形态、分布类型，计算频数、频率、百分比、中位数等。

2. 使用 Excel 绘制直方图

下面以表 3.4 中的数据为例，介绍使用 Excel 绘制直方图的方法。

（1）根据图 3.9 中的行标签设置"分隔点"和"区间"，如图 3.10 右侧所示，然后选择【数据】→【数据分析】→【直方图】，打开【直方图】对话框。将编号为 1～100 的原始数据放入【输入区域】，将分隔点放入【接收区域】，选中【累积百分率】和【图表输出】复选框，如图 3.10 所示。注意：如果选中【标志】复选框，则需要将"评价分数"这一标志也选入【输入区域】。操作完成后单击【确定】按钮，即可得到直方图。

（2）右击直方图中的柱状部分，在弹出的快捷菜单中选择【设置数据系列格式】，选择"间隙宽度"为 5%，整体效果如图 3.11 所示。

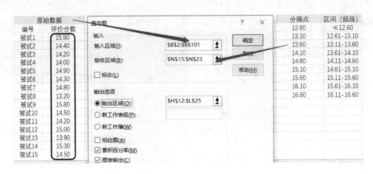

图 3.10　直方图设置界面

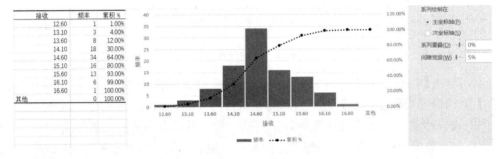

图 3.11　整体效果

3. 使用 Excel 绘制概率密度曲线

概率密度曲线即连续型随机变量的概率密度函数,它描述了随机变量的分布规律。概率密度函数一般记为 $f(x)$。此处了解其简单概念即可,后面章节会对其进行展开描述。在 Excel 中直方图并不能直接生成概率密度曲线,因此需要手动添加。下面以之前生成的直方图为例,介绍使用 Excel 绘制概率密度曲线的方法。

(1) 在生成直方图时,不选中【累积百分率】复选框,只选中【图表输出】复选框,单独生成直方图,如图 3.12(a) 所示。接下来在这张图中增加次坐标轴"概率密度值"。

(2) 因为概率密度曲线的横坐标与直方图一致,所以只需要借助 NORM.DIST 函数计算正态函数值即可。先做一些准备工作,计算原始数据的平均值与标准差。在 Excel 中使用 STDEVP 函数计算标准差,并在括号内输入原始数据列,如图 3.12(b) 所示。

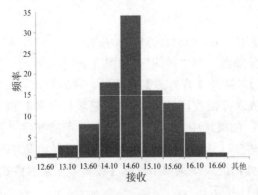

(a) 单独生成直方图　　　　　　　　(b) 计算标准差

图 3.12　增加概率密度曲线

（3）在图 3.13 中"表-3"的基础上，借助 NORM.DIST 函数计算正态函数值。在图 3.13 的虚线框位置使用 NORM.DIST 函数，并在括号中依次输入"接收"数列值、平均值、标准差以及 0。如果感到手动输入不方便，可在【公式】→【插入函数】→【或选择类别】中选择【全部】，打开【函数参数】对话框，如图 3.13 所示，依次输入上述数值。其中，X 为"接收"数列值；方框中的平均值（Mean）和标准差（Standard_dev）必须加$（绝对引用符号），不能省略，否则会出错；Cumulative 值为"0"，表示概率密度函数，详见 Excel 界面的解释。输入完成后，单击【确定】按钮。注意：$表示对单元格中内容的绝对引用，放在列前面表示对列的绝对引用，放在行前面表示对行的绝对引用，如O6，表示对 O6 单元格的行列的绝对引用，拖动鼠标时，引用的始终是 O6 单元格中的内容；如果去掉$，就表示相对引用，在拖动鼠标时，引用位置就会相应地变化。

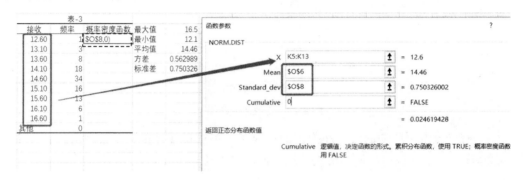

图 3.13 函数参数设置

（4）在"表-3"的"概率密度函数"栏中使用 NORM.DIST 函数后，下拉至"接收"数列的最后一个数值所在行，计算全部概率密度函数，如图 3.14 所示。

（5）右击直方图，在弹出的快捷菜单中选择【选择数据源】，单击【添加】按钮，如图 3.15 所示。将"表-3"中"概率密度函数"字样添加到【系列名称】中，然后将对应的数值（实线框内的数据）添加到【系列值】中，最后单击【确定】按钮返回【选择数据源】，如图 3.16 所示。

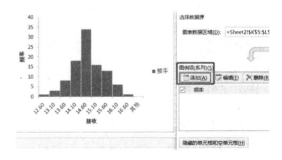

图 3.14 计算"概率密度函数"　　　　图 3.15 选择数据源

（6）右击直方图，在弹出的快捷菜单中选择【更改图表】→【组合】，选中【折线图】，单击【确定】按钮，效果如图 3.17 所示。

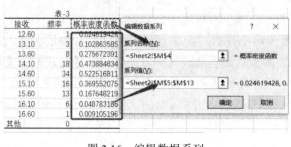

图 3.16　编辑数据系列

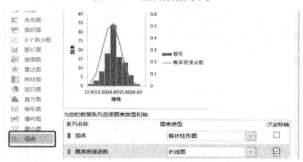

图 3.17　更改图表效果

（7）右击直方图中的曲线，在弹出的快捷菜单中选择【设置数据系列格式】→【填充与线条】，单击 ◇ 按钮，拖动滑块至最下面，选中【平滑线】，最终曲线效果如图 3.18 所示。

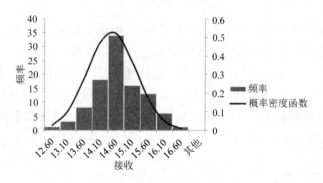

图 3.18　最终曲线效果

3.3　数据分布概述

数据分布[①]是描述数据的最重要的工具，是统计图表、图形展示数据和数据分析的基础。在数据整理阶段，通过频数分布表和直方图得到数据分布。数据分布在数学中称为概率分布。本节将在频数分布表和直方图的基础上，通过对数据分布图形和数字特征的讲解，帮助读者理解数据的分布形态及作用。在本节的学习中，读者只需要对总体分布与抽样分布（样本的分布）做简单的概念性了解，其详细内容将在第 4 章、第 5 章中介绍。

① 数据分布是不严谨的表述，本书为了便于读者理解，在最初接触分布时将概率分布称为数据分布。

3.3.1 数据分布

在数学中为了看清、读懂以及挖掘数据背后的本质现象,主要使用数据分布以及描述数据分布特征的指标,对数据进行分析。数据分布在数理统计中称为随机变量的概率分布函数,简称概率分布,分为离散型概率分布和连续型概率分布,通常记为 $f(x)$。离散型概率分布图用垂直于 x 轴的垂线表示,垂线对应的 x 轴上的点表示事件可能的发生结果,垂线上端点对应的 y 轴的值表示该结果发生的概率,如图 3.19(a)所示。离散型概率分布的种类很多,比较常见的有二项分布、0-1 分布、泊松分布等。连续型概率分布图是一条曲线,称为概率密度函数,也有一种习惯称之为概率密度曲线。曲线之下、x 轴之上的曲边梯形面积表示事件发生的概率,任何连续型概率密度曲线之下、x 轴之上的面积总和为 1,即概率之和为 1,如图 3.19(b)所示。常用的连续型概率分布有指数分布、均匀分布和正态分布。离散型概率分布和连续型概率分布将在第 4 章中详细阐述。

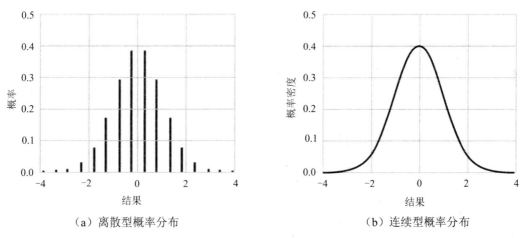

(a)离散型概率分布　　　　　　(b)连续型概率分布

图 3.19　离散型概率分布和连续型概率分布

3.3.2 总体分布

研究对象的全体数据或实验次数趋于无穷时,整体数据的频率能够精确地反映整体概率取值的分布规律,称为总体数据的概率分布,简称总体分布。总体分布通常是未知的,在实际中一般很难获取所有个体元素的观察值,但是可以通过理论计算得到。常见的总体分布有正态分布、均匀分布、指数分布、二项分布、0-1 分布等。

1. 连续型概率分布

1)正态分布

正态分布又称高斯分布,最早由亚伯拉罕·棣莫弗(Abraham De Moivre)在求二项分布的渐近公式中得到。约翰·卡尔·弗里德里希·高斯(Johann Carl Friedrich Gauss)在研究测量误差时从另一个角度导出了它,皮埃尔-西蒙·拉普拉斯(Pierre-Simon Laplace)和高斯又进一步研究了它的性质。正态分布概率密度函数曲线形状呈钟形,两头低,以 x 轴为渐进线,中间高,左右对称,如图 3.20 所示。

2）均匀分布

均匀分布又称矩形分布，它是对称概率分布，在相同长度间隔的分布概率是等可能的，如图 3.21 所示。

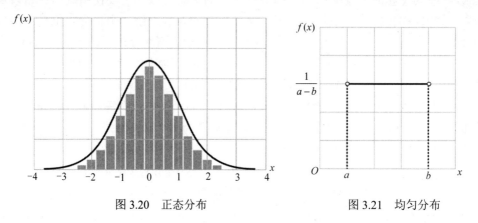

图 3.20　正态分布　　　　　　　　图 3.21　均匀分布

3）指数分布

指数分布是描述泊松过程中事件之间的时间的概率分布，即事件以恒定平均速率连续且独立地发生的过程，其概率密度曲线如图 3.22 所示。

图 3.22　指数分布

2. 离散型概率分布

1）二项分布

二项分布是 n 个独立的成功/失败试验中成功次数的离散概率分布，又称 n 重伯努利分布，当 n 趋于无穷大时，二项分布逐渐接近正态分布，如图 3.23 所示。

2）0-1 分布

0-1 分布又称伯努利分布，就是 $n=1$ 情况下的二项分布，即只进行一次事件试验，任何一个只有两种结果的随机现象都服从 0-1 分布，如图 3.24 所示。

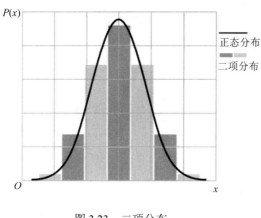
图 3.23　二项分布

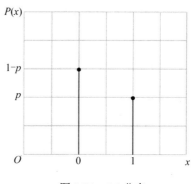
图 3.24　0-1 分布

3.3.3　抽样分布

在实际设计工作中，通常很难得到研究对象的全部数据（总体），所以总体的分布往往未知。一般是通过抽样得到样本的数据特征，从而推断总体情况。

样本数据的分布在数理统计中称为抽样分布，又称统计量分布。抽样分布是用样本信息推断总体信息的关键，是数据分析和预测的基础。抽样分布分为关于均值、方差、标准差等的抽样分布。本节介绍三种常用的抽样分布——t 分布（均值）、F 分布（方差）和 χ^2 分布（方差比），三者统称正态分布的三大抽样分布，相应的统计量称为 t 统计量、F 统计量和 χ^2 统计量。它们随着样本数 n 的增大，逐渐趋近正态分布，即极限形式是正态分布，是小样本参数估计和假设检验的基础。

1. t 分布

t 分布的密度函数曲线与标准正态分布 $N(0,1)$ 的密度函数曲线非常相似，都是单峰偶函数，如图 3.25 所示。

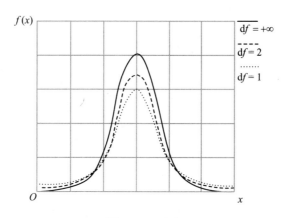
图 3.25　t 分布

2. F 分布

F 分布是非对称分布,存在第一自由度 m 和第二自由度 n,不同的自由度决定了图形的形状,例如给定 m,n 越小曲线偏态越严重,如图 3.26 所示。

图 3.26 F 分布

3. χ^2 分布

χ^2 分布又称卡方分布,曲线呈右偏态,随着参数的增大,χ^2 分布向正无穷方向延伸,分布曲线也越来越低阔,趋近正态分布,如图 3.27 所示。

图 3.27 χ^2 分布

3.4 数据分布特征指标

描述数据分布特征的指标主要包括四个:集中趋势、离散趋势、偏态和峰态,如图 3.28 所示。集中趋势的指标有平均值(3 个)、中位数、众数;离散趋势的指标有极差、四分位数、方差、标准差、自由度、变异系数等;偏态的指标为偏度;峰态的指标为峰度。这些指标在概率论与数理统计中统称数字特征,是刻画和描述数据分布特征的指标。

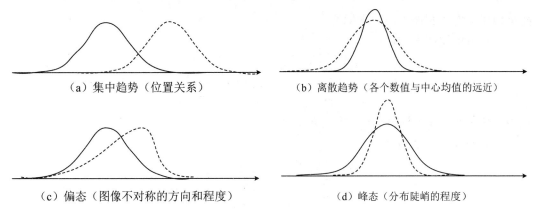

图 3.28 描述数据分布特征的指标

3.4.1 集中趋势指标

集中趋势描述数据在数轴上的位置关系,其指标反映数据向中心位置靠拢的趋势,代表一组数据总体特征的平均水平。集中趋势反映一组数据的中心值或代表值,即平均值。它描述某一现象总体特征在一定时间和空间条件下的代表性质和一般水平。

1. 算术平均值

算术平均值又称均值,是最常用的平均指标。它的基本计算是总体标志总量除以总体单位总量。在实际工作中,由于资料的不同,算术平均值分为简单算术平均值和加权算术平均值。

(1) 简单算术平均值适用于未分组的统计资料,如果已知各单位标志值和总体单位值,可采用简单算术平均值。

$$\overline{X} = \frac{1}{n}\sum_{i=1}^{n}X_i$$

(2) 加权算术平均值适用于分组的统计资料,如果已知各组的变量和变量出现的次数,可采用加权算术平均值。

$$\overline{X} = \frac{f_1X_1 + f_2X_2 + \cdots + f_nX_n}{f_1 + f_2 + \cdots + f_n} = \frac{\sum_{i=1}^{n}f_iX_i}{\sum_{i=1}^{n}f_i}$$

加权算术平均值受两个因素的影响:一是受变量的影响;二是受各组次数占总次数比重的影响。在计算平均值时,出现次数多的标志值对平均值的形成影响大,出现次数少的标志值对平均值的形成影响小,因此把次数称为权数。在分组数列的条件下,当各组标志值出现的次数或各组次数所占比重均相等时,权数就失去了权衡轻重的作用,这时用加权算术平均值计算的结果与用简单算术平均值计算的结果相同。

2. 调和平均值

调和平均值是总体各单位标志值倒数的算术平均值的倒数,又称倒数平均值,分为

简单调和平均值和加权调和平均值。

（1）简单调和平均值：

$$H = \frac{1+1+\cdots+1}{\frac{1}{X_1}+\frac{1}{X_2}+\cdots+\frac{1}{X_n}} = \frac{n}{\sum_{i=1}^{n}\frac{1}{X_i}}$$

式中，H 代表调和平均值，n 代表标志总量。

（2）加权调和平均值：

$$H = \frac{m_1+m_2+\cdots+m_n}{\frac{m_1}{X_1}+\frac{m_2}{X_2}+\cdots+\frac{m_n}{X_n}} = \frac{n}{\sum_{i=1}^{n}\frac{m_i}{X_i}}$$

式中，m 代表标志总量。

3．几何平均值

几何平均值是 n 个变量乘积的 n 次方根。在统计中，几何平均值常用于计算平均速度和平均比率。几何平均值有简单几何平均值（小样本）和加权几何平均值两种形式。

（1）简单几何平均值：

$$G = \sqrt[n]{X_1 X_2 X_3 \cdots X_n}$$

或

$$G = \lg^{-1}\left(\frac{\lg X_1 + \lg X_2 + \cdots + \lg X_n}{n}\right) = \lg^{-1}\left(\frac{\sum_{i=1}^{n}\lg X_i}{n}\right)$$

（2）加权几何平均值：

$$G = \lg^{-1}\left(\frac{\sum_{i=1}^{n} f_i \lg X_i}{\sum_{i=1}^{n} f_i}\right)$$

4．中位数

将总体各单位的标志值按大小顺序排列，处于中间位置的标志值就是中位数。由于中位数是位置平均值，不受极端值的影响，在总体标志值差异很大的情况下，中位值具有很强的代表性。其适用条件如下。

（1）变量中出现个别很小或很大的数。

（2）资料的分布呈明显偏态，即大部分的变量偏向一侧。

（3）变量分布的一端或两端无确定数，只有小于或大于某个数。

（4）资料的分布不清。

中位数的计算方法如下。

（1）直接法：

当 n 为奇数时，

$$M = X_{\left(\frac{n+1}{2}\right)}$$

当 n 为偶数时，

$$M = \frac{X_{\left(\frac{n}{2}\right)} + X_{\left(\frac{n}{2}+1\right)}}{2}$$

（2）频数法（主要用于分组资料）：

$$M = L + \frac{i}{f_m}\left(\frac{n}{2} - \sum f_L\right)$$

式中，L 表示下限，i 表示组距，f_m 表示中位数所在的频数。

5. 众数

众数是指总体中出现次数最多的标志值。它也是一种位置平均值，在实际工作中往往代表现象的一般水平，如市场上某种商品大多数的成交价格、多数人的服装和鞋帽尺寸等，都是众数。但只有在总体单位数多且有明显的集中趋势时，才可计算众数。

根据变量数列的不同种类，确定众数可采用不同的方法。

（1）单项式数列确定众数，只需找出出现次数最多的变量即可。一个众数：6 5 9 8 5 5。多于一个众数：25 28 28 36 42 42。

（2）组距数列确定众数。众数的值与相邻两组频数的分布有关。当相邻两组频数相等时，众数组的组中值即众数。当相邻两组频数不相等时，众数采用下列近似公式计算。

上限公式：

$$M_0 = U - \frac{\Delta_2}{\Delta_1 + \Delta_2}d$$

下限公式：

$$M_0 = L + \frac{\Delta_1}{\Delta_1 + \Delta_2}d$$

式中，M_0 表示众数，L 表示众数所在组的下限，U 表示众数所在组的上限，Δ_1 表示众数所在组频数与前一组频数之差，Δ_2 表示众数所在组次数与后一组次数之差，d 表示众数所在组的组距。

数据分布呈左右对称分布时，均值、中位数、众数相等，位置相同；数据分布呈左偏分布或右偏分布时，均值、中位数、众数的位置关系如图 3.29 所示。

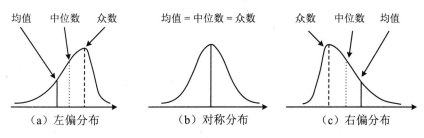

图 3.29 均值、中位数、众数的位置关系

3.4.2 离散趋势指标

离散趋势用来说明数据与中心值的远离程度。常用的离散趋势指标有极差、四分位数、方差、标准差、自由度、变异系数。将集中趋势和离散趋势结合起来才能更好地反映一组数据的特征。

1. 极差

极差又称全距，是指一组变量中最大值与最小值的差。它的特点是计算简单，容易理解，应用广泛；但不稳定，不全面，易受极端值影响，且未考虑数据的分布。极差可用于各种分布类型的资料。

2. 四分位数

四分位数是中间 50%观察值的极差，其数值越大，数据的变异度越大，反之，数据的变异度越小。例如已求得 $Q_3=P_{75}$=35.82，$Q_1=P_{25}$=15.34，则四分位数间距 $Q=Q_3-Q_1$=35.82-15.34=20.48。由于四分位数间距不受两端个别极大值或极小值的影响，因而四分位数间距较全距稳定，但仍未考虑全部观察值的变异度。四分位数常用于描述偏态频数分布以及分布的一端或两端无确切数值资料的离散程度。

3. 方差、标准差和自由度

1）方差

在概率论和数理统计中，方差用来度量随机变量和其数学期望（即均值）之间的偏离程度。在许多实际问题中，研究每一个随机变量和均值之间的偏离程度有着重要的意义。可通过以下几个关系式理解方差。

离差之和：

$$\sum_{i=1}^{n}(X-\mu)=0$$

离差绝对值之和：

$$\sum_{i=1}^{n}|X-\mu|\neq 0$$

离差平方和：

$$\sum_{i=1}^{n}(X-\mu)^2\neq 0$$

总体方差：

$$\sigma^2=\frac{\sum_{i=1}^{n}(X-\mu)^2}{n}$$

样本方差：
$$S^2 = \frac{\sum_{i=1}^{n}(X-\overline{X})^2}{n-1}$$

2）标准差

标准差又称均方差，是各数据偏离平均值的距离的平均值，它是离差平方和平均后的方根，用 σ 表示。标准差是方差的算术平方根。

方差和标准差是测算离散趋势最重要、最常用的指标。标准差和变量的计算单位相同，比方差表达得更清楚，因此我们分析数据时使用更多的是标准差。

总体标准差：
$$\sigma = \sqrt{\frac{\sum_{i=1}^{n}(X-\mu)^2}{n}}$$

样本标准差：
$$S = \sqrt{\frac{\sum_{i=1}^{n}(X-\overline{X})^2}{n-1}}$$

注意：$n-1$ 是自由度，用 υ 表示。

3）自由度

自由度是指在 N 维或 N 度空间中能够自由选择的维数或度数。当以样本的统计量估计总体的参数时，样本中独立或能自由变化的样本个数称为该统计量的自由度。例如，在估计总体的平均值时，由于样本中的 n 个数都是相互独立的，从其中抽出任何一个数都不影响其他数据，所以其自由度为 n；但在估计总体的方差时，因为在均值确定后，如果知道了其中 $n-1$ 个数，第 n 个数也就确定了。这里，均值相当于一个限制条件，由于加了这个限制条件，估计总体方差的自由度为 $n-1$。

4. 变异系数

变异系数又称标准差率，是衡量资料中各观测值变异程度的另一个指标。它是指一组数据的标准差占其平均值的百分比，记为 CV。变异系数可以消除单位和（或）平均值不同对两个或多个资料变异程度比较的影响，即无量纲指标。

变异系数用公式表示为
$$CV = \frac{S}{\overline{X}} \times 100\%$$

注意：CV 一般不大于 30%；否则，说明指标不太稳定。

3.4.3 偏态和峰态指标

1. 偏度

偏度衡量随机变量概率分布的不对称性，是相对于平均值不对称程度的度量，一般

记为 SK，通过偏度系数能够判定数据分布的不对称程度及方向，如图 3.30 所示。

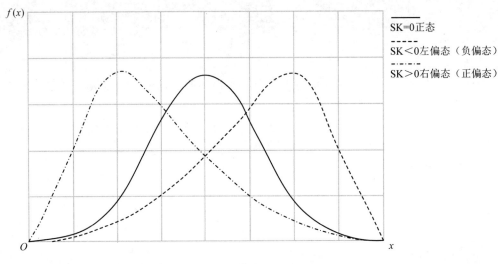

图 3.30 偏度对比

定义 设随机变量 X，其三阶标准中心距为该随机变量的偏度，记为 μ_3。

$$\mu_3 = E\left[\left(\frac{X-\mu}{\delta}\right)^3\right] = \frac{E[(X-\mu)^3]}{\delta^3} = \frac{E[(X-\mu)^3]}{\{E[(X-\mu)^2]\}^{\frac{3}{2}}}$$

样本的偏度有

$$SK = \frac{\frac{1}{n-1}\sum_{i=1}^{n}(X_i-\overline{X})^3}{S^3} = \frac{\frac{1}{n-1}\sum_{i=1}^{n}(X_i-\overline{X})^3}{\left[\frac{1}{n-1}\sum_{i=1}^{n}(X_i-\overline{X})^2\right]^{\frac{3}{2}}}$$

2. 峰度

峰度是研究数据分布陡峭或平滑程度的统计量，通过峰度系数能够判定数据相对正态分布更陡峭还是更平缓，一般记为 K，如图 3.31 所示。例如，正态分布的峰度为 0，均匀分布的峰度为-1.2（平缓），指数分布的峰度为 6（陡峭）。

定义 设随机变量 X，其四阶中心距为该随机变量的峰度，记为 μ_4。

$$\mu_4 = \frac{E[(X-\mu)^4]}{\delta^4} - 3 = \frac{E[(X-\mu)^4]}{\{E[(X-\mu)^2]\}^2} - 3$$

样本的峰度有

$$K = \frac{\frac{1}{n-1}\sum_{i=1}^{n}(X_i-\overline{X})^4}{S^4} - 3 = \frac{\frac{1}{n-1}\sum_{i=1}^{n}(X_i-\overline{X})^4}{\left[\frac{1}{n-1}\sum_{i=1}^{n}(X_i-\overline{X})^2\right]^2} - 3$$

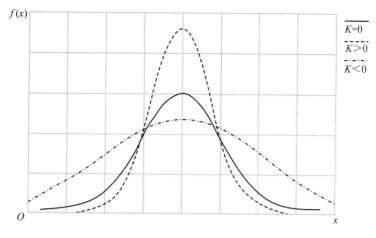

图 3.31　峰度对比

3.5　本章练习

1. 简述误差的种类。
2. 简述简单随机抽样的概念。
3. 在 Excel 中计算一组数据的平均值、方差、标准差。
4. 在 Excel 中利用数据透视表统计定类数据与定序数据。
5. 在 Excel 中制作频数分布表和直方图。
6. 简述总体分布与抽样分布的含义。
7. 简述集中趋势指标和离散趋势指标的含义。
8. 简述峰度与偏度的作用、意义。

理论篇

第 4 章　概率及概率分布
第 5 章　参数估计
第 6 章　假设检验

第 4 章 概率及概率分布

本章简介

通过对频数分布表和频率分布直方图的学习，我们了解到数据分布即概率分布。数据分析与预测的最重要的工具就是概率分布，均值、方差、标准差都是描述概率分布的指标。这些指标在概率论与数理统计中被称为数字特征及统计距。本章将进一步介绍概率及概率分布，初学者了解相关概念、掌握知识间的联系即可，对于数学公式可暂时忽略。重点理解离散型概率分布和连续型概率分布，掌握几种常见的概率分布，以及数字特征与统计距。

本章内容涉及较多的数学概念，部分内容与第 3 章重复，主要是从概率论的角度对第 3 章出现的概念给出详细的数学定义。本章可单独阅读。

4.1 随机事件及概率

在日常的设计工作中，我们经常遇到各种各样的不确定现象，这种不确定现象称为随机现象，如某个产品的月均销售量、用户的访问量、点击率、日活数据等。

4.1.1 随机现象与随机事件

在设计工作中，如果一个现象（或试验）E 在相同条件下重复出现，且所有可能结果已知，但不能预知哪个结果会出现，则称之为随机现象（或随机试验），如图 4.1 所示。可以得出以下结论。

（1）随机现象 E 所有可能结果组成的集合称为 E 的样本空间，记为 $\Omega=\{\omega\}$，ω 为样本空间中的元素。

（2）将随机现象 E 对应的样本空间的子集称为随机现象的随机事件，表示为 A, B, \cdots, N。通常在现实中主要关注随机现象的子集，即随机事件。

例如，在掷一个骰子的随机现象（试验）中，样本空间 $\Omega=\{1, 2, 3, 4, 5, 6\}$，玩家更关心的是出现大点还是出现小点。出现大点就是随机事件 $A=\{4, 5, 6\}$；出现小点就是随机事件 $B=\{1, 2, 3\}$。

另外，也可能存在其他的随机事件 C、随机事件 D，有的随机事件相互有交集，如图 4.1 中的随机事件 A 与随机事件 C；有的随机事件相互独立，如图 4.1 中的随机事件 B 与随机事件 C。

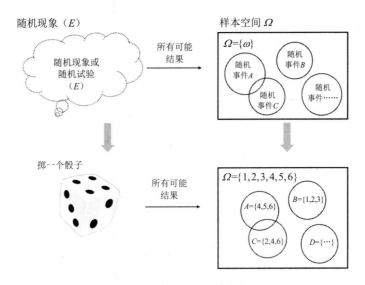

图 4.1 随机现象与样本空间

4.1.2 频率与概率

在现实中,随机事件发生的可能性有大有小,有的可能性相等,例如在掷骰子这个例子中,出现大点和出现小点的可能性相等,各为 50%。通常借助频率描述这种事件发生可能性大小的数字现象,由此引入频率概率的定义。

1. 频数与频率

定义 随机现象 E 和它的样本空间 Ω,在相同条件下进行 n 次试验,其中 E 的子集随机事件 A 发生了 n_A 次,则 n_A 称为随机事件 A 发生的频数,$\dfrac{n_A}{n}$ 称为频率,记为 $f_n(A) = \dfrac{n_A}{n}$。

统计学家进行了大量的随机试验如抛硬币,试验表明,事件 A 发生的频率随着试验次数 n 的增加,逐渐趋于一个稳定值,如表 4.1 所示。上述用频率描述概率的方法称为概率的统计学定义,又称频率概率。

表 4.1 抛硬币试验

试 验 者	投 掷 次 数	出现正面次数	出现正面频率
布封	4040	2048	0.506 9
德摩根	4092	2048	0.500 5
费勤	10 000	4979	0.497 9
皮尔逊	24 000	12 012	0.500 5
罗曼诺夫斯基	80 640	39 707	0.492 3

2. 概率的公理化

虽然可以通过频率定义概率,但是在实际生活中很难对每一个事件都进行大量的随

机试验,从而计算概率。因此,从频率出发得到概率的公理化定义。

定义 设随机试验 E 和它的样本空间 Ω,对于 E 的任意事件 A,有一个实数 $P(A)$ 与之对应,且满足以下条件。

(1) 非负性:$P(A) \geqslant 0$。

(2) 归一性:$P(\Omega)=1$。

(3) 可列可加性:设 A_1, A_2, \cdots, A_n 是一列两两不相容的事件,则

$$P\left(\bigcup_{i=1}^{\infty} A_i\right) = \sum_{i=1}^{\infty} P(A_i) \tag{4-1}$$

称 $P(A)$ 为随机事件 A 的概率。式(4-1)中 $\bigcup_{i=1}^{\infty} A_i$ 为可列个随机事件 A_1, A_2, \cdots, A_n 的和事件。

对于上述定义,可以做如下理解:已知一个随机现象 E,将其所有可能结果的集合构成一个样本空间 $\Omega=(\omega)$,ω 为样本空间的元素,称为样本点,并将样本空间中的子集,即随机事件 A、B、\cdots、N 分别映射到二维坐标系中,得到的值称为随机事件 A、B、\cdots、N 的概率,分别记为 $P(A)$、$P(B)$、\cdots、$P(N)$,如图 4.2 所示。

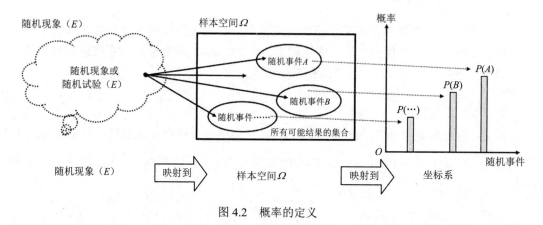

图 4.2 概率的定义

4.2 概率分布

之前通过频数分布表和直方图引入的概率分布这一概念,全称为随机变量的概率分布函数。概率分布函数描述了随机变量的变化规律,表征了随机变量或者一簇随机变量在每一个可能取得的状态的可能性大小。一个直观的解释就是随机事件的所有可能结果对应的概率在坐标系中所呈现的形态。

4.2.1 随机变量

通过之前对概率的介绍,我们了解到在实际问题中,有些随机现象的结果可以用数值表示,如掷骰子产生的点数;但是有些随机现象的结果与数值无关,如掷硬币,结果为正面或反面。如果不能用数值描述结果,则很难进行定量分析与研究。因此,需要引入一个法则,将所有随机事件量化,即将样本空间 Ω 中的所有元素 ω 与实数 x 对应起

来,例如把硬币的正面记为 0,背面记为 1;把男生记为 0、女生记为 1 等,即将定性信息转化为定距或定比数据,如图 4.3 所示。由此引入一个新的概念——随机变量,它是现代概率的重要概念。之前在第 2 章介绍的语义差异法、李克特量表便运用了这一概念。在设计研究中,常常需要了解人的感性意向空间,通常的做法是使用语义差异法、李克特量表将感性意向进行量化。

图 4.3 量化

理论上可将所有随机事件进行量化,而某一随机事件 A 出现的概率 $P(A)$ 可以写成 $P(X)$ 的形式,这样就将事件 A 的概率映射到实数轴上。

【例 4.1】随机试验掷一枚硬币两次,正面为 0,反面为 1,样本空间 $\Omega=\{\omega_{00}, \omega_{01}, \omega_{10}, \omega_{11}\}$,显然两次试验中出现正面(随机事件 A)或反面(随机事件 B)的次数是不确定的,用 X 作为变量表示出现正面(随机事件 A)发生的次数。对于样本空间中的每一个样本点 ω,都有一个实数与之对应,X 是定义在样本空间的单值实函数,它的定义域是样本空间,值域是实数集合 $\{0,1,2\}$,即

$$X(\omega_{00}) = 0, \ X(\omega_{01}) = 1, \ X(\omega_{10}) = 1, \ X(\omega_{11}) = 2$$

式中,0、1、2 为随机变量 X 的所有可能取值。

【例 4.2】随机试验掷一枚骰子,样本空间 $\Omega=\{1, 2, 3, 4, 5, 6\}$,若多次重复该试验,则随机事件 A(出现大点)发生的次数或者随机事件 B(出现小点)发生的次数都是不确定的。

定义 设随机现象或随机试验的样本空间为 Ω,若对任意 $\omega \in \Omega$,都有一个实数 $X(\omega)$ 与之对应,则称 $X=X(\omega)$ 为一个随机变量,简记为 X。一般地,用 X、Y、Z 等表示随机变量,而用 x、y、z 等表示实数。

有许多随机现象或随机试验,它们的结果本身是一个实数,即样本点 ω 本身就是一个实数。令 $X=X(\omega)=\omega$,那么 X 就是一个随机变量。

4.2.2 随机变量的概率分布函数

从随机变量的定义中我们了解到,随机变量 X 本质上就是一个由样本空间 Ω 到实数集 \mathbf{R} 的映射,即 $X:\Omega \rightarrow \mathbf{R}$,它把样本空间 Ω 中的每个样本点都变成一个实数 $X(\omega)$。显然,它与高等数学中函数 $f(x)$ 的形式和定义类似[①]。这样就可以用研究函数的方法研究随机变量。

1. 概率分布函数的定义

概率论主要研究随机变量 X 的概率性质,使用 $\{X \leqslant a\}$ 表示事件,事件 $\{X \leqslant a\}$ 是样本空间 Ω 的子集,记为 $\{X \leqslant a\}=\{\omega \in \Omega : X(\omega) \leqslant a\}$,这个事件发生的概率记为 $P(X \leqslant a)$。概

① 严格地说,$f(x)$ 是一个由实轴到实轴的映射,它把每个实数 x 变成另一个实数。函数 $f(x)$ 关心的是一点处的函数值、连续、可导的问题。而随机变量 $X(\omega)$ 与 $f(x)$ 相比,在处理方法上还是有很大区别的。

率对随机变量 X 来说极为重要，例如，以 X 表示 100 人中任意一个人的满意度评价值。如果已知 $P(X\leq 85)=0.86$，$P(X\leq 60)=0.17$，那么这 100 人中有大约 14 个人的评价值超过 85，而评价值小于或等于 60 的人有大约 17 人。显然，当 a 变化时，概率 $P(X\leq a)$ 也随之变化，所以概率分布函数的定义如下。

定义 设 X 为一个随机变量，则称

$$F(x)=P(X\leq x),\ x\in \mathbf{R} \tag{4-2}$$

为随机变量 X 的分布函数。

分布函数对于研究随机变量的概率是至关重要的，直观地理解此定义，就是把随机变量 X 看成是实数集 \mathbf{R} 上的一个随机点，$F(x)$ 是指随机点 X 落在固定点 x 左侧（含点 x）的概率。每一个随机变量都对应一个唯一的分布函数，并且一维随机变量的概率特性完全由它的分布函数决定。

2. 随机变量的分布类型

按照随机变量可能取得的值，可以把随机变量分为以下两种基本类型。

（1）离散型随机变量，即在一定区间内变量取值为有限个，或数值可以一一列举出来。例如某地区某年的出生人数、死亡人数，某药品治疗某种疾病患者的有效数、无效数等。

（2）连续型随机变量，即在一定区间内变量取值有无限个，或数值无法一一列举出来。例如某地区健康成年男性的身高、体重。

4.3 离散型随机变量的概率分布

在实际生活中，有些随机变量只可能取有限个或至多可列个值，这种随机变量称为离散型随机变量。

4.3.1 离散型随机变量的概率分布定义

设离散型随机变量 X 的所有可能取值为 $x_i\,(i=1,2,\cdots,n)$，称概率

$$P(X=x_i)=p_i,\quad i=1,2,\cdots,n \tag{4-3}$$

为 X 的分布列或分布律。离散型随机变量 X 的分布律如表 4.2 所示。

表 4.2 离散型随机变量 X 的分布律

X	x_1	x_2	…	x_i	…	x_n
P	p_1	p_2	…	p_i	…	p_n

4.3.2 常见的离散型随机变量概率分布

1. 0-1 分布

设随机变量 X 的取值只能是 0 与 1 两个值，它的分布律是

$$P(X=k)=p^k(1-p)^{1-k},\ k=0,1\quad (0<p<1) \tag{4-4}$$

则称 X 服从以 p 为参数的 0-1 分布或两点分布，记为 $X\sim B(1,p)$，如表 4.3 和图 4.4 所示。

表 4.3 0-1 分布

X	0	1
P	$1-p$	p

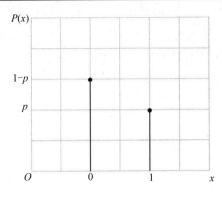

图 4.4 0-1 分布

2. 二项分布

设随机变量 X 的分布律是

$$P(X=k)=C_n^k p^k q^{n-k}, \quad k=0,1,\cdots,n \quad (4\text{-}5)$$

式中，$0<p<1$，$q=1-p$，则称 X 服从参数为 n 与 p 的二项分布，记为 $X\sim B(n,p)$，如表 4.4 和图 4.5 所示。

表 4.4 二项分布

X	0	1	\cdots	k	\cdots	n
P	$C_n^0 p^0 q^n$	$C_n^1 p^1 q^{n-1}$	\cdots	$C_n^k p^k q^{n-k}$	\cdots	$C_n^n p^n q^0$

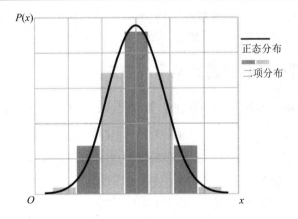

图 4.5 二项分布及正态分布

3. 泊松分布

设随机变量 X 的分布律为

$$P(X=k)=\frac{\lambda^k}{k!}e^{-\lambda}, \quad k=0,1,\cdots,n \quad (4\text{-}6)$$

式中，λ>0，则称 X 服从参数为 λ 的泊松分布，记为 $X \sim P(\lambda)$。

泊松分布不像 0-1 分布和二项分布那样直观，但在现实中应用很多。它是一个理想化的分布，是由二项分布推导而来的，可以看成二项分布的极限形式，即泊松逼近定理（或泊松定理），如图 4.6 所示。泊松分布描述某段时间内自然现象或稀有事件发生的次数，如某段时间内发生战争的次数、某段时间内发生洪水的次数等。当二项分布的次数 n 趋于无穷，且每次发生的概率无限小时，就变成了泊松分布。

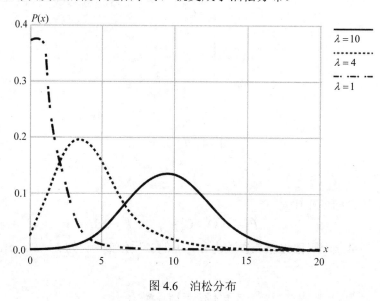

图 4.6　泊松分布

4.4　连续型随机变量的概率分布

在实际生活中，一个随机变量在其区间内能够取任何无间断的值时所具有的分布，称为连续型随机变量的概率分布，简称连续型概率分布。

4.4.1　连续型随机变量的概率分布定义

设随机变量 X 的分布函数 F(x) 存在非负可积函数 f(x)，对于任意实数 x 都满足关系式

$$F(x) = \int_{-\infty}^{x} f(t) \mathrm{d}t \tag{4-7}$$

则称 X 为连续型随机变量，f(x) 称为 X 的概率密度函数，简称概率密度。

连续型随机变量的概率分布与离散型随机变量的概率分布的区别为：离散型随机变量的概率分布通常关注随机变量 X 取特定值时的概率，称所有可能的取值及其对应概率为分布律，一个 x 对应一个概率；连续型随机变量的概率通过特定函数曲线下方的面积表示，该函数称为概率密度函数。所以，连续型随机变量的概率对应概率密度曲线下的面积积分，整个曲线下面的面积积分为 1。概率不是一个特定点，而是两点间的面积与 1 的比值。对于任何连续型随机变量的概率分布，其总概率必须等于 1，因此总面积积分必须等于 1。

4.4.2 常见的连续型随机变量概率分布

1. 均匀分布

定义 设随机变量 X 的密度函数为

$$f(x) = \begin{cases} \dfrac{1}{b-a}, & a<x<b \\ 0, & \text{其他} \end{cases} \quad (4\text{-}8)$$

则称 X 在区间 (a,b) 上服从均匀分布,记为 $X\sim U(a,b)$。相应的随机变量的分布函数为

$$F(x) = \begin{cases} 0, & x\leqslant a \\ \dfrac{x-a}{b-a}, & a<x<b \\ 1, & x\geqslant b \end{cases} \quad (4\text{-}9)$$

服从均匀分布的随机变量的密度函数 $f(x)$ 和分布函数 $F(x)$ 的曲线如图 4.7 所示。

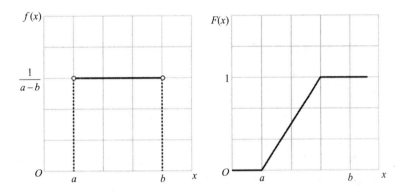

图 4.7 服从均匀分布的随机变量的密度函数 $f(x)$ 和分布函数 $F(x)$ 的曲线

2. 指数分布

指数分布描述两次随机事件发生的时间间隔的概率分布情形。因为时间间隔的取值为任意连续值,所以它是一种连续型的概率分布。

定义 设随机变量 X 的密度函数为

$$f(x) = \begin{cases} \lambda e^{-\lambda x}, & x>0 \\ 0, & x\leqslant 0 \end{cases} \quad (4\text{-}10)$$

式中,参数 $\lambda>0$,则称 X 服从参数为 λ 的指数分布,记为 $X\sim E(\lambda)$。相应的随机变量的分布函数为

$$F(x) = \begin{cases} 1-e^{-\lambda x}, & x>0 \\ 0, & x\leqslant 0 \end{cases} \quad (4\text{-}11)$$

服从指数分布的随机变量的密度函数 $f(x)$ 和分布函数 $F(x)$ 的曲线如图 4.8 所示。

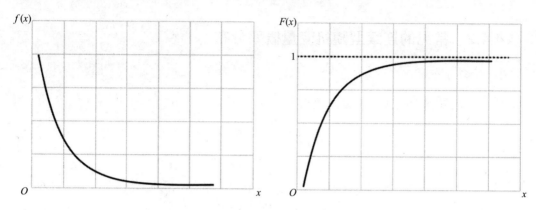

图 4.8 服从指数分布的随机变量的密度函数 $f(x)$ 和分布函数 $F(x)$ 的曲线

在实际生活中,该分布常用于预测与时间有关的概率。例如,某 App 平台平均每 2 小时更新一次动态消息,那么接下来 1 小时更新动态消息的概率是多少?某品牌软件平均 2 个月升级一次,那么接下来 1 个月升级的概率是多少?

3. 正态分布

正态分布又称高斯分布,其曲线形状呈钟形,两头低,以 x 轴为渐进线,中间高,左右对称。

定义 设随机变量 X 的密度函数为

$$f(x)=\frac{1}{\sqrt{2\pi}\sigma}e^{-\frac{(x-\mu)^2}{2\sigma^2}}, \quad -\infty<x<+\infty \tag{4-12}$$

式中,μ、σ^2($\mu\in\mathbf{R}$,$\sigma^2>0$)为常数,则称 X 服从均值为 μ、方差为 σ^2 的正态分布,记为 $X\sim N(\mu,\sigma^2)$。相应的随机变量的分布函数为

$$\Phi(x)=\frac{1}{\sqrt{2\pi}\sigma}\int_{-\infty}^{x}e^{-\frac{(t-\mu)^2}{2\sigma^2}}dt \tag{4-13}$$

正态分布是概率论与数理统计中最重要的分布。实际工作中的很多数据指标都符合正态分布,如学习成绩、产品生产加工时产生的误差、人机工程学中的人体数据(身高、体重)等。如图 4.9 所示,不同的正态分布,其形态是不一样的。正态分布概率密度曲线的形状为钟形,曲线以均值为中心左右两边对称,均值越大,曲线的中心位置越向右移,如图 4.9(a)所示。曲线形状受方差影响,方差越大,曲线越扁平,两侧双尾趋于 0 的速度越慢,表明数据离散程度大;方差越小,曲线越细高,两侧双尾趋于 0 的速度越快,表明数据向中心均值集中,如图 4.9(b)所示。

显然,在现实中由于参数的不同,存在不同形态的正态分布,不利于比较研究,且 $\Phi(x)$ 不是初等函数,计算分布函数或事件的概率也比较困难。所以将正态分布标准化,并将其概率制成标准正态分布表(见附录 A 中附表 1),以方便实际应用。服从标准正态分布的随机变量的密度函数 $f(x)$ 和分布函数 $\Phi(x)$ 的曲线如图 4.10 所示。

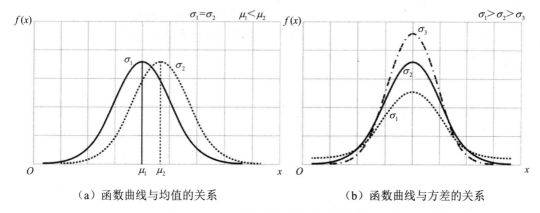

(a) 函数曲线与均值的关系　　　　(b) 函数曲线与方差的关系

图 4.9　正态分布概率密度函数曲线

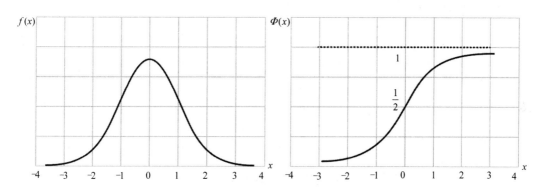

图 4.10　服从标准正态分布的随机变量的密度函数 $f(x)$ 和分布函数 $\Phi(x)$ 的曲线

4.4.3　分位点

定义　设一个随机变量 X 的累积分布函数为 $F(x)$，若存在点 x_α，使得 $F(x_\alpha) \equiv P(X \geqslant x_\alpha) = \alpha$ 这个关系式成立，则称实数 x_α 为随机变量 X 分布的上侧 α 分位点数或上侧临界值，其中 α 的范围为 0~1，如图 4.11 所示。

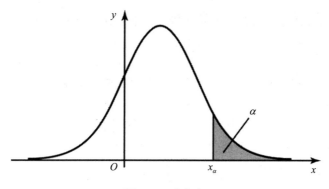

图 4.11　分位点

常用的分位点有标准正态分布上分位点（Z_α）、卡方分布上分位点（χ_α^2）、F 分布上分位点（F_α）以及 t 分布双侧分位点（t_α、$-t_\alpha$）等。此外，中位数（即二分位数）

$M_{1/2}$、四分位数（$Q_{0.25}$，$Q_{0.75}$）、百分位数（$P_{0.9}$）等都是分位点的具体应用。分位点是数理统计学中的一个重要概念，在区间估计与假设检验中都有着重要的应用。通过分位点能快速、准确、有效地描述一组数据的分布形态。

4.5 数字特征

本节详细介绍数字特征的数学表达式。常用的数字特征有均值、方差、协方差、统计矩、统计量等。数据的数字特征是描述数据分布特征的重要指标，与第 3 章中的集中趋势指标、离散趋势指标是一致的。数字特征是从总体的角度描述数据；而集中趋势指标、离散趋势指标是从样本的角度描述数据。

4.5.1 数学期望

数学期望的全称为随机变量的数据期望，是从求平均值的过程中推演而来的，通常在概率论中称为数学期望，在数理统计中称为均值、平均值。

（1）设离散型随机变量 X 的分布律为

$$P(X = x_k) = p_k, \quad k = 1, 2, \cdots, n$$

若级数 $\sum_{k=1}^{\infty} x_k p_k$ 绝对收敛，则称级数 $\sum_{k=1}^{\infty} x_k p_k$ 为随机变量 X 的数学期望，记为 $E(X)$。即

$$E(X) = \sum_{k=1}^{\infty} x_k p_k \tag{4-14}$$

（2）设连续型随机变量 X 的密度函数为 $f(x)$，若积分 $\int_{-\infty}^{+\infty} x f(x) \mathrm{d}x$ 绝对收敛，则称积分 $\int_{-\infty}^{+\infty} x f(x) \mathrm{d}x$ 为随机变量 X 的数学期望，记为 $E(X)$。即

$$E(X) = \int_{-\infty}^{+\infty} x f(x) \mathrm{d}x \tag{4-15}$$

4.5.2 方差、协方差与相关系数

第 3 章已阐明总体方差与样本方差的概念，下面介绍方差的数学定义。

1. 方差

定义 设 X 为随机变量，若存在 $E\{[X-E(X)]^2\}$，则称 $E\{[X-E(X)]^2\}$ 为 X 的方差，记为 $D(X)$ 或 $\mathrm{Var}(X)$，即

$$D(X) = E\{[X - E(X)]^2\} \tag{4-16}$$

更进一步，称 $\sqrt{D(X)}$ 为 X 的标准差（或均方差），记为

$$\sigma_X = \sqrt{D(X)} \tag{4-17}$$

2. 协方差

定义 设两个随机变量 X 和 Y 相互独立，若存在 $E\{[X - E(X)][Y - E(Y)]\}$，则称其

为随机变量 X 和 Y 的协方差，记为

$$\text{Cov}(X,Y) = E\{[X - E(X)][Y - E(Y)]\} \quad (4\text{-}18)$$

3. 相关系数

在概率论和数理统计中，协方差用于衡量两个变量之间的密切程度。为了消除平方的影响，在数学中将协方差做如下处理

$$\rho_{XY} = \frac{\text{Cov}(X,Y)}{\sqrt{D(X)}\sqrt{D(Y)}} \quad (4\text{-}19)$$

定义 设随机变量 X 和 Y，如果 $D(X) > 0, D(Y) > 0$，则称式（4-19）为随机变量 X 和 Y 的相关系数，记为 ρ_{XY} 或 r。

4.5.3 统计矩

在概率论中，对于随机变量而言，矩是最常用的数字特征。矩的概念源于阿基米德的杠杆原理，是对某一变量分布和形态特征的一组度量，即表示变量的分布特征，k 阶矩记为 μ_k。常用的统计矩有中心矩和原点矩，如一阶原点矩（数学期望）、二阶中心矩（方差）、三阶中心矩（偏度）、四阶中心矩（峰度）。因此之前的数学期望、方差、协方差都可以归纳到统计矩的概念下。

1. 原点矩与中心矩

定义 设随机变量 X 的概率密度函数为 $f(x)$，若广义积分

$$\mu_k = E(X^k) = \int_{-\infty}^{+\infty} x^k f(x)\mathrm{d}x, \quad k = 1, 2, \cdots, n \quad (4\text{-}20)$$

存在，则称其为 X 的 k 阶原点矩，简称 k 阶矩，若

$$E\{[X - \mu_k]^k\} = E\{[X - E(X)]^k\} = \int_{-\infty}^{+\infty} (x - \mu)^k f(x)\mathrm{d}x, \quad k = 1, 2, \cdots, n \quad (4\text{-}21)$$

存在，则称其为 X 的 k 阶中心矩。

显然，当 $k=1$ 时，X 的数学期望 $E(X)$ 是 X 的一阶原点矩；当 $k=2$ 时，方差 $D(X)$ 是 X 的二阶中心矩。

2. 混合原点矩与混合中心矩

设 X 和 Y 为随机变量，若

$$E(X^k Y^l), \quad k, l = 1, 2, \cdots, n$$

存在，则称其为 X 和 Y 的 $k+l$ 阶混合原点矩，若

$$E\{[X - E(X)]^k [Y - E(Y)]^l\}, \quad k, l = 1, 2, \cdots, n$$

存在，则称其为 X 和 Y 的 $k+l$ 阶混合中心矩。

显然当 $k=l=1$ 时，协方差 $\text{Cov}(X, Y)$ 是 X 和 Y 的二阶混合中心矩。

4.6 本章练习

1. 简述样本空间、随机事件的概念。
2. 频率概率是如何定义的？什么是概率的公理化？
3. 离散型随机变量的概率分布与连续型随机变量的概率分布有何区别？
4. 数学期望、方差、协方差与相关系数之间有何关联？
5. 简述统计矩的概念。

第 5 章 参 数 估 计

本章简介

数据分析的主要任务是通过样本信息估计总体信息,称为推断性数据分析,又称统计推断。参数估计是统计推断的基础,主要涉及参数的点估计和区间估计。本章首先介绍参数估计的理论基础,然后介绍点估计与区间估计。

5.1 数理分析的理论基础

我们在用样本信息推断总体信息时,总是用样本的统计量代替总体的参数,例如用样本的均值 \overline{X} 代替总体的均值 μ,用样本的方差 S^2 代替总体的方差 σ^2,用样本的分布函数代替总体的分布函数。那么,如何在理论上描述总体与样本之间的这种关系呢?下面介绍数理分析的理论基础——大数定律与中心极限定理。

5.1.1 大数定律

1. 辛钦大数定理(弱大数定理)

辛钦大数定理揭示了算术平均值和数学期望的关系。

定理 设一组随机变量序列 X_1, X_2, \cdots, X_n 相互独立,服从同一分布,且具有相同均值 $E(X_i) = \mu (i=1,2,\cdots,n)$,前 n 个变量的算术平均值 $\overline{X} = \dfrac{1}{n}\sum\limits_{i=1}^{n}X_i$,则对于任意大于 0 的实数 ε,有如下关系

$$\lim_{n \to +\infty} P\left\{\left|\frac{1}{n}\sum_{i=1}^{n}X_i - \mu\right| < \varepsilon\right\} = 1 \tag{5-1}$$

该定理描述了一个事实,即随机事件 $\left\{\left|\dfrac{1}{n}\sum\limits_{i=1}^{n}X_i - \mu\right| < \varepsilon\right\}$ 随着样本数 n 的增加,样本均值(算术平均值)与总体均值越来越接近,而且这个事件发生的概率趋于 1。定理中"随机变量序列 X_1, X_2, \cdots, X_n 相互独立"的含义是,每一次抽样都是互不影响的;"服从同一分布"的含义是,它们都来自同一个总体。因此,在理论上它们都有相同的均值(数学期望)、方差和标准差。

2. 伯努利大数定理

通过对频率概率的学习,我们了解到随机事件 A 发生的频率 $f_n(A)$ 随着试验次数的增加接近一个常数 a,即事件 A 发生的概率为 $P(A)$。

定理 设 n_A 是 n 重相互独立的重复试验（即 n 重伯努利试验）中随机事件 A 发生的次数，$p(0<p<1)$ 是事件 A 发生的概率，则对于任意大于 0 的实数 ε，有如下关系

$$\lim_{n\to+\infty}P\left\{\left|\frac{n_A}{n}-p\right|\geqslant\varepsilon\right\}=0 \quad \text{或} \quad \lim_{n\to+\infty}P\left\{\left|\frac{n_A}{n}-p\right|<\varepsilon\right\}=1 \quad (5\text{-}2)$$

该定理表明，在实际工作中，随着试验次数 n 的增大，事件 A 发生的频率 $f_n(A)=\dfrac{n_A}{n}$ 与概率 p 的偏差 $\left|\dfrac{n_A}{n}-p\right|$ 大于预先设置的精度 ε 的可能性越来越小，小到可以忽略不计的程度，这就是频率稳定在概率附近的含义。

5.1.2 中心极限定理

第 4 章介绍了概率分布，其中正态分布在概率论与数理统计中占有重要的地位。因为在现实中，一些现象受到许多相互独立的随机因素（变量）的影响，如果每个因素产生的影响都很微小，且随机因素可以看成无限增加，则总的影响服从或近似服从正态分布。我们把现实中大量随机因素服从正态分布的结论称为中心极限定理。

定理 （独立同分布中心极限定理）设随机变量序列 X_1, X_2, \cdots, X_n 相互独立，服从同一分布，且具有相同的数学期望和方差：$E(X_i)=\mu$，$D(X_i)=\sigma^2>0$，$i=1,2,\cdots,n$，则随机变量之和 $\sum\limits_{i=1}^{n}X_i$ 的标准化变量

$$Y_n=\frac{\sum\limits_{i=1}^{n}X_i-E\left(\sum\limits_{i=1}^{n}X_i\right)}{\sqrt{D\left(\sum\limits_{i=1}^{n}X_i\right)}}=\frac{\sum\limits_{i=1}^{n}X_i-n\mu}{\sqrt{n}\sigma} \quad (5\text{-}3)$$

的分布函数 $F_n(x)$ 对任意实数 x 有如下关系

$$\lim_{n\to+\infty}F_n(x)=\lim_{n\to+\infty}P\left\{\frac{\sum\limits_{i=1}^{n}X_i-n\mu}{\sqrt{n}\sigma}\leqslant x\right\}=\Phi(x) \quad (5\text{-}4)$$

式中，$\Phi(x)$ 为标准正态分布的分布函数。

中心极限定理描述的是在很多实际应用场景中，某一随机变量受到很多因素的影响，随着这些因素的增加，最后该变量总体服从或近似服从正态分布，如图 5.1 所示。

图 5.1 中心极限定理

从图 5.1 可以看出，随着 n 的增大，随机变量 X 前 n 项求和的均值服从正态分布或近

似服从正态分布,而它们各自服从什么样的分布这里不讨论。

5.1.3 统计量

设 X_1, X_2, \cdots, X_n 是总体 X 的一组样本,$g(X_1, X_2, \cdots, X_n)$ 是 X_1, X_2, \cdots, X_n 的函数,若函数中不含未知参数,则称 $g(X_1, X_2, \cdots, X_n)$ 是一个统计量,$g(x_1, x_2, \cdots, x_n)$ 是其相应的观测值。因为 X_1, X_2, \cdots, X_n 是随机变量,所以统计量 $g(X_1, X_2, \cdots, X_n)$ 也是随机变量。一般地,用样本均值 \overline{X} 的观测值 \overline{x} 估计总体均值 $\mu = E(X)$;用样本方差 S^2 的观测值 s^2 估计总体方差 $\sigma^2 = D(X)$;用样本 k 阶原点矩 A_k 的观测值 a_k 估计总体 k 阶原点矩 $E(X^k)$;用样本 k 阶中心矩 B_k 的观测值 b_k 估计总体 k 阶中心矩 $E\{[X-\mu_k]^k\}$。如表 5.1 所示是常见统计量的数学表达式。

表 5.1 常见统计量的数学表达式

统 计 量	统计量公式	统计量的观测值
样本均值	$\overline{X} = \dfrac{1}{n}\sum_{i=1}^{n} X_i$	$\overline{x} = \dfrac{1}{n}\sum_{i=1}^{n} x_i$
样本方差	$S^2 = \dfrac{1}{n-1}\sum_{i=1}^{n}(X_i - \overline{X})^2$	$s^2 = \dfrac{1}{n-1}\sum_{i=1}^{n}(x_i - \overline{x})^2$
样本 k 阶原点矩	$A_k = \dfrac{1}{n}\sum_{i=1}^{n} X_i^k$	$a_k = \dfrac{1}{n}\sum_{i=1}^{n} x_i^k$
样本 k 阶中心矩	$B_k = \dfrac{1}{n}\sum_{i=1}^{n}(X_i - \overline{X})^k$	$b_k = \dfrac{1}{n}\sum_{i=1}^{n}(x_i - \overline{x})^k$

5.2 参数的点估计

点估计的思路是用样本统计量估计总体参数。因为样本统计量是数轴上某一点的值,所以称为点估计。例如用样本均值估计总体均值、用样本方差估计总体方差都属于点估计。

5.2.1 矩估计法

矩估计法由英国统计学家卡尔·皮尔逊(Karl Pearson)提出,是一种常用的参数点估计方法。由辛钦大数定理可知,简单随机样本的原点矩依概率收敛到相应的总体原点矩。基于这种思想,用样本矩代替相应的总体矩估计未知参数的方法称为矩估计法。

1. 概念

总体 k 阶原点矩为

$$\mu_k = E(X^k),\ k = 1, 2, \cdots, n$$

样本 k 阶原点矩为

$$A_k = \frac{1}{n}\sum_{i=1}^{n} X_i^k,\ k = 1, 2, \cdots, n$$

总体 k 阶中心矩为
$$\nu_k = E\{[X-\mu_k]^k\},\ k=2,3,\cdots,n$$

样本 k 阶中心矩为
$$B_k = \frac{1}{n}\sum_{i=1}^{n}\left(X_i - \overline{X}\right)^k,\ k=2,3,\cdots,n$$

2. 两个常用的矩估计量

（1）用样本均值 \overline{X} 作为总体均值 $E(X)$ 的估计量
$$\hat{E}(X) = \overline{X} = \frac{1}{n}\sum_{i=1}^{n}X_i$$

（2）用二阶中心矩 M_2 作为总体方差 $D(X)$ 的估计量
$$\hat{D}(X) = M_2 = \frac{1}{n}\sum_{i=1}^{n}(X_i - \overline{X})^2$$

5.2.2 极大似然估计法*

极大似然估计法是点估计的一种，又称最大似然估计法。极大似然估计法最直观的理解是对某随机事件发生概率的最大可能性估计。例如，在实际推断中（一次试验）大概率事件几乎必然发生，而小概率事件几乎不可能发生。

1. 似然与似然函数

似然是对 likelihood 的一种较为贴近文言文的翻译，英文中 likelihood 这一概念由罗纳德·费希尔（Ronald Fisher）提出。它是关于总体中某一未知参数 θ，在使用样本对其进行估计时所产生的可能性大小。相应的似然函数定义如下。

定义 设 X_1,X_2,\cdots,X_n 为来自总体 X 的简单随机样本，x_1,x_2,\cdots,x_n 为样本的观测值，则称
$$L(\theta) = \prod_{i=1}^{n}p(x_i,\theta),\ \theta\in\Theta \tag{5-5}$$

为关于参数 θ 的样本似然函数。θ 为待估参数，Θ 是 θ 的取值范围，$\theta\in\Theta$ 的形式已知。

当总体 X 为离散型随机变量时，$p(x_i,\theta)$ 是 X 的分布律，即 $P\{X=x_i\}=p(x_i,\theta)$，关于参数 θ 的样本似然函数 $L(\theta)$ 就是随机样本点 X_1,X_2,\cdots,X_n 恰好取观测值 x_1,x_2,\cdots,x_n 的概率，即事件 $\{X_1=x_1,X_2=x_2,\cdots,X_n=x_n\}$ 发生的概率为 X 的联合分布律
$$L(\theta) = P\{X_1=x_1,X_2=x_2,\cdots,X_n=x_n\} = \prod_{i=1}^{n}p(x_i,\theta),\ \theta\in\Theta$$

当总体 X 为连续型随机变量时，$p(x_i,\theta)$ 表示 X 的密度函数 $f(x_i,\theta)$ 在 x_i 处的取值，即 $f(x_i,\theta)=p(x_i,\theta)$。当 Δx_i 非常小时，记为 $\mathrm{d}x_i$。随机样本点 X_1,X_2,\cdots,X_n 落在样本观测值 x_1,x_2,\cdots,x_n 的邻域内（边长为 $\mathrm{d}x_i$ 的 n 维立方体）的概率近似地等于 X 的联合密度，即
$$L(\theta) = \prod_{i=1}^{n}f(x_i,\theta)\mathrm{d}x_i \approx \prod_{i=1}^{n}\int_{x_i}^{x_i+\mathrm{d}x_i}f(x,\theta)\mathrm{d}x \tag{5-6}$$

2. 极大似然原理

19 世纪 20 年代，高斯首次提出极大似然估计法；20 世纪 20 年代，罗纳德·费希尔证明了极大似然估计法的相关性质，使该方法得到了广泛应用。极大似然估计法就是求待估参数等于多少时事件 A 发生的概率达到最大，所求的值为待估参数的极大似然估计值。

定义 设 $L(\theta) = \prod_{i=1}^{n} p(x_i, \theta)$ 为参数 θ 的似然函数，若存在一个只与样本观测值 x_1, x_2, \cdots, x_n 有关的实数 $\hat{\theta}(x_1, x_2, \cdots, x_n)$，使得

$$L(\hat{\theta}) = \max L(\theta)$$

则称 $\hat{\theta}(x_1, x_2, \cdots, x_n)$ 为参数 θ 的极大似然估计值，称 $\hat{\theta}(X_1, X_2, \cdots, X_n)$ 为参数 θ 的极大似然估计量。

极大似然估计法是指通过求似然函数 $L(\theta)$ 的极大（或最大）值来估计参数 θ 的一种方法。另外，极大似然估计法对总体中未知参数的个数没有要求，可以求一个未知参数的极大似然估计值，也可以一次求出多个未知参数的极大似然估计值（通过对多个未知参数求偏导来实现）。需要注意的是，似然函数 $L(\theta)$ 不一定有极大值，但是必然有最大值，所以对有些问题，利用求驻点的方法求极大似然估计值可能失效，这时需要考虑边界点。

5.2.3 点估计的优良评价

从参数的点估计定义出发，如果从同一总体中进行多次抽样，能获得多个样本的均值和方差，从而得到多个样本对总体的估计量。那么，如何评价这些估计量的优良呢？

1. 无偏性

估计量的数学期望等于被估计参数的真实值，则称该估计量为总体参数的无偏估计量。这意味着在实际测量中，为了得到测量值的真实值（待估计的参数），通常的做法是多次测量取其平均值，并令其正好等于参数估计值，例如样本均值这个统计量等于总体均值这个参数。所以，估计量也是一个随机变量，相比真实值有时候大，有时候小。

定义 设参数 θ 的估计量 $\hat{\theta} = \theta(X_1, X_2, \cdots, X_n)$ 满足

$$E(\hat{\theta}) = \theta$$

则称 $\hat{\theta}$ 为 θ 的一个无偏估计量，否则就是有偏估计量。

2. 有效性

如果两个估计量都是无偏估计量，怎么评价它们的优劣呢？一个估计值越靠近真实值，其估计就越准确，显然方差能够描述估计值与真实值之间的距离关系。对于多个无偏估计量而言，方差越小的估计量越有效，如图 5.2 所示，右侧的估计量比左侧的估计量更有效。

图 5.2 有效性

定义 设 $\hat{\theta}_1 = \hat{\theta}_2$ 都是参数 θ 的估计量，若
$$D(\hat{\theta}_1) < D(\hat{\theta}_2)$$
则 $\hat{\theta}_1$ 比 $\hat{\theta}_2$ 更有效。

3. 一致性（相合性）

无偏性和有效性都是在样本数固定的前提下讨论的。根据大数定律和中心极限定理，希望随着样本数的增大，估计值稳定在待估参数周围。例如样本方差是总体方差的无偏估计量，且这个估计量随着样本数 n 的增大逐渐接近总体方差。所以，数理统计定义，若一个估计量随着样本数 n 的增大逐渐接近其总体参数的真实值，则称该估计量与对应参数具有一致性。

定义 设 θ 的一个估计量为 $\hat{\theta}_n = \hat{\theta}(X_1, X_2, \cdots, X_n)$，若对于任意的 $\varepsilon > 0$，有
$$\lim_{n \to +\infty} P\{|\hat{\theta}_n - \theta| < \varepsilon\} = 1$$
则称 $\hat{\theta}_n$ 是 θ 的一致估计量（相合估计量）。

综上所述，判断一个估计量的优劣，一般从无偏性、有效性及一致性三个方面进行衡量。需要注意的是，无偏性与有效性是不相关的。一个无偏估计量的有效性可能差，一个有偏估计量的有效性可能好，如图 5.3 所示。

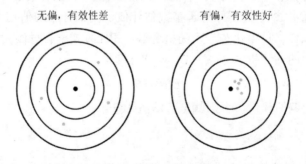

图 5.3 无偏性与有效性不相关

另外，一致性和无偏性有一定的相似之处，都是围绕真实值得出的。但是无偏性可以一直震荡，且不收敛，而一致性必须收敛。无偏性要求估计量在真实值两边对称，而一致性只要求收敛，无对称要求。在实际中同时满足上述三个条件的情况可能较少，设计人员可以根据实际情况进行控制。

随着样本数 n 的增大，有偏一致估计量与无偏不一致估计量的变化如图 5.4 所示。

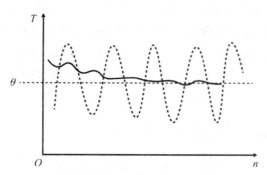

图 5.4 有偏一致估计量（实线）与无偏不一致估计量（虚线）的变化

5.3 参数的区间估计

点估计虽然在实际操作中能按照某种思路（如矩估计法）对总体的位置参数进行估计，但是由于总体参数未知，无法给出估计值与真实值之间的误差。为了弥补点估计的不足，尝试对误差的范围进行估计，即要求知道近似值与真实值的精度。具体来说就是对于一个真实值 μ，在估计出它的点估计值 \bar{X} 后构建一个估计的范围区间，并让这个区间可以涵盖真实值 μ，即给出这个区间包括真实值的可靠程度，这种方法称为参数的区间估计，这个区间称为置信区间。

5.3.1 置信区间与置信水平

定义 设总体 X 的分布函数为 $F(x,\theta)$，其中 θ 为未知参数，X_1,X_2,\cdots,X_n 为来自总体的简单随机样本。对于给定的常数 $\alpha\in(0,1)$，如果由样本确定的两个统计量 $\bar{\theta}(X_1,X_2,\cdots,X_n)$ 和 $\underline{\theta}(X_1,X_2,\cdots,X_n)$ 满足如下关系

$$P\{\underline{\theta}\leqslant\theta\leqslant\bar{\theta}\}\geqslant 1-\alpha \tag{5-7}$$

则称随机区间 $[\underline{\theta},\bar{\theta}]$ 是参数 θ 的置信水平为 $1-\alpha$ 的置信区间，参数 $\underline{\theta}$ 和 $\bar{\theta}$ 分别为置信下限和置信上限。

定义 对于给定的常数 $\alpha\in(0,1)$，若统计量 $\underline{\theta}$ 满足

$$P\{\theta\geqslant\underline{\theta}\}\geqslant 1-\alpha$$

则称 $[\underline{\theta},+\infty]$ 为参数 θ 的置信水平为 $1-\alpha$ 的单侧置信区间，$\underline{\theta}$ 为单侧置信下限；若统计量 $\bar{\theta}$ 满足

$$P\{\theta\leqslant\bar{\theta}\}\geqslant 1-\alpha$$

则称 $[-\infty,\bar{\theta}]$ 为参数 θ 的置信水平为 $1-\alpha$ 的单侧置信区间，$\bar{\theta}$ 为单侧置信上限。

置信区间 $[\underline{\theta},+\infty]$ 和 $[-\infty,\bar{\theta}]$ 统称单侧置信区间。

关于置信区间和置信水平的说明如下。

（1）置信区间的长度 $\bar{\theta}-\underline{\theta}$ 代表估计的精度，理论上希望它越小越好，同时希望此区间包含 θ 真实值的概率越大越好，即置信水平越高越好，但这两方面相互制约成反比，

想要同时改善这两方面需要增加样本数。一般在样本数一定的前提下，优先考虑置信水平，当满足 $P\{\underline{\theta} \leq \theta \leq \overline{\theta}\} \geq 1-\alpha$ 时，再去求给定置信水平下的置信区间。

（2）置信水平的本质是可信程度，代表在区间 $[\underline{\theta},\overline{\theta}]$ 估计参数 θ 的可靠性。如置信水平 $1-\alpha=95\%$，表示如果反复进行 100 次抽样，每次抽样的样本容量相等，每个样本都可以确定一个区间 $[\underline{\theta},\overline{\theta}]$，这样的区间可能包含真实值，也可能不包含真实值。理论上，100 个区间中包含 θ 真实值的有 95 个，不包含 θ 真实值的有 5 个。

5.3.2 参数区间估计的基本思想

（1）在对某一个参数（如均值、方差）进行区间估计时，对于给定的置信水平 $1-\alpha$，首先确定它服从什么样的分布，记为 Θ，即

$$P\left\{\theta_{1-\frac{\alpha}{2}} \leq \Theta \leq \theta_{\frac{\alpha}{2}}\right\} = 1-\alpha$$

但 Θ 分布都是未知的，一般是根据大数定律与中心极限定理构建一个仅含有一个未知参数的统计量，让这个统计量服从已知的分布，即正态分布、χ^2 分布、t 分布或 F 分布。相应的统计量称为 Z 统计量、χ^2 统计量、t 统计量或 F 统计量。以此为基础进行区间估计，服从其他分布的区间估计在实际中应用较少。

（2）已知未知参数服从上述 4 种分布中的一种，由此便可根据分布表求出任意两个分位点间的概率密度曲线下的面积，即概率。分布表包括标准正态分布表、χ^2 分布表、t 分布表和 F 分布表，如服从标准正态分布的 Z 统计量，可以通过式（5-8）求某一区间的概率。

$$P\left\{z_{1-\frac{\alpha}{2}} \leq Z \leq z_{\frac{\alpha}{2}}\right\} = 1-\alpha \tag{5-8}$$

（3）由于 Θ 只含有一个未知参数 θ，所以可利用式（5-8）求解得到 $\theta_1 \leq \theta \leq \theta_2$。若式（5-8）中的未知参数为 μ，则可将 Z 统计量展开为

$$P\left\{z_{1-\frac{\alpha}{2}} \leq \frac{\overline{X}-\mu}{\sigma/\sqrt{n}} \leq z_{\frac{\alpha}{2}}\right\} = 1-\alpha$$

5.3.3 6 种抽样分布的区间估计

根据大数定律与中心极限定理，参数区间估计主要围绕总体服从正态分布的数据进行，而其他分布估计在实际中应用不多，且比较复杂。在正态总体的 6 种已知抽样分布中，单正态总体和双正态总体的区间估计各有 3 个，如表 5.2 所示。

表 5.2 正态总体 6 种已知抽样分布的区间估计

单正态总体	均值估计	总体方差已知
		$\left[\overline{X}-z_{\frac{\alpha}{2}}\frac{\sigma}{\sqrt{n}}, \overline{X}-z_{1-\frac{\alpha}{2}}\frac{\sigma}{\sqrt{n}}\right]$

续表

单正态总体	均值估计	总体方差未知 $\left[\bar{X}-t_{\frac{\alpha}{2}}(n-1)\frac{S}{\sqrt{n}}, \bar{X}-t_{1-\frac{\alpha}{2}}(n-1)\frac{S}{\sqrt{n}}\right]$
	方差估计	$\left[\frac{(n-1)S^2}{\chi^2_{\frac{\alpha}{2}}(n-1)}, \frac{(n-1)S^2}{\chi^2_{1-\frac{\alpha}{2}}(n-1)}\right]$
双正态总体	均值估计	总体方差已知 $\left[(\bar{X}-\bar{Y})-z_{\frac{\alpha}{2}}\sqrt{\frac{\sigma_1^2}{n_1}+\frac{\sigma_2^2}{n_2}}, (\bar{X}-\bar{Y})+z_{\frac{\alpha}{2}}\sqrt{\frac{\sigma_1^2}{n_1}+\frac{\sigma_2^2}{n_2}}\right]$ 总体方差未知 $\left[(\bar{X}-\bar{Y})-t_{\frac{\alpha}{2}}(n_1+n_2-2)S_w\sqrt{\frac{1}{n_1}+\frac{1}{n_2}}, (\bar{X}-\bar{Y})+t_{\frac{\alpha}{2}}(n_1+n_2-2)S_w\sqrt{\frac{1}{n_1}+\frac{1}{n_2}}\right]$
	方差估计	$\left[\frac{S_1^2}{S_2^2}\frac{1}{F_{\frac{\alpha}{2}}(n_1-1,n_2-1)}, \frac{S_1^2}{S_2^2}\frac{1}{F_{1-\frac{\alpha}{2}}(n_1-1,n_2-1)}\right]$

现在大部分估计都是利用软件进行计算的，所以对于上述区间估计，初学者只需要知道其对应的名称即可。

5.4 本章练习

1. 什么是参数的点估计和区间估计？
2. 简述大数定律与中心极限定理的概念。
3. 矩估计法的基本思想是什么？
4. 简述点估计的优良评价原则。
5. 简述置信水平与置信区间的概念。

第 6 章 假设检验

本章简介

假设检验是数据分析的重要内容。其主要任务与参数估计一样，都是通过样本信息估计总体信息。所不同的是，参数估计关注的是这个参数的具体值等于多少，而假设检验关注的是参数值是否等于、大于或小于某一个特定值（可能已知或参考标准）。本章相关术语较多，读者可参照 6.1.1 节中的相关概念。

6.1 假设检验原理

假设检验又称显著性检验，是检验样本与总体的差异是由抽样误差引起的还是由本质差别造成的统计推断方法，是统计推断的重要内容。在实际商业设计研究中经常使用的 A/B 测试，就是假设检验最好的应用实例。例如，比较 A/B 两个 App UI 界面设计中哪一个广告投放效果更好，比较两组 ARPPU、ARPU 数据哪个更理想等。假设检验是先对总体的参数或分布做出某种假设，再用适当的数据分析方法根据样本对总体提供的信息，推断此假设成立还是不成立，即拒绝或不拒绝。

6.1.1 假设检验的相关术语

1. 参数与非参数假设检验

假设检验利用样本信息检验总体信息，这些信息包括分布的函数、参数、数字特征等，有以下两种基本形式，如图 6.1 所示。

图 6.1 假设检验分类

（1）总体分布形式已知，只是对总体分布模型的某未知参数提出假设，并进行检验，称为参数假设检验。

（2）总体分布形式未知，要对其具体的分布形式、特征值等信息进行假设检验，称为非参数假设检验。

2. 原假设与备择假设

假设有两种形式，一种是原假设（H_0），是指对总体提出某具体特征的假设；另一种是备择假设（H_1），是指原假设的互逆事件，即总体不具备某一具体特征的假设。备择假

设是伴随着原假设产生的,是原假设的对立假设,所以又称对立假设。具体假设形式含义如下。

(1)原假设 H_0:$\theta = \theta_0$,表示样本与总体间(或样本与样本间)的差异是由抽样误差引起的。

(2)备择假设 H_1:$\theta \neq \theta_0$,表示样本与总体间(或样本与样本间)存在本质差异。

3. 双侧检验与单侧检验

(1)双侧检验:假设的共同特点是,将检验统计量的观察值与临界值比较,无论是偏大还是偏小,在两侧均有界限,通常称为双侧检验,假设形式为

$$H_0:\theta = \theta_0,\quad H_1:\theta \neq \theta_0$$

(2)单侧检验:当所设 H_0 为总体参数等于某一定值,而 H_1 为仅从一个方向上偏离此定值者时,为单侧检验。例如,对设备、元件来说,寿命越长越好,而产品的废品率越低越好,同时方差越小越好。单侧检验又分为左尾检验和右尾检验。

① 左尾检验:H_0:$\theta \geq \theta_0$ 或 $\theta = \theta_0$;H_1:$\theta < \theta_0$。否定域在分布曲线下左侧概率为 α 的小概率区域,如设备、元件寿命需要满足最低的使用时长,即下限。在实际设计任务中,当出现关键词"不得少于/不低于"的时候用左尾检验。

② 右尾检验:H_0:$\theta \leq \theta_0$ 或 $\theta = \theta_0$;H_1:$\theta > \theta_0$。否定域在分布曲线下右侧概率为 α 的小概率区域,如儿童玩具、奶粉中的有害物质不能超过某一指标,产品次品率不得高于 1%,即上限。在实际设计任务中,当出现关键词"不得多于/不高于"的时候用右尾检验。

4. 显著性水平、否定域和临界值

假设检验中用来确定否定或接受无效假设(H_0)的概率标准称为显著性水平,记为 α,常取 $\alpha=0.05$ 或 $\alpha=0.01$。双侧检验的否定域为 $\dfrac{\alpha}{2}$,单侧检验的否定域为 α,如图 6.2 所示的深灰色部分。其中,$-Z_{\frac{\alpha}{2}}$ 和 $Z_{\frac{\alpha}{2}}$ 为 Z 分布的双侧 α 分位数或双侧临界值,Z_α 为 Z 分布的单侧 α 上分位数或上侧临界值。

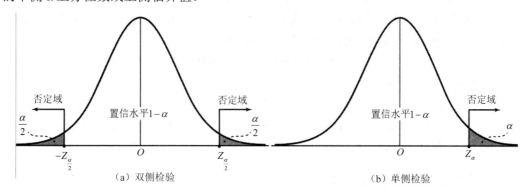

图 6.2 双侧检验与单侧检验

5. 单尾表和双尾表

在用查表法进行定量推断时,基于单侧小概率事件检验的临界值表称为单尾表,基于双侧小概率事件检验的临界值表称为双尾表。除 t 分布临界值表是双尾表外,大多数的检验临界值表均为单尾表。在显著性水平一定的情况下(如 $\alpha=0.05$),对于单尾表,单侧检验时仍使用 α 进行统计推断,双侧检验则用 $\dfrac{\alpha}{2}$ 进行统计推断;对于双尾表,单侧检验时改用 2α 进行统计推断,双侧检验则用 α 进行统计推断。

6.1.2 假设检验的基本原理

假设检验的基本原理是小概率原理。人们根据专业知识或以往在实际工作中的经验,预先对总体参数存在一定的"经验认识",但是不能确定这种"经验认识"是否正确。因此,对总体分布或参数提出假设,再用定量方法做出判断,是接受还是拒绝(H_0)。这一过程体现了利用小概率原理的反证法思想。小概率原理是指事件发生的概率很小,所以可以认为在一次随机试验中该事件不会发生。

1. 假设检验问题提法

1)实际案例

【例 6.1】某设计 UI 团队进行 A/B 测试,以探索改版后的用户界面是否使订单量得到提高,已知旧版用户界面下的周订单量均值为 0.6,现测得过去 10 周订单量为 0.567、0.602、0.620、0.624、0.587、0.609、0.623、0.615、0.614、0.626,判断界面改版后订单量是否有所改变。

设计团队根据以往的"经验认识",对新 UI 界面提出某种"设想或预期"。为了验证这种设想,通常要先提出一种公认的、普遍的观点或认识作为假设,即将可能正确的观点作为原假设(H_0)。至于它是否正确,需要通过样本提供的信息进行检验,以验证该假设是否正确。这一过程就是利用小概率原理的假设检验。

2)假设形式

验证例 6.1 中的假设要用到双侧检验,H_0 表示新版订单量与旧版(总体)订单量一样,现有差异仅由抽样误差造成。H_1 表示新版订单量与旧版(总体)订单量有着显著性差异,是由新版设计方案造成的。具体假设形式为:

$$H_0: \mu = 0.6(\mu_0),\quad H_1: \mu \neq 0.6(\mu_0)$$

3)判断假设是否成立

如果 H_0 成立,P 大于 α 落在肯定域,即图 6.2 中的 $1-\alpha$ 区间,表明样本均值 μ 与 μ_0 的偏差不大;如果 H_0 不成立,P 小于 α 落在否定域,即图 6.2 中的 α 区间,表明样本均值 μ 与 μ_0 有显著性差异。

2. 第 I 类错误和第 II 类错误

假设检验是将普遍的、公认的观点或认识作为原假设(H_0),所以不论是接受还是否

定原假设（H_0），都没有百分之百的把握。因此，在检验原假设 H_0 时可能犯两类错误。第 I 类错误是 H_0 成立，却否定了它，犯了"弃真"错误，又称 α 型错误。α 型错误就是拒绝了实际上成立的 H_0，即

$$P\{拒绝H_0|H_0为真\} = \alpha$$

第 II 类错误是 H_0 不成立，却接受了它，犯了"纳伪"错误，又称 β 型错误。β 型错误就是不拒绝实际上不成立的 H_0，即

$$P\{接受H_0|H_0不真\} = \beta$$

在假设检验中，当其他控制因素确定时，α 越小，β 越大，反之亦然。如果想同时缩小 α 和 β，则需要增加样本含量 n。一般哪些错误所带来的后果严重、危害大，则在检验中就将哪些错误设为 α 错误，即控制犯 α 错误原则。因为原假设是普遍的、公认的观点或认识，所以，原假设是明确的、清晰的，即 α 错误是明确的；而备择假设是模糊的，β 的大小较难确切估计，这时它只有与特定的 H_1 结合才有意义。例 6.1 中，原假设 H_0：$\mu=0.6$ 的订单数量十分明确，而备择假设 H_1：$\mu \neq 0.6$ 的数量标准是模糊的。设计人员不知道 μ 到底是大于还是小于 0.6。因此，对于假设本身而言，更应该采用清晰明确的假设。在此基础上，我们更应该关心如果 H_0 为真，而拒绝它的概率，即犯 α 错误的概率有多大，尽量把犯这种错误的概率控制在可接受的范围。这也是在假设检验中使用小概率反证法的意义所在，使得拒绝 H_0 更具说服力，如图 6.3 所示。

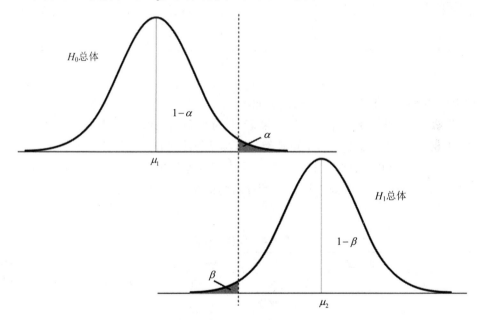

图 6.3 第 I 类错误和第 II 类错误

此外，$1-\beta$ 称为检验功效或检验力，又称把握度。其意义是当两个总体确有差别（即 H_1 成立）时，按 α 水平能发现它们有差别的能力。例如 $1-\beta=0.9$，意味着若两个总体确有差别，则理论上平均 100 次抽样比较中有 90 次能得出有差别的结论。两类错误的关系如表 6.1 所示。

表 6.1 两类错误的关系

客 观 实 际	拒绝 H_0	接受 H_0
H_0 成立	弃真（α）	推断正确（$1-\alpha$）
H_0 不成立	推断正确（$1-\beta$）	纳伪（β）

6.1.3 假设检验的基本流程

1. 建立检验假设：H_0、H_1

六种常用的均值假设：样本均值所代表的未知总体均值与已知总体均值的比较（单样本）如表 6.2 所示；两个样本均值所代表的未知总体均值的比较如表 6.3 所示。

表 6.2 已知总体均值

检 验	目 的	H_0	H_1
双侧检验	是否 $\bar{X} \neq \mu_0$	$\bar{X} = \mu_0$	$\bar{X} \neq \mu_0$
单侧检验	是否 $\bar{X} > \mu_0$ 是否 $\bar{X} < \mu_0$	$\bar{X} \leq \mu_0$ $\bar{X} \geq \mu_0$	$\bar{X} > \mu_0$ $\bar{X} < \mu_0$

表 6.3 未知总体均值

检 验	目 的	H_0	H_1
双侧检验	是否 $\mu_1 \neq \mu_2$	$\mu_1 = \mu_2$	$\mu_1 \neq \mu_2$
单侧检验	是否 $\mu_1 > \mu_2$ 是否 $\mu_1 < \mu_2$	$\mu_1 \leq \mu_2$ $\mu_1 \geq \mu_2$	$\mu_1 > \mu_2$ $\mu_1 < \mu_2$

2. 确定显著性水平

研究中显著性水平常取 $\alpha=0.05$ 或 $\alpha=0.01$。

统计学中把 $P>0.05$ 的检验结果表述为差异不显著，即无显著性差异；把 $0.01<P\leq0.05$ 的检验结果表述为差异显著，即有显著性差异，在计算所得的统计量的右上方标记"*"；把 $0.001<P\leq0.01$ 的检验结果表述为差异极显著，在计算所得的统计量的右上方标记"**"；当 $P\leq0.001$ 时，在计算所得的统计量的右上方标记"***"，如表 6.4 所示。

表 6.4 显著性标记

模 式	因 变 量	预测因子	测 试	F	调整 R^2
模式 1	P300	Theta-PC1	0.250 *	26.591 ***	0.632
		Alpha-PC2	-0.651 **		
模式 2	P600	Theta-PC1	-0.441 *	5.779 *	0.450
		Delta-PC3	0.523 *		

注：*表示 $0.01<P\leq0.05$，**表示 $0.001<P\leq0.01$，***表示 $P\leq0.001$。

显著水平 α 对检验的结论有着重要影响，除 $\alpha=0.05$ 和 $\alpha=0.01$ 较为常用，也可选 $\alpha=0.10$ 或 $\alpha=0.001$ 等。如果试验中难以控制的因素较多，试验误差可能较大，则显著水平可选低，即 α 取大。反之，如果试验对精确度的要求较高，则 α 应该取小。

3. 选定分析方法

由样本观察值按相应的公式计算统计量的大小，如 z、t 等，根据资料的类型和特点，可分别选用 Z 检验（$n>100$）、t 检验、F 检验和 χ^2 检验等，并进行界值计算。

4. 根据 P 的大小进行判断

（1）当 $P \leqslant \alpha$ 时，表示在 H_0 成立的条件下，出现等于及大于现有统计量的概率是小概率，根据小概率原理，现有样本信息不支持 H_0，因而拒绝 H_0，结论为按所取检验标准拒绝 H_0，接受 H_1，即有显著性意义。

（2）当 $P>\alpha$ 时，表示在 H_0 成立的条件下，出现等于及大于现有统计量的概率不是小概率，现有样本信息还不能拒绝 H_0，结论为按所取检验标准不拒绝 H_0，即不显著。

综上所述，$P \leqslant \alpha$，拒绝 H_0，不能认为 H_0 肯定不成立，虽然在 H_0 成立的条件下出现等于及大于现有统计量的概率小，但仍有可能出现；同理，$P>\alpha$，不拒绝 H_0，也不能认为 H_0 肯定成立。由此可见，假设检验的结论是具有概率性的，无论拒绝 H_0 或不拒绝 H_0，都有可能发生错误（第 I 类错误或第 II 类错误）。

6.2 Z 检验

6.2.1 Z 检验的理论基础

Z 检验又称 U 检验，主要用于大样本假设检验。根据大数定律和中心极限定理，在实际问题中的数据（随机变量）服从或近似服从正态分布，则可利用服从标准正态分布的 Z 统计量进行假设检验。标准正态分布概率密度曲线呈钟形，两头低，以 x 轴为渐进线，中间高，左右对称，其均值为 $\mu=0$，标准差为 $\sigma=1$。利用标准正态分布表，可以计算任意非标准正态分布的两点间的概率取值。在正态分布下，当 $\mu \pm \sigma$ 时，其两点间的概率为 68.27%；当 $\mu \pm 1.96\sigma$ 时，其两点间的概率为 95.00%；当 $\mu \pm 2.58\sigma$ 时，其两点间的概率为 99.00%，如图 6.4 所示。

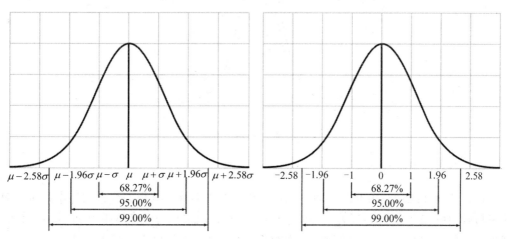

图 6.4 正态分布概率密度曲线下的面积

6.2.2 Z检验公式

由于前面已经介绍过正态分布,这里不再重复,直接给出 Excel 中样本均值的 Z 检验的计算公式,如表 6.5 所示。

表 6.5 Z 检验的计算公式

假设	双侧 H_0 $\mu_1 = \mu_2$	左侧 H_0 $\mu_1 \leqslant \mu_2$	右侧 H_0 $\mu_1 \geqslant \mu_2$
统计量	$Z = \dfrac{\bar{X} - \bar{Y}}{\sqrt{\dfrac{\sigma_1^2}{n_1} + \dfrac{\sigma_2^2}{n_2}}}$		
否定域($p<\alpha$)	$\lvert z \rvert > z_{\frac{\alpha}{2}}$	$z < -z_\alpha$	$z > -z_\alpha$

6.3 t 检验

6.3.1 t 检验的理论基础

Z 检验是基于标准正态分布的 Z 统计量进行假设检验的方法。当样本数较小(如 $n \leqslant 30$)时,t 分布和 Z 分布有较大的出入,所以小样本的样本均值与总体均值的比较以及两个样本均值之间的比较基于 t 分布构建统计量,该统计量称为 t 统计量,利用 t 统计量进行检验的方法称为 t 检验。

t 分布于 1908 年由英国数学家与统计学家威廉·希利·戈塞(William Sealy Gosset)以笔名 Student 发表,故又称学生 t 分布或学生氏 t 分布。t 分布示意图如图 6.5 所示。

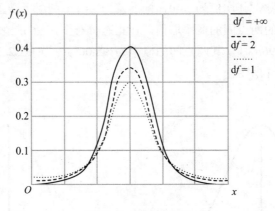

图 6.5 t 分布示意图

1. t 分布的图形特征

正态分布曲线是一条曲线,而 t 分布曲线是一簇曲线。其形态变化与样本数 n(确切地说与自由度 df)的大小有关。相比于标准正态分布曲线,t 分布的自由度越小,其曲线越平坦,曲线中间越低,曲线双侧尾部翘得越高;t 分布的自由度越大,其曲线越接近正

态分布曲线，当自由度趋于无穷（d$f=\infty$）时，t分布曲线为标准正态分布曲线。

2. t分布定义

假设 X 服从标准正态分布 $N(0,1)$，Y 服从 χ^2 分布，则称

$$T = \frac{X}{\sqrt{Y/N}}$$

为服从自由度为 n 的 t 分布，记为 $T \sim t(n)$。

3. t检验的适用条件

t 检验的适用条件为样本来自正态总体或近似正态总体，要求具有方差齐性；小样本，$n \leqslant 30$。

6.3.2 配对样本 t 检验

使用配对样本 t 检验的情况是，如果在设计研究中，样本个体变异较大，如人的年龄、体重等相差较大，为了消除个体差异对试验结果的影响，使得施加处理效应受到较小的系统误差的影响，通常遵循局部控制的原则，采用配对设计，减少系统误差，降低试验误差，提高试验的准确性与精确性。在 Excel 中，配对样本 t 检验又称平均值的成对二样本，其计算公式如表 6.6 所示。通常配对方式有两种：自身配对与同源配对。

表 6.6 配对样本 t 检验的计算公式

假　　设	双侧 H_0 $\mu_1 = \mu_2$	左侧 H_0 $\mu_1 \leqslant \mu_2$	右侧 H_0 $\mu_1 \geqslant \mu_2$
统　计　量	$T = \dfrac{\bar{d}-0}{\sqrt{\dfrac{S_1^2}{n_1}+\dfrac{S_2^2}{n_2}}} \sim t(n-1), (\bar{d} = \mu_1 - \mu_2)$ $\bar{d} = \dfrac{1}{n}\sum_{i=1}^{n}d_i, (d_i = X_i - Y_i); S_d = \sqrt{\dfrac{1}{n-1}\sum_{i=1}^{n}(d_i - \bar{d})^2}$		
否定域($p < \alpha$)	$\|T\| > t_{\frac{\alpha}{2}}$	$T < -t_\alpha$	$T > t_\alpha$

1）自身配对

自身配对是指同一试验单位在两个不同时间点分别接受前后两次处理，用其前后两次的观测值进行对照比较；或用同一试验单位的不同部位的观测值或不同方法的观测值进行对照比较。如测试用户对某一产品使用前后的满意度、减肥产品的减肥效果等。

2）同源配对

同源配对是指将来源相同、性质相同的两个个体配成一对，如将品种、性别、年龄、体重相同的两个试验单位配成一对，然后进行随机试验。

从本质上看，配对样本 t 检验就是一种特殊的单样本 t 检验，它需要先求每对数据的差，然后与 0 进行比较，如果两组的作用没有差异，则差应当在 0 附近波动，反之，差会远离 0，在假设检验中会得到拒绝零假设的结论。

实际上,不仅配对样本 t 检验,后续我们学习的很多统计方法,都可以归结为与 0 比较的单样本 t 检验,所以,理解假设检验的关键在于理解单样本。

6.3.3 独立样本 t 检验

在实际工作中,经常遇到比较两个样本均值是否有显著性差异的问题,以推断两个样本所属总体的平均值是否相同,此类问题称为独立样本 t 检验。将试验单位完全随机地分成两组,然后相互独立地对两组施加一个处理,检验两个样本结果是否有差异。独立样本 t 检验在 Excel 中有两种形式,分别为双样本等方差(见表 6.7)和双样本异方差(见表 6.8)。

表 6.7 双样本等方差

假设	双侧 H_0 $\mu_1 = \mu_2$	左侧 H_0 $\mu_1 \leqslant \mu_2$	右侧 H_0 $\mu_1 \geqslant \mu_2$
统计量	$T = \dfrac{\bar{X} - \bar{Y}}{\sqrt{\dfrac{S_1^2}{n_1} + \dfrac{S_2^2}{n_2}}} \sim t(f)$		
否定域($p<\alpha$)	$\|T\| > t_{\frac{\alpha}{2}}$	$T < -t_\alpha$	$T > t_\alpha$

表 6.8 双样本异方差

假设	双侧 H_0 $\mu_1 = \mu_2$	左侧 H_0 $\mu_1 \leqslant \mu_2$	右侧 H_0 $\mu_1 \geqslant \mu_2$
统计量	$T = \dfrac{\bar{X} - \bar{Y}}{\sqrt{\dfrac{S_1^2}{n_1} + \dfrac{S_2^2}{n_2}}} \sim t(f)$	$f = \dfrac{\left(\dfrac{S_1^2}{n_1} + \dfrac{S_2^2}{n_2}\right)^2}{\dfrac{\left(\dfrac{S_1^2}{n_1}\right)^2}{n_1 - 1} + \dfrac{\left(\dfrac{S_2^2}{n_2}\right)^2}{n_2 - 1}}$	
否定域($p<\alpha$)	$\|T\| > t_{\frac{\alpha}{2}}$	$T < -t_\alpha$	$T > t_\alpha$

快速判断使用等方差计算还是使用异方差计算的方法是,如果两个方差相差 5 倍以上,则使用异方差计算;否则,使用等方差计算。异方差比等方差在计算公式中多了一步矫正自由度(f)的计算。在 Excel 中,这些计算都是自动进行的,直接输入数值即可。

6.4 方差分析

方差分析又称 F 检验或变异数分析。与 Z 检验、t 检验一样,它也是针对样本均值的假设检验。方差分析用于两个及两个以上样本均值差别的显著性检验,在科学研究中应用十分广泛。通过研究分类型自变量对数量型因变量的影响,分析数据变异原因,进而研究变量间的内在关系。在方差分析中需要思考以下两个问题。

(1) 变量与变量间的关系。
(2) 这种关系是偶然还是有着内在联系。
下面围绕这两个问题介绍方差分析。

6.4.1 方差分析的背景

t 检验主要应用于两个平均值的差异显著性检验,如样本均值与总体均值的比较、样本均值与样本均值间的比较。但在实际设计研究中,经常会遇到多个处理优劣的问题,即需要进行多个平均值间的差异显著性检验。这时,若仍采用 t 检验,就会增大误差,具体体现在误差估计精度降低及推断结论可靠性降低两方面。

1. 误差估计精度降低

对同一试验的多个处理进行比较时,应该有一个统一的试验误差的估计值。若用 t 检验进行两两比较,每次比较需计算一个合并方差,故使得各次比较误差的估计不统一。如果一个试验包含 5 个处理,采用 t 检验要进行 10 次两个平均值的差异显著性检验。

2. 推断结论可靠性降低

用 t 检验和 Z 检验进行多个处理平均值间的差异显著性检验,由于没有考虑相互比较的两个平均值的秩次问题,会增大犯第 I 类错误的概率,降低推断的可靠性。例如对于 k 个样本均值的比较,用 t 检验需比较 C_k^2 次(如 5 个样本均值需比较 $C_5^2 = 10$ 次)。假设每次比较的检验标准 $\alpha=0.05$,则每次检验拒绝 H_0 不犯第 I 类错误的概率为 1-0.05=0.95;根据概率的乘法法则,比较 10 次检验不犯第 I 类错误的概率为 $(1-0.05)^{10}=0.599$,则犯第 I 类错误的概率为 0.401,因而 t 检验和 Z 检验不适用于多个样本均值的比较。由于上述原因,多个平均值的差异显著性检验须采用方差分析法。

6.4.2 方差分析的相关术语

本节在讨论方差分析背景的基础上,介绍单因素、双因素方差分析的几个常用术语。

1. 试验因素

试验中所研究的影响试验指标的条件称为试验因素,又称处理因素。例如在 UI 设计中研究如何提高人们对图标的识别率时,图标的造型、颜色、大小及背景色等都对提高图标识别率有影响,均可作为试验因素进行考虑。当试验中考察的因素只有一个时,称其为单因素试验;当试验中同时研究两个或两个以上的因素对试验指标的影响时,称其为双因素或多因素试验。试验因素常用 A、B、C 等表示。本书讨论的方差分析将因素分为行因素(R)和列因素(C)。

2. 因素水平

试验因素所处的某种特定状态或数量等级称为因素水平,简称水平。例如,比较 3 个品牌手机年销售量的高低(研究消费状况),这 3 个品牌就是手机品牌这个试验因素的

3个水平；研究某品牌汽车，在设计某一项运动功能时，调查4种不同型号汽车的消费者的反馈意见，这4种型号汽车的消费者的反馈意见就是运动功能这一试验因素的4个水平。因素水平用 A_1、A_2、B_1、B_2 等表示。本书讨论的方差分析将因素水平分为行（R_i）和列（C_i）两类因素。

3. 试验单位

在试验中能接受不同试验处理的独立的试验载体称为试验单位。在产品的功能试验中，一款家电、一款手机、一种型号汽车，即一种产品或一组产品都可作为试验单位。试验单位往往也是观测数据的单位。

6.4.3 方差分析的基本思想

方差分析的数学模型可归纳为：效应的可加性、分布的正态性、方差的同质性。这是方差分析的前提或基本假定，其基本思想是将总变异按研究目的分为若干部分，再计算各部分均方[①]（方差），两均方之比为 F。F 与 F 临界值比较，决定 P 大小，并根据 P 大小推断结论。具体流程如下。

1. 提出假设

设几个处理水平的数据来自同一正态总体，即具有相同分布，每一水平均值相同，且具有方差齐性。

$$\begin{cases} H_0: \mu_1 = \mu_2 = \cdots = \mu_i = 0 \\ H_1: \mu_1, \mu_2, \cdots, \mu_r \text{不全为} 0 \end{cases}$$

2. 分解总变异

根据研究目的分析不同来源的变异对总变异的贡献大小，从而判定处理因素对研究结果影响力的大小，即分解总变异。本书重点讲解 Excel 中的三种方差分析及相应的总变异分解，具体如下。

（1）在单因素方差分析中，总变异分解为：
SST（总变异）=SSC（列变异）+SSE（误差）。

（2）在双因素无重复方差分析中，总变异分解为：
SST（总变异）= SSR（行变异）+ SSC（列变异）+SSE（误差）。

（3）在双因素可重复方差分析中，总变异分解为：
SST（总变异）= SSR（行变异）+ SSC（列变异）+SSRC（交互变异）+SSE（误差）。

3. 构建 F 分布

通过将总变异也就是离差平方和（SS）以及相应自由度（v）分解成相应的若干部分，求出每个部分的变异均方；再将各部分的变异进行比较，得出均方之比，由若干个

[①] 方差在方差分析中又称均方。在方差分析中，用样本方差（即均方）度量资料的变异程度。

均方之比得出统计量 F；最后根据 F 的大小确定 P，做出统计推断。

6.4.4 方差分析的理论基础

在实际设计研究中，从一个正态总体 $N(\mu, \sigma^2)$ 中随机抽取 m 个样本含量为 n 的样本，持续从该总体中进行一系列抽样，则可获得一系列的 F。这些 F 所具有的概率分布称为 F 分布。

定义　设 X、Y 为两个独立的随机变量，$X \sim \chi^2(m)$，$Y \sim \chi^2(n)$，则称随机变量

$$F = \frac{X/m}{Y/n}$$

为 F 分布，服从第一自由度 m、第二自由度 n 的 F 分布，记为 $F \sim \chi^2(m, n)$。

F 分布密度曲线是随第一自由度、第二自由度的变化而变化的一簇偏态曲线，其形态随着自由度的增大逐渐趋于对称，如图 6.6 所示。

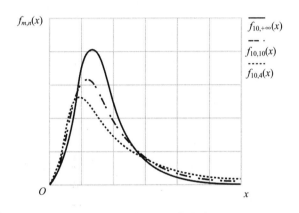

图 6.6　F 分布密度曲线

6.5　本章练习

1. 假设检验中"有显著性差异"是什么意思？
2. 简述原假设与备择假设各自代表的意义。
3. 什么是 α 错误和 β 错误？
4. t 分布、F 分布密度曲线各有哪些特征？
5. 什么是方差分析？方差分析与 t 检验有何区别与联系？

应用篇

第 7 章　设计评价：均值的假设检验
第 8 章　实验设计：单因素方差分析
第 9 章　设计研究：相关与回归
第 10 章　设计研究：χ^2 检验

第 7 章　设计评价：均值的假设检验

本章简介

　　t 检验、F 检验（方差分析）主要应用于均值的假设检验，本章将从实际案例出发，具体讲述 Z 检验、独立样本 t 检验、配对样本 t 检验等的应用场景。

7.1　Z 检验：音乐类 App 改版设计

7.1.1　背景与问题

1. 项目背景

　　此项目以交互设计课程为基础，是高校与企业合作进行的项目。企业尝试对旗下的音乐类 App 用户界面进行迭代设计，由企业设计师和任课教师共同指导学生完成。首先进行用户行为分析，挖掘产品痛点/机会点，如图 7.1 所示。其次进行界面设计，共获得 23 组方案。最终选出一组方案作为新版本进行 A/B 测试。研究新版本日活跃用户（daily active user，DAU）数量是否发生变化，如表 7.1 所示。

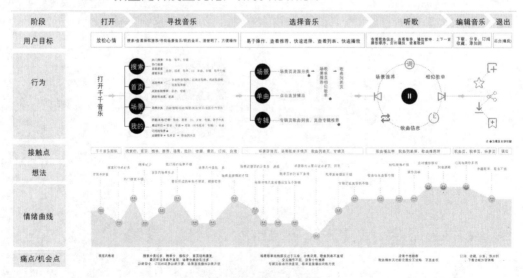

图 7.1　用户行为分析

表 7.1　新版本 DAU 数量

| 新版本 | 0.74 | 0.77 | 0.88 | 0.82 | 0.72 | 0.79 | 0.78 | 0.84 |

2. 问题提法

选出一组方案作为新版本进行 A/B 测试。研究新版本 DAU 数量是否发生变化。

(1) 新版本 DAU 数量是否与老版本有差别？（双侧检验：$H_0: \mu = \mu_0$，$H_1: \mu \neq \mu_0$）

(2) 新版本 DAU 数量是否比老版本高？（左尾检验：$H_0: \mu \geq \mu_0$，$H_1: \mu \neq \mu_0$）

注意：在实际的设计问题中，如果设计师只想知道是否有差异，就采用双侧检验；如果关心是否比某个数值高，就采用左尾检验。例如寿命问题，只要关心寿命小于某值是否是小概率事件即可。

老版本的 DAU 数量平均为 0.77，方差为 0.04，改版后平台希望 DAU 数量能有所提高。从用户中随机抽取样本（访问 App）用户进行分析，以此评估新版本 DAU 数量是否达到要求。使用 Excel 中的双样本平均差 Z 检验。在 Excel 中，无论是双侧检验，还是单侧检验，都采用自动计算，可以根据需要查找结果。

7.1.2 实际操作案例

(1) 建立检验假设。

$$\begin{cases} H_0: \mu = \mu_1, & \text{新版本与老版本的DAU数量相同} \\ H_1: \mu \neq \mu_1, & \text{新版本与老版本的DAU数量不相同} \end{cases}$$

(2) 在 Excel 中选择【数据】→【数据分析】，如图 7.2 所示。因为 Excel 的【数据分析】中没有单样本正态总体的检验，这里运用【z-检验：双样本平均差检验】进行检验，如图 7.3 所示。

图 7.2 数据分析

图 7.3 选择检验方法

(3) 选择【数据分析】→【z-检验：双样本平均差检验】，单击【确定】按钮。因为老版本 DAU 数量的总体均值和方差已知，所以无须单独采集样本。注意，在【变量 2 的区域】中输入老版本 DAU 数量均值 0.77 时，按照虚线框所示操作，否则会出错。选中【标志】，如图 7.4 所示。

图 7.4 输入数据

（4）输出结果：$P=0.88>0.05$，在现有样本下，还不能认为新版本的 DAU 数量与老版本的 DAU 数量有所差异，因此接受 H_0。本次检验结果如表 7.2 所示。

表 7.2　Z 检验结果

	新版本（DAU 数量）	老版本（DAU 数量）
均值	0.80	0.77
已知协方差	0.00	0.04
观测值	16.00	1
假设平均差	0.00	
Z 统计量	0.15	
$P(Z \leqslant z)$ 单尾	0.44	
z 单尾临界	1.64	
$P(Z \leqslant z)$ 双尾	0.88	
z 双尾临界	1.96	

7.2　独立样本 t 检验：产品交互系统测试评价

7.2.1　背景与问题

1. 项目背景

一直以来，空调行业的发展都是比较迅速的，竞争也越来越激烈。2000 年中国空调品牌大约有 400 家，2004 年市场主要活跃品牌仅为 50 家左右……现在，消费者集中购买的空调品牌已不到 10 家。某家电制造企业针对南北方地域和气候差异对空调销售的影响，通过市场调研分析，为空调品牌制订设计战略。调研材料如图 7.5 所示。

2. 问题提法

该实验设计围绕空调品牌设计战略展开，评估两个不同地区的消费者对该企业旗下某一品牌空调性能的评价有无差异。（双侧检验：$H_0: \mu_1 = \mu_2$；$H_1: \mu_1 \neq \mu_2$）

文献调查

南北方对空调销量影响的典型因素之一：供暖形式。

北方气候是以温带季风气候为主的，夏季炎热多雨，冬季寒冷干燥；南方气候是以亚热带季风气候为主的，夏季炎热多雨，冬季温和湿润，在气候方面的差异就很明显了。南方降水多，冬季不如北方冷，故形成了供暖形式的差异。

北方主要采取的是集中供暖；南方的供暖形式分为家用空调采暖与燃气壁挂炉采暖。

南北方集中供暖的有无直接导致了空调（主要用于制造暖风）销量的巨大差异。

图 7.5 调研材料

7.2.2 实际操作案例

14 名南方用户与 11 名北方用户对同品牌空调的满意度评价得分如表 7.3 所示，试比较两组用户的评价有无差异。（双侧检验：$H_0: \mu_1 = \mu_2$；$H_1: \mu_1 \neq \mu_2$；$\alpha=0.05$）

表 7.3 调研数据

南方用户	10.55	19.69	19.94	16.74	14.66	18.55	21.54
	18.08	15.42	15.86	9.89	8.62	7.60	25.83
北方用户	18.85	31.98	11.42	23.50	13.53	24.16	14.58
	20.37	16.62	28.06	18.15			

（1）建立检验假设。

$$\begin{cases} H_0: \mu_1 = \mu_2，即南北方用户的评价没有差异 \\ H_1: \mu_1 \neq \mu_2，即南北方用户的评价存在差异 \end{cases}$$

（2）在 Excel 中选择【数据】→【数据分析】。

（3）选择【数据分析】→【t-检验：双样本等方差假设】，如图 7.6 所示，输入变量 1 和变量 2，假设平均差为 0，输入新工作表。

图 7.6 输入数据

（4）输出结果：$P=0.08>0.05$，在现有样本下，尚不能认为南北方用户满意度评价有显著性差异，因此不拒绝 H_0。本次检验结果如表 7.4 所示。

表 7.4 独立样本 t 检验结果

	南方用户	北方用户
均值	15.92625	20.11227273
方差	27.83366714	39.88689247
观测值	14	11
合并方差	33.07419989	
假设平均差	0	
自由度	23	
t 统计量	−1.806538679	
$P(T\leqslant t)$ 单尾	0.041968479	
t 单尾临界	1.713871528	
$P(T\leqslant t)$ 双尾	0.083936959	
t 双尾临界	2.06865761	

7.3 配对样本 t 检验：大学生宿舍室内舒适度评价

7.3.1 背景与问题

1. 项目背景

学校后勤处对学生居住环境进行更新改造，以期提升学生的居住体验。环境设计团队以《健康建筑评价标准》中的舒适性设计要素为基础，制定关于学生宿舍舒适度的调查问卷，为后续的设计改造提供参考意见及数据支持。问卷共 18 道题，总分 180 分，从居住空间、配套空间（走廊、卫生间）、行为动线、配套家具、环境卫生五个维度进行舒适度评价。重点通过对新入住大一新生的问卷调查与实地测量方法了解大一新生对宿舍各功能空间的舒适性评价要素。大一新生宿舍平面图如图 7.7 所示。

图 7.7 大一新生宿舍平面图

2. 问题提法

设计师关注的是大一新生入住宿舍，使用前后对于舒适度评价结果是否一致。（双侧检验：$H_0: \mu_d = 0$；$H_1: \mu_d \neq 0$）

注意：配对样本 t 检验的应用场景主要是同一被试个体处理前后的数据比较。例如，同一产品升级前后性能的比较，同一组人群治疗前后康复指标的比较。μ_d 为两组均值差。

7.3.2 实际操作案例

设有 12 名大一新生志愿受试者对宿舍舒适度进行评价，使用前（入学当天）和使用一段时间后（入学一个月）各评价一次，评价数据如表 7.5 所示。试比较使用前后舒适度评价是否一致。（设两组均值差为 μ_d，$\alpha=0.05$）

表7.5 舒适度评价数据

使用前 X_1	102	142	145	131	148	145	131	103	89	118	119	121
使用后 X_2	109	155	144	140	143	161	145	113	94	120	114	109

（1）建立检验假设。

$$\begin{cases} H_0: \mu_d = 0，即使用前后评价无差异 \\ H_1: \mu_d \neq 0，即使用前后评价有差异 \end{cases}$$

（2）在 Excel 中选择【数据】→【数据分析】。

（3）选择【数据分析】→【t-检验：平均值的成对二样本分析】，如图 7.8 所示，输入变量 1 和变量 2，假设平均差为 0，输入新工作表。

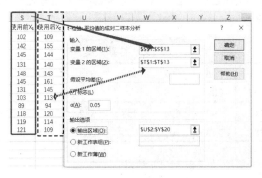

图 7.8 输入数据

（4）输出结果：$P=0.11>0.05$，在现有样本条件下，还不能认为 12 名大一新生对宿舍舒适度的评价在使用前后有差异，因此接受 H_0，拒绝 H_1。本次检验结果如表 7.6 所示。

表7.6 配对样本 t 检验结果

	使用前 X_1	使用后 X_2
均值	124.58	129.00
方差	374.26	464.67
观测值	12.00	12.00

续表

	使用前 X_1	使用后 X_2
泊松相关系数	0.91	
假设平均差	0.00	
自由度	11.00	
t 统计量	−1.75	
$P(T\leq t)$ 单尾	0.05	
t 单尾临界	1.80	
$P(T\leq t)$ 双尾	0.11	
t 双尾临界	2.20	

7.4 本章练习

1. 实验设计：独立样本 t 检验。

（1）现有一项关于美颜相机修图功能的设计更新任务，公司内部对两种设计方案进行了用户使用后评价。用户数据如表 7.7 所示，试比较评价有无不同。

表 7.7 用户数据

分 组	用户使用后										
方案 A	2.90	5.41	5.48	4.60	4.03	5.10	4.97	4.24	4.37	3.05	2.78
方案 B	5.28	4.79	3.84	6.46	3.79	6.64	5.89	4.57	5.71	6.02	4.06

（2）公司为在拉新阶段体现公司品牌价值，针对运营版面进行设计，两种设计方案分别为新版插画主设计和新版文字主设计。拉新数据（异方差）如表 7.8 所示，试比较两种设计方案的效果有无不同。

表 7.8 拉新数据

插画主设计	221	94	296	667	128	524	481	125	322	364	94
	404	177	200	278							
文字主设计	455	412	192	694	208	382	239	458	363	657	676
	208	389	348	101	668	285	370	589	395		

2. 实验设计：两样本均值（配对）t 检验。

某快捷酒店为考察装修与服务是否体现企业价值，对顾客进行使用满意度测试。入住前测试一次，入住后测试一次。顾客满意度数据如表 7.9 所示，试比较顾客满意度是否有差异。

表 7.9 顾客满意度数据

入住前	7.76	7.92	7.59	9.44	8.62	8.13	8.83	8.62	9.85	9.61	7.76
	9.15	9.65	8.58	9.03							
入住后	9.03	8.00	9.24	9.61	9.48	9.85	9.36	8.62	9.81	9.77	9.03
	9.85	9.69	9.07	8.99							

第 8 章 实验设计：单因素方差分析

 本章简介

t 检验主要应用于两个平均值的显著性检验，但在实际设计研究中，经常遇到多个比较优劣的问题。本章主要以脑电实验为例介绍方差分析方法，解决需进行多个均值间的差异显著性检验的问题。通过对本章内容的学习，读者可以掌握方差分析的概念、基本原理以及单因素方差分析的相关内容，初步了解双因素方差分析。

8.1 老年认知脑电实验

近几年，很多有关设计心理学的研究都是基于眼动仪、脑电仪展开的。本实验是基于智慧养老平台项目，针对产品交互界面适老化设计的研究。探索智能系统对老年人有哪些提示；如何设计才能有效提高老年人的记忆力，减轻老年人使用智能产品所产生的情绪负担。

1. 实验目的

本实验的目的是探讨老年人群体在操作智能软件时的注意促进效应；研究语音提示与用户学习记忆能力的关系。本实验通过定义三种不同的刺激条件，提取与学习记忆有关的脑电成分，并对其进行分析，探讨语音提示是否能提高被试者的学习记忆水平，降低被试者的记忆负担，为设计实践提供数据支持。

2. 实验被试对象

本实验一共招募 20 名被试志愿者，均为健康且会使用智能手机的老年人，年龄范围为 55～70 岁，平均年龄为 61.8 岁，标准差为 4.9，所有被试者的视力或矫正视力正常，身体健康，无神经或精神疾病史。

3. 注意事项

实验开始前，与被试者提前确定好实验时间，并提醒被试者充分休息，不饮酒不用药，保持头皮干燥清洁。带领被试者熟悉实验室环境，并讲解实验流程和实验设备，保证实验设备电量充足、连接准确。正式实验前让被试者练习直至熟悉实验流程，确保练习中所有信息均未用于正式实验。整个实验要求被试者既快速又准确地进行相应的反应，同时确保被试者能够放松心情。正式实验时被试者佩戴便携式脑电采集器，如图 8.1 所示。本实验一经开始，被试者根据计算机屏幕提示进行实验操作，不能中断。

图 8.1　实验过程

4. 实验设备

实验采集系统采用 Emotiv 便携式可穿戴脑电设备。它可以简便地获取用户的脑电信号。该设备的电极按照 10-20 国际标准系统布置，采用 32 导联电极帽，采样频率为 128 Hz。其他实验设备包括生理盐水、USB 信号传输器、设备间的串口连接线、两台显示器。其中，一台显示器用于向被试者展示刺激条件，另一台显示器用于记录脑电信号，脑电数据收集系统基于 Windows 系统，使用 E-prime 软件自主开发程序。实验数据采集流程如图 8.2 所示，实验设备如图 8.3 所示。

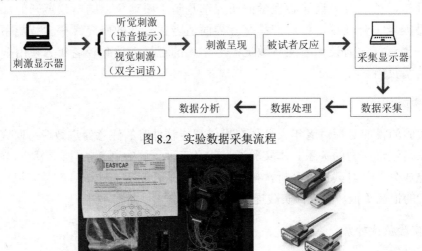

图 8.2　实验数据采集流程

图 8.3　实验设备

5. 实验材料

实验材料选自北京语言学院语言教学研究所 1986 年编著的《现代汉语频率词典》中低频汉语双字词 400 个。将 400 个双字词随机平均分成 4 组，每组在词频、笔画、发音以及字形结构上保持平衡。其中 3 组双字词均用于学习阶段，1 组与"语音提示"同时呈

现，定义为目标词，1 组与"分心音乐"同时呈现，定义为分心词，还有 1 组词语单独呈现，即没有任何指示音，定义为基线词。最后 1 组双字词作为新词在测验阶段与前面 3 组混合随机呈现。所有双字词均为 60 号字体，均采用黑体呈现。

6. 实验任务

实验程序采用 E-prime3.0 编写，实验包括学习阶段和再认测试阶段。在学习阶段，300 个双字词分 10 组呈现，每组中有 10 个与"语音提示"同时出现，10 个与"分心音乐"同时出现，10 个没有任何指示音单独出现。当"语音提示"与词语同时出现时，按 Space 键，当"分心音乐"与词语同时出现以及无指示音时，不做任何反应。每组内两种条件的刺激随机混合呈现，刺激间隔为 1500 ms，且相同条件的刺激不会连续呈现超过 3 次。每两组之间短暂休息。10 组学习完毕，进入再认测试阶段，该阶段在屏幕依次呈现 200 个词语，其中 100 个来自学习阶段，另外 100 个为学习阶段没有出现过的新词。要求被试者对词语进行新旧再认判断，看到在学习阶段出现过的旧词按 F 键，看到未出现过的新词按 J 键。每个双字词在被试者按键后消失，刺激间隔为 1.5 s。正式实验前让被试者练习直至熟悉实验流程，练习中所用词语均不用于正式实验。整个实验要求被试者既快速又准确地进行相应的反应。脑电实验流程如图 8.4 所示。

图 8.4　脑电实验流程

7. ERP 成分统计分析

在波形图中，通过观察发现，较明显的 N200 和 P300 成分只出现在顶叶、枕叶脑区，在其他脑区并未出现，因此分别对顶叶和枕叶脑区的 N200（100～200 ms）和 P300（220～320 ms）成分进行差异性统计。在电极选择上，顶叶脑区选择 Pz、P3、P4、P7、P8 5 个电极，并以这 5 个电极平均波幅的均值作为顶叶脑区的平均波幅进行统计；枕叶脑区选择 Oz、O1、O2 3 个电极，并以这 3 个电极平均波幅的均值作为枕叶脑区的平均波幅进行统计。对有提示音、有干扰音、无提示音的 3 种刺激条件，分别在顶叶和枕叶脑区进行方差分析。

1）N200 成分（100～200 ms）

选择顶叶脑区的 Pz、P3、P4、P7、P8 5 个电极深入分析 3 种刺激条件诱发的 N200 成分组间关系，得到如图 8.5 所示的顶叶脑区波形图，可以发现波峰出现在刺激呈现后 100～200 ms 内。

图 8.5 顶叶脑区波形图

2）P300 成分（220～320ms）

选择顶叶脑区的 Pz、P3、P4、P7、P8 5 个电极和枕叶脑区的 Oz、O1、O2 3 个电极深入分析 3 种刺激条件诱发的 P300 成分组间关系，得到如图 8.6 所示的枕叶脑区波形图，可以发现波峰出现在刺激呈现后 220～320 ms 内。

图 8.6 枕叶脑区波形图

8.2 脑电实验：单因素方差分析

8.2.1 单因素问题提法

本节根据脑电实验的目的和任务设计单因素方差分析。首先明确单因素方差分析的问题提法，这有助于没有数学基础的读者先对方差分析有一个基本的认识和了解。

单因素方差分析考察一个分类变量和一个数值变量是否相互独立。分类变量一般为自变量（列），数值变量为因变量。如果两个变量（行和列）之间没有关系，那么观测到的各个组之间（列）的总体差异应该很小；反之则总体差异很大。

1. 确定分类变量和组数

根据脑电实验要求，确定分类变量为 3 种注意力刺激条件，即无提示音刺激、有提示音刺激、有干扰音刺激，相应的组数为 3 组。分类变量称为因素，相应的组数称为因素水平。由此，单因素方差分析问题为 3 组刺激条件对老年人记忆力的影响是否相同。

2. 建立实验假设

根据之前的实验可以得到顶叶脑区和枕叶脑区的 N200（100~200 ms）和 P300（220~320 ms）成分数据。这里仅以顶叶脑区 N200 成分数据（见表 8.1）为例建立假设。

表 8.1 顶叶脑区 N200 成分数据

顶叶脑区 N200 成分	无提示音	有干扰音	有提示音
1	2.09	1.83	1.74
2	0.13	0.31	-0.61
3	-2.82	-1.84	-3.54
4	1.26	2.83	-0.34
5	-2.03	0.11	-3.73
6	0.53	0.95	-0.22
7	1.87	0.20	1.05
8	1.05	1.68	0.09
9	1.31	0.46	-0.84
10	-0.35	-0.54	-3.19
11	-0.32	0.06	-1.95
12	1.63	1.18	0.20
13	-0.17	-0.14	-1.56
14	0.66	0.32	-0.70
15	-1.35	-0.89	-3.20

8.2.2 顶叶脑区 N200 成分：单因素方差分析

根据实验测得的顶叶脑区 N200 成分数据建立以下假设。

$$\begin{cases} H_0: \mu_1 = \mu_2 = \mu_3, \text{3组刺激条件对老年人顶叶脑区的N200 成分影响相同} \\ H_1: \mu_1 \neq \mu_2 \neq \mu_3, \text{3组刺激条件对老年人顶叶脑区的N200 成分影响不相同} \end{cases}$$

（1）在 Excel 中选择【数据】→【数据分析】。

（2）选择【数据分析】→【方差分析：单因素方差分析】，如图 8.7 所示，输入数据，选中【标志位于第一行】，否则会出错。

图 8.7 单因素方差分析

（3）输出结果：在顶叶脑区对 3 种刺激条件进行单因素方差分析，发现条件主效应显著，$F(3,22)=5.13$，$P<0.05$，即在 $\alpha<0.05$ 显著性水平下，可以认为 3 种刺激条件对老年人顶叶脑区的 N200 成分影响不相同，拒绝 H_0，接受 H_1。相关数据如表 8.2 及表 8.3 所示。对于具体哪两种刺激效应有所不同，可使用 Spss 中的 LSD 或 Bonferroni 校正检验，本书不介绍此部分内容。

表 8.2 方差分析数据（1）

组	观测数	求和	平均	方差
无提示音	15.00	3.49	0.23	2.07
有干扰音	15.00	6.52	0.43	1.33
有提示音	15.00	16.79	-1.12	2.87

表 8.3 方差分析数据（2）

差异源	离差平方和	自由度	均方	F	P	F 界值
组间	21.42	2.00	10.71	5.13	0.01	3.22
组内	87.75	42.00	2.09			
总计	109.16	44.00				

注意：经多重比较发现，有提示音条件的 N200 平均波幅显著大于有干扰音条件的 N200 平均波幅（$P<0.05$），其余条件之间无显著差异（$P>0.05$）。对 3 种刺激条件在顶叶脑区引起的 N200 成分变化进行重复测量方差分析，发现条件主效应显著，$F(2,28)=5.414$，$P<0.05$，事后进行多重均值的两两比较，发现有提示音条件的 N200 平均波幅显著大于有干扰音条件的 N200 平均波幅（$P<0.05$），其余条件之间无显著差异（$P>0.05$）。

8.2.3 枕叶脑区 N200 成分：单因素方差分析

根据实验测得的枕叶脑区 N200 成分数据建立以下假设。

$$\begin{cases} H_0: \mu_1 = \mu_2 = \mu_3, \text{3组刺激条件对老年人枕叶脑区的N200 成分影响相同} \\ H_1: \mu_1 \neq \mu_2 \neq \mu_3, \text{3组刺激条件对老年人枕叶脑区的N200 成分影响不相同} \end{cases}$$

（1）在 Excel 中选择【数据】→【数据分析】。

（2）选择【数据分析】→【方差分析：单因素方差分析】，如图 8.8 所示，输入数据，选中【标志位于第一行】，否则会出错。

图 8.8　单因素方差分析

（3）输出结果：在枕叶脑区对 3 种刺激条件进行单因素方差分析，发现条件主效应不显著，$F(3,22)=1.31$，$P>0.05$，即在 $\alpha<0.05$ 显著性水平下，3 种刺激条件对老年人枕叶脑区的 N200 成分影响相同，不拒绝 H_0。相关数据如表 8.4 及表 8.5 所示。

表 8.4　方差分析数据（1）

组	观测数	求和	平均	方差
无提示音	15.00	-1.05	-0.07	5.91
有干扰音	15.00	6.00	0.40	6.34
有提示音	15.00	-16.04	-1.07	7.12

表 8.5　方差分析数据（2）

差异源	离差平方和	自由度	均方	F	P	F 界值
组间	16.88	2.00	8.44	1.31	0.28	3.22
组内	271.31	42.00	6.46			
总计	288.19	44.00				

至此，利用单因素方差分析完成了 3 组刺激条件对老年人顶叶、枕叶脑区 N200 成分的影响的分析。同理，可以继续利用单因素方差分析完成 3 组刺激条件对老年人顶叶、枕叶脑区 P300 成分的影响的分析。

8.3　实验结论分析

8.3.1　N200 和 P300 成分单因素方差分析结论

1）N200 成分

选择顶叶脑区的 Pz、P3、P4、P7、P8 5 个电极和枕叶脑区的 Oz、O1、O2 3 个电极，

深入分析 3 种刺激条件诱发的 N200 成分组间关系，得到如图 8.5 和图 8.6 所示的波形图，可以发现波峰出现在刺激呈现后 100~200 ms 内。

在顶叶脑区对 3 种刺激条件进行单因素方差分析，发现条件主效应显著，$F(3,22)=5.13$，$P<0.05$，即在 $\alpha<0.05$ 显著性水平下，可以认为 3 种刺激条件对老年人顶叶脑区的 N200 成分影响不相同，拒绝 H_0，接受 H_1。事后进行多重比较，发现有提示音条件的 N200 平均波幅显著大于有干扰音条件的 N200 平均波幅（$P<0.05$），其余条件之间无显著差异（$P>0.05$）。在枕叶脑区对 3 种刺激条件进行单因素方差分析，发现条件主效应不显著，$F(3,22)=1.31$，$P>0.05$，即在 $\alpha<0.05$ 显著性水平下，3 种刺激条件对老年人枕叶脑区的 N200 成分影响相同，不拒绝 H_0。

2）P300 成分

选择顶叶脑区的 Pz、P3、P4、P7、P8 5 个电极和枕叶脑区的 Oz、O1、O2 3 个电极，深入分析 3 种刺激条件诱发的 P300 成分组间关系，得到如图 8.5 和图 8.6 所示的波形图，可以发现波峰出现在刺激呈现后 220~320ms 内。

在顶叶脑区对 3 种刺激条件进行单因素方差分析，分析结果如表 8.6 所示。发现条件主效应显著，$F(2,28)=3.516$，$P<0.05$，经过事后多重比较发现，有提示音条件的 P300 平均波幅显著大于无提示音条件的 P300 平均波幅（$P<0.05$），其余条件之间无显著差异（$P>0.05$）。在枕叶脑区对 3 种刺激条件进行单因素方差分析，发现条件主效应显著，$F(2,28)=4.408$，$P<0.05$，经过事后多重比较发现，有提示音条件的 P300 平均波幅显著大于无提示音条件的 P300 平均波幅（$P<0.05$），其余条件之间无显著差异（$P>0.05$）。

表 8.6　P300 成分在 3 种刺激条件下的方差分析结果

脑区	差异源	平方和	自由度	均方	F	P
顶叶	组间	24.741	2	12.370	3.516	0.043
	组内	98.508	28	3.518		
枕叶	组间	44.405	2	22.203	4.408	0.022
	组内	141.033	28	5.037		

8.3.2　N200 和 P300 成分实验结论

由图 8.5 和图 8.6 可以直观地看出，有提示音的刺激诱发了更大的 N200 和 P300 成分，即主效应更加显著。从单因素方差分析结论可以看出，对于 N200 成分，在顶叶脑区主效应显著，即有提示音的刺激效应显著，而在枕叶脑区，有提示音的刺激效应不显著。对于 P300 成分，在顶叶脑区和枕叶脑区主效应都显著。出现这种大部分主效应显著、部分主效应不显著的情况，一方面是因为被试者及样本数量较少，另一方面是因为实验对象（即老年人）的自身差异对结果影响较大。

综上所述，有提示音的刺激诱发了更大的 N200 和 P300 成分，可以帮助老年人集中注意力并提高记忆力，所以在智慧养老平台设计中，采用语音提示的交互方式可以提高老年人在使用智慧养老平台时的学习记忆能力。

8.4 本章练习

1. 单因素方差分析是考察什么变量和什么变量之间的关系？单因素方差分析的假设形式是什么？

2. 为研究不同地区与下单率之间的关系，某公司设计运营团队收集了相关数据，以便进一步细分市场，优化公司产品结构。数据如表 8.7 所示。根据样本数据判断地区对下单率有无影响。

表 8.7 地域数据

东　　北		中　西　部		东　南　沿　海	
辽阳	216.09	兰州	434.39	深圳	941.29
锦州	205.80	西安	511.83	厦门	345.78
佳木斯	219.03	太原	372.68	扬州	185.32
大庆	818.79	武汉	968.00	佛山	537.88
营口	493.92	成都	972.84	福州	762.75
丹东	626.22	南昌	312.18	宁波	664.44
沈阳	1449.42	合肥	344.85	广州	1170.68
长春	840.84	昆明	284.35	汕头	377.42
哈尔滨	967.26	贵阳	318.23	珠海	610.20
大连	1067.22	长沙	699.38	苏州	630.54
齐齐哈尔	430.71	呼和浩特	446.49	连云港	309.62
吉林	770.28	郑州	516.67	南通	446.35
				杭州	856.54
				苏州	492.68

第 9 章　设计研究：相关与回归

 本章简介

前面介绍的统计描述、参数估计以及假设检验等内容，是为了让读者通过样本信息掌握总体数据的特征和性质。这些统计分析方法主要针对样本数据中每个变量的属性进行描述和分析，如身高、体重、日活、月活等，而没有考虑变量和变量之间的内在联系。为了更深入地了解现象间的内在联系，掌握数据隐含的历史信息、现在状况以及未来趋势，本章将进一步分析两个或多个变量间的关系，主要涉及相关分析与回归分析。

9.1　变量间的关系

在实际设计工作中，往往要分析两个或两个以上变量间的数据关系，如销售量与设计方案之间的关系、界面版式与广告投放之间的关系以及多个设计任务间的共同效应等。变量间的关系一般可分为两种类型，一类是函数关系，另一类是相关关系。如果变量间的关系是确定的，即当仅有一个变量未知而其他变量已知时，可以精确地计算出未知变量，则称这些变量之间具有函数关系。函数关系反映现象之间严格的依存关系。若变量间的关系不是确定的，但是当仅有一个变量未知，而其他变量已知时，未知变量按某种规律在一定范围内变化，则称这些变量之间具有相关关系。例如，人的身高与体重之间，设计生产的某产品外观、材质、功能等与相对应的单位产品成本之间，某些商品价格、造型的变化与消费者需求的改变之间，都存在着这样的相关关系。

9.1.1　变量分析的基本思路

变量分析主要围绕以下 4 个问题展开，这些问题为所要研究的任务提供一个思路框架。

1）变量间是否有关系

根据样本数据提供的信息，能否推算变量间的某种关系。如果变量间确定存在某种关系，则产生第二个问题。

2）这种关系有多强

如果数据中确实存在某种依存关系，或是某种内在联系，则相应地尝试确定这种关系有多强。

3）总体中是否也存在这种关系

样本数据中存在某种关系，是否能推测总体中也存在这种关系。也就是将观测到的变量关系（现象）推广到一般的、更广阔的现实世界，即从特殊到普遍。

4）这种关系是否是因果关系

对因果关系的定义在任何一个学科都是非常困难的，但却是最重要的。在实际应用中，人们常常将高相关性与因果性混淆，例如暑假与儿童溺水，两个变量之间没有因果关系，却有较高的相关性。因此，在因果性这个层面上的问题，数据分析是很难回答的，需要设计人员根据具体情况具体分析。本书主要讨论相关关系，因果关系不在本书的研究范围。

9.1.2 相关关系的概念与分类

相关关系描述变量之间的不确定依存关系，它们相互联系、相互依赖、相互制约。相关分析是数据深入分析的前提，主要度量随机变量间的相关程度（相关系数）与相关方式（方向）。按照不同的需求，相关关系有不同的分类方式。

1. 按照方向分类

1）正相关

变量间的变化趋势相同，一个变量由小变大时，另一个变量也由小变大。

2）负相关

变量间的变化趋势相反，一个变量由小变大时，另一个变量由大变小。

2. 按照变量数目分类

1）单相关

只反映一个自变量和一个因变量的相关关系。

2）复相关

研究一个变量与多个变量间的线性相关关系。

3）偏相关

当研究因变量与两个或多个自变量的相关关系时，其余变量保持不变（即为常量）的情况下，只研究因变量与其中一个自变量之间的相关关系。

3. 按照逻辑分类

1）因果相关

因变量与自变量之间呈现的由因溯果的联系。因果关系一定是相关关系，而相关关系不一定是因果关系。例如，产品的价格受设计成本、生产成本、市场需求等因素的影响，子女的身高受父母身高的影响。

2）平行相关

两个或两个以上变量共同受到另外因素的影响，如人的身高和体重之间的关系、兄弟身高之间的关系等都属于平行关系。

4. 按照形式分类

1）线性相关（直线相关）

当存在相关关系的一个变量变动时，另一个变量也相应地发生均等的变动。

2）非线性相关（曲线相关）

当存在相关关系的一个变量变动时，另一个变量也相应地发生不均等的变动。

9.1.3 简单线性相关分析

相关分析是揭示变量间原本存在的相关关系，并对相关关系进行量化处理的过程。本节研究简单线性相关。若两个变量或现象在数量上的协同变化呈直线趋势，则称其为简单线性相关。

1. 相关系数的概念

描述两个变量间相关关系的密切程度和相关方向的量称为相关系数，用符号 r 表示，$-1 \leqslant r \leqslant 1$。当 r 为正值时，表示一个变量随另一个变量的增加而增加，称为正相关；当 r 为负值时，表示一个变量随另一个变量的增加而减少，称为负相关。$|r|$ 越接近 1，表示两个变量的相关越密切；$|r|$ 越接近 0，表示两个变量的相关程度越低；当 $|r|=0$ 时，称为零相关，表示两个变量无线性相关关系。

一般认为，在样本含量较大的情况下（$n>100$），大致可按下列标准估计两个变量相关的程度：$0.7 \leqslant |r| \leqslant 1$ 为高度相关；$0.4 \leqslant |r| < 0.7$ 为中度相关；$0.2 \leqslant |r| < 0.4$ 为低度相关。

2. 相关系数的种类

常用的线性相关系数有皮尔逊（Pearson）相关系数、斯皮尔曼（Spearman）相关系数和肯达尔（Kendall）相关系数。

1）皮尔逊相关系数

皮尔逊相关系数又称皮尔逊积相关系数，用于度量两个变量 X 和 Y 之间的相关（线性相关）关系、分析双变量正态分布资料，其值介于-1 与 1 之间。计算方法为

$$r_p = \frac{\sum_{i=1}^{n}(x_i - \bar{x})(y_i - \bar{y})}{\sqrt{\sum_{i=1}^{n}(x_i - \bar{x})^2} \sqrt{\sum_{i=1}^{n}(y_i - \bar{y})^2}}$$

式中，\bar{x} 为变量 X 的样本均值；\bar{y} 为变量 Y 的样本均值。皮尔逊相关系数是由协方差发展而来的。

2）斯皮尔曼相关系数**

皮尔逊相关系数要求变量服从正态分布，但在实际生活中，很多变量总体分布未知或者不服从正态分布。因此，引入斯皮尔曼相关系数，主要用于秩和检验，它是衡量两个变量依赖性的非参数指标。计算方法为

$$r_{sp.} = 1 - \frac{6\sum_{i=1}^{n}(x_i - \bar{x})^2}{n^3 - n}$$

3）肯德尔相关系数**

肯德尔相关系数主要应用于定序数据，要求数据为两组一一对应的数据，且样本数相同。在此基础上，考察两组数据序列中有多少个顺序相同的子对，从而判断两组数据的相关性。当两个变量具有较强的正相关时，一致子对较多，不一致子对较少；反之则成负相关；当一致子对与不一致子对数量相同或相近时，则为弱相关。计算方法为

$$r_k = \frac{2(N_a - N_b)}{n(n-1)}$$

式中，N_a 表示顺序一致的子对数；N_b 表示顺序不一致的子对数。

9.1.4 汽车 CMF 设计案例分析

1. 项目背景

汽车色彩、材料和表面处理工艺（colour, material, finish, CMF）设计一直是设计师关注的焦点，本案例基于感性意象研究汽车 CMF 设计，探索设计策略，以此辅助设计师设计出符合用户情感需求和感受的汽车。本案例从汽车外观的整体风格与细节对应关系方面对概念设计图片进行评价，通过李克特量表，对汽车 CMF 设计相关问题进行数据采集，将人们对图片的直观感受转换为数据进行分析，为后期设计课程做出铺垫。

2. 问题提法

研究感性设计意向，从车的整体造型、造型曲线、材质 3 个维度，分别赋予未来感、科技感、速度感、圆润感、稳重感、力量感 6 个形容词。在 Pinterest、Behance 等设计网站进行检索，挑选感兴趣的汽车，对其进行主观评价。下面以某汽车评价结果为例进行调研，调查问卷如图 9.1 所示。调研对象为 54 位有车一族，最终得到有效数据 41 份，如表 9.1 所示。

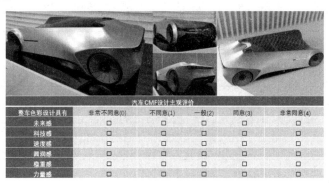

图 9.1 某汽车 CMF 设计主观评价调查问卷

表 9.1 调研结果

编号	未来感	科技感	速度感	圆润感	稳重感	力量感
1	4	4	3	4	2	3
2	3	4	4	1	2	2
3	3	3	2	2	5	1

续表

编 号	未来感	科技感	速度感	圆润感	稳重感	力量感
4	3	3	2	4	4	4
5	5	5	4	4	2	2
6	5	5	4	5	2	1
7	2	2	1	4	5	4
8	4	5	4	3	5	4
9	3	3	3	2	4	2
10	2	2	2	2	3	4
11	3	4	3	3	5	5
12	4	5	3	4	3	2
13	1	2	2	1	5	4
14	1	5	2	2	5	4
15	2	5	5	2	3	2
16	4	4	4	1	4	4
17	4	4	4	2	4	3
18	1	2	1	3	5	4
19	3	3	2	4	4	3
20	2	2	2	2	4	3
21	2	2	2	3	3	3
22	5	4	3	4	1	1
23	2	2	3	3	4	3
24	1	1	2	4	3	2
25	4	4	4	4	2	2
26	2	2	2	4	1	1
27	1	2	3	3	4	3
28	1	2	3	1	4	4
29	4	4	4	4	2	2
30	4	5	4	5	1	1
31	2	3	3	3	5	5
32	2	3	3	3	4	4
33	2	3	3	3	4	4
34	2	3	1	4	5	4
35	3	3	1	3	3	2
36	3	3	3	4	2	2
37	5	4	4	5	2	2
38	4	4	3	5	2	1
39	5	5	5	5	1	1
40	4	4	4	4	2	2
41	5	5	5	5	3	2

Excel 相关分析步骤如下。

（1）选择【数据】→【数据分析】。

（2）选择【相关系数】，如图 9.2 所示。

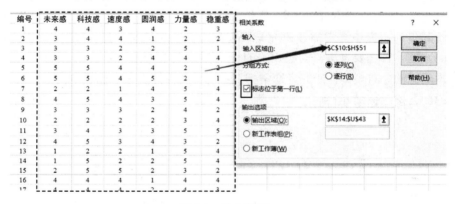

图 9.2 选择【相关系数】

（3）在【相关系数】对话框中，单击【输入区域】右侧的按钮，将相应的数据连带数据名称标签全部框选，选中【标志位于第一行】，如图 9.3 所示。

图 9.3 输入数据

（4）输出结果保留小数点后两位，如表 9.2 所示。

表 9.2 相关系数计算结果

项目	未来感	科技感	速度感	圆润感	力量感	稳重感
未来感	1.00					
科技感	0.74	1.00				
速度感	0.64	0.71	1.00			
圆润感	0.54	0.31	0.17	1.00		
力量感	−0.59	−0.35	−0.47	−0.53	1.00	
稳重感	−0.54	−0.33	−0.36	−0.47	0.78	1.00

（5）结果分析：经多元相关分析，力量感与稳重感相关系数为 0.78，未来感与科技感、速度感的相关系数分别为 0.74、0.64。这说明在未来的设计中，如果设计师考虑未来感、科技感、速度感设计风格，只需要围绕未来感一词进行设计即可。另外需要注意，力

量感与稳重感之间呈现较高的正相关，且两者与未来感、科技感、速度感、圆润感都呈现较高的负相关。这提醒设计师，力量感、稳重感可独立成为一个设计维度。这样设计师在设计外观的过程中，重点考虑未来感和力量感两个风格方向，便可满足消费者的外观需求。

9.2 回归分析

回归分析反映两个变量依存的关系，是在确定变量与变量之间存在较高相关性的基础上，建立回归方程，并将其用于数据分析与预测的分析方法。根据因变量和自变量的个数分为一元回归分析和多元回归分析；根据因变量和自变量的函数表达式分为线性回归分析和非线性回归分析。本节介绍最简单的情况，即 Y 与 X 之间的关系是线性关系。用线性函数 $a+bX$ 估计 Y 的数学期望的问题称为一元线性回归问题。

9.2.1 一元线性回归原理

一元线性回归分析是最基本、最简单的一种回归分析，故又称简单回归，是一种根据单一自变量 x 预测因变量 y 的方法。

在实际设计研究中，常需要研究某一现象与影响它的某一最主要因素的关系。对于所研究的问题，首先要收集与问题相关的 n 组样本数据 $(x_i, y_i)(i=1,2,\cdots,n)$。为了直观地发现样本数据的分布规律，研究者通常把 (x_i, y_i) 看成平面直角坐标系中的点，画出这 n 组样本数据散点图，如图 9.4 所示。

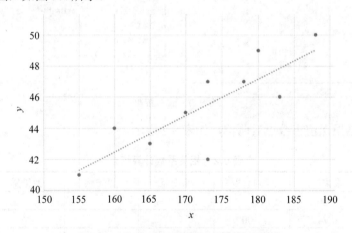

图 9.4 某项研究中的样本数据散点图

回归分析的主要任务是根据 n 组样本实际观测值 $(x_i, y_i)(i=1,2,\cdots,n)$，对回归参数 β_0 和 β_1 进行估计，通常用 $\hat{\beta}_0$ 和 $\hat{\beta}_1$ 表示其相应的估计值，并建立回归方程

$$\hat{y} = \hat{\beta}_0 + \hat{\beta}_1 x \tag{9-1}$$

式中，$\hat{\beta}_0$ 表示经验回归直线在纵轴上的截距；$\hat{\beta}_1$ 表示经验回归直线的斜率，在实际应用中，表示自变量 x 每增加一个单位因变量 y 的平均增加数量。

9.2.2 一元回归参数估计**

为了由样本数据得到 β_0 和 β_1 的理想估计值，通常使用普通最小二乘法进行估计。对每一个样本观测值 (x_i, y_i)，使用最小二乘法进行估计的思路是使观测值 y_i 与其回归值 $E(y_i) = \beta_0 + \beta_1 x_i$ 的离差越小越好，综合考虑 n 个离差，定义离差平方和为

$$Q(\beta_0, \beta_1) = \sum_{i=1}^{n}(y_i - E(y_i))^2 = \sum_{i=1}^{n}(y_i - \beta_0 - \beta_1 x_i)^2 \tag{9-2}$$

最小二乘法就是寻找 β_0 和 β_1 的最优估计值 $\hat{\beta}_0$、$\hat{\beta}_1$，使式（9-2）定义的离差平方和达到最小，即寻找 $\hat{\beta}_0$、$\hat{\beta}_1$，满足

$$Q(\hat{\beta}_0, \hat{\beta}_1) = \sum_{i=1}^{n}(y_i - \hat{\beta}_0 - \hat{\beta}_1 x_i)^2 = \min_{\beta_0, \beta_1}\sum_{i=1}^{n}(y_i - \beta_0 - \beta_1 x_i)^2 \tag{9-3}$$

根据式（9-3）求出的参数 $\hat{\beta}_0$、$\hat{\beta}_1$ 称为回归参数 β_0 和 β_1 的最小二乘估计。称式（9-4）为 y_i 的回归拟合值，简称回归值或拟合值；称式（9-5）为 y_i 的残差。

$$\hat{y}_i = \hat{\beta}_0 + \hat{\beta}_1 x_i \tag{9-4}$$

$$e_i = y_i - \hat{y}_i \tag{9-5}$$

根据式（9-3）求 $\hat{\beta}_0$、$\hat{\beta}_1$，其本质是求极值的问题，$\hat{\beta}_0$、$\hat{\beta}_1$ 应满足

$$\begin{cases} \dfrac{\partial Q}{\partial \beta_0}\bigg|_{\beta_0 = \hat{\beta}_0} = -2\sum_{i=1}^{n}(y_i - \hat{\beta}_0 - \hat{\beta}_1 x_i) = 0 \\ \dfrac{\partial Q}{\partial \beta_1}\bigg|_{\beta_1 = \hat{\beta}_1} = -2\sum_{i=1}^{n}(y_i - \hat{\beta}_0 - \hat{\beta}_1 x_i)x_i = 0 \end{cases} \tag{9-6}$$

记 L_{xx} 为 x 的离差平方和，L_{xy} 为 xy 的离差积和，有

$$L_{xx} = \sum_{i=1}^{n}(x_i - \overline{x})^2 = \sum_{i=1}^{n}x_i^2 - n(\overline{x})^2$$

$$L_{xy} = \sum_{i=1}^{n}(x_i - \overline{x})(y_i - \overline{y}_i) = \sum_{i=1}^{n}x_i y_i - n\overline{x}\,\overline{y}$$

于是有

$$\begin{cases} \hat{\beta}_0 = \overline{y} - \hat{\beta}_1 \overline{x} \\ \hat{\beta}_1 = \dfrac{L_{xy}}{L_{xx}} \end{cases} \tag{9-7}$$

9.2.3 回归方程的评价

1. 回归方程的拟合优度

回归方程预测的精度取决于对观测数据的拟合程度。回归直线与各观测数据的接近程度称为回归方程对数据的拟合优度，主要有判定系数和估计标准误差两个指标。

1）判定系数 R^2

回归方程中因变量 y 的取值是不确定的，总是按某种规律在一定的范围内变化，受

到自变量 x 和其他因素影响（在方程中处理成误差项）。每一个观测值的这种变动程度可用实际观测值与其均值的差 $(y_i - \bar{y})$ 描述，相应的所有测量值的总变动程度，用总离差平方和表示，称为总平方和，记为 SST，即

$$\text{SST} = \sum_{i=1}^{n}(y_i - \bar{y})^2 \tag{9-8}$$

更进一步，将式（9-8）分解成式（9-9），这一过程称为总平方和分解。

$$\sum_{i=1}^{n}(y_i - \bar{y})^2 = \sum_{i=1}^{n}(\hat{y}_i - \bar{y})^2 + \sum_{i=1}^{n}(y_i - \hat{y}_i)^2 \tag{9-9}$$

式中，$\sum_{i=1}^{n}(\hat{y}_i - \bar{y})^2$ 称为回归平方和，记为 SSR；$\sum_{i=1}^{n}(y_i - \hat{y}_i)^2$ 称为残差平方和，记为 SSE。所以，式（9-9）可以简写为

$$\text{SST} = \text{SSR} + \text{SSE} \tag{9-10}$$

SST 反映因变量的波动程度或不确定性。在建立了 y 对 x 的线性方程后，SST 就分解成 SSR 与 SSE 两个组成部分，其中 SSR 是由回归方程确定的，也就是由自变量 x 的波动引起的；SSE 是不能由自变量解释的波动，是由 x 之外的未加控制的因素引起的。这样，SST 中能够由自变量解释的部分为 SSR，不能由自变量解释的部分为 SSE。所以，SSR 所占的比重越大，回归方程拟合的效果越好。SSR 占 SST 的比例称为判定系数，记为 R^2，即

$$R^2 = \frac{\text{SSR}}{\text{SST}} = \frac{\sum_{i=1}^{n}(\hat{y}_i - \bar{y})^2}{\sum_{i=1}^{n}(y_i - \bar{y})^2} \tag{9-11}$$

判定系数刻画了回归方程的拟合程度，其取值在区间[0,1]上，$R^2=0$ 表示因变量 y 与自变量 x 无关，$R^2=1$ 表示回归方程完全拟合。在一元回归中，R^2 开平方即相关系数 r。这说明当 $r=0.7$ 时，$R^2=0.49$，表示只能解释总变差的 49%；当 $r \leq 0.5$ 时，$R^2 \leq 0.25$，表示只能解释总变差中很小的一部分。

2）估计标准误差

总平方和由回归平方和与残差平方和两部分组成，判定系数只反映了回归平方和的信息，那么，残差平方和 $\sum_{i=1}^{n}(y_i - \hat{y}_i)^2$ 的信息如何反映呢？为此构建了估计标准误差这个统计量，记为 S_e，有

$$S_e = \sqrt{\frac{\sum_{i=1}^{n}(y_i - \hat{y}_i)^2}{n-2}} = \sqrt{\frac{\text{SSE}}{n-2}} \tag{9-12}$$

估计标准误差反映了回归方程对 y 进行估计时，产生的误差大小。如果从散点图观察，各观测点越靠近直线，S_e 越小，回归方程越能很好地进行预测。因此，S_e 从残差的角度说明回归方程的拟合程度。

2. 回归方程的显著性检验

回归分析涉及回归系数显著性的 t 检验和整个回归关系显著性的 F 检验。通过 t 检验说明被检验的参数是显著有效的；通过 F 检验说明整体参数中至少有一个是显著的，但不一定都显著。

1）回归系数检验（t 检验）

回归系数的显著性检验即 t 检验，是指检验变量 x 对变量 y 的影响程度是否显著。原假设和备择假设为

$$H_0: \beta_1 = 0,\ H_1: \beta_1 \neq 0 \tag{9-13}$$

如果原假设 H_0 成立，则自变量 x 的变化对因变量 y 没有影响，即变量 x 与变量 y 之间没有线性关系。t 检验使用的统计量为 t 统计量，即

$$t = \frac{\hat{\beta}_1}{\sqrt{\mathrm{var}(\hat{\beta}_1)}} \sim t(n-2) \tag{9-14}$$

结论：当原假设 H_0 成立时，给定显著性水平 α，根据式（9-14）计算 t，并且查 t 分布表得到该显著性水平下对应的双侧检验的临界值为 $t_{\frac{\alpha}{2}}(n-2)$。当 $|t| \geqslant t_{\frac{\alpha}{2}}(n-2)$ 时，拒绝原假设 H_0，即回归方程成立；当 $|t| < t_{\frac{\alpha}{2}}(n-2)$ 时，接受原假设 H_0，即回归方程不成立。

2）回归方程线性关系显著性检验（F 检验）

回归方程线性关系显著性检验即 F 检验，是指检验自变量 x 与因变量 y 之间的线性关系是否显著，以判断该模型中的全部或一部分参数是否适合用来估计总体。因根据平方和分解式，直接从回归效果检验回归方程的显著性，故称 F 检验。原假设和备择假设如式（9-13）所示，平方和分解式如式（9-10）所示。所以，回归平方和 SSR 所占的比重越大，回归的效果越好，可以根据此构造 F 检验的统计量，即

$$F = \frac{\mathrm{SSR}/1}{\mathrm{SSE}/(n-2)} \sim F(1,\ n-2) \tag{9-15}$$

在正态假设下，当原假设 H_0 成立时，该 F 服从自由度为 $(1, n-2)$ 的 F 分布。给定显著性水平 α，可查表得到 F 检验的临界值为 $F_\alpha(1, n-2)$。当 $F > F_\alpha(1, n-2)$ 时，拒绝原假设 H_0，说明回归方程成立，x 与 y 有显著的线性关系，也可以根据 P 进行判断。具体检验结果可在 Excel 中通过回归分析直接得出，详见 9.2.4 节实际案例的数据输出结果，相关计算公式如表 9.3 所示。

表9.3　相关计算公式

方差来源	自由度	平方和	均方	F	P
回归	1	SSR	SSR/1	$\dfrac{\mathrm{SSR}/1}{\mathrm{SSE}(n-2)}$	$P\left(F > \dfrac{\mathrm{SSR}/1}{\mathrm{SSE}(n-2)}\right) = P$
残差	$n-2$	SSE	SSE/($n-2$)		
总和	$n-1$	SST			

3. 区间估计①

在实际应用中，使用最小二乘法估计得到 β_0 和 β_1 的点估计后，往往还希望给出回归系数的估计精度，即给出其置信水平为 $1-\alpha$ 的置信区间。置信区间的长度越短，说明估计值 $\hat{\beta}_0$、$\hat{\beta}_1$ 与 β_0、β_1 接近的程度越高，估计值就越精确；置信区间的长度越长，说明估计值 $\hat{\beta}_0$、$\hat{\beta}_1$ 与 β_0、β_1 接近的程度越低，估计值就越不精确。

易知 $t_i = \dfrac{\hat{\beta}_i}{\sqrt{\operatorname{var}(\hat{\beta}_i)}} \sim t(n-2)(i=0,1)$，对于给定的置信水平 $1-\alpha$，有

$$P\left(\left|\dfrac{\hat{\beta}_i - \beta_i}{\sqrt{\operatorname{var}(\hat{\beta}_i)}}\right| \leqslant t_{\frac{\alpha}{2}}(n-2)\right) = 1-\alpha \tag{9-16}$$

因此，$\hat{\beta}_i(i=0,1)$ 的区间估计为

$$\left[\hat{\beta}_i - \sqrt{\operatorname{var}(\hat{\beta}_i)}\, t_{\frac{\alpha}{2}}(n-2),\ \hat{\beta}_i + \sqrt{\operatorname{var}(\hat{\beta}_i)}\, t_{\frac{\alpha}{2}}(n-2)\right] \tag{9-17}$$

9.2.4 人机尺度案例分析

1. 项目背景

汽车的设计不仅需要考虑外观的美观性，更要考虑驾乘人员的舒适性，降低驾乘人员的疲劳感，提高驾驶的安全性和稳定性。例如马自达的"人马一体"的设计理念，便是将人体的生理、心理因素与汽车机械设计紧密融合。本案例探索家用轿车后排空间舒适度问题，相关资料如图 9.5 所示。

图 9.5 家用轿车后排空间舒适度研究

① 区间估计在 Excel 中需单独进行计算，因此这里不做介绍。感兴趣的读者可以查阅参考文献[13]、[18]。

2. 问题提法

研究人员为探索后排使用空间，观测乘坐人员的一系列休息、娱乐行为，并测量13名20~25岁男青年的身高与前臂长，测量结果如表9.4所示，尝试建立身高与前臂回归方程，以便为设计师提供更多的参考数据。

表9.4 身高和前臂长测量结果

编 号	身高（X）/cm	前臂长（Y）/cm
1	175	46
2	174	44
3	167	46
4	158	43
5	175	48
6	172	44
7	178	47
8	183	46
9	157	44
10	165	43
11	189	50
12	182	49
13	180	47

Excel相关分析步骤如下。

（1）选择【数据】→【数据分析】。

（2）选择【回归】，如图9.6所示。

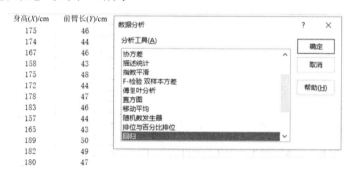

图9.6 回归分析

将变量X和变量Y分别输入相应的表格中，如图9.7所示，选中【标志】，选中之后软件会将第一行的"身高"和"前臂长"视为数据名称；在【输出选项】中，选择【新工作表组】和【线性拟合图】，单击【确定】按钮。

（3）图像输出。线性拟合图如图9.8所示，需要将其横坐标的起始点"0"改为"150"，以使图看起来更舒服。右击横坐标（虚线框所示），在弹出的快捷菜单中选择【设置坐标轴格式】。此时在右侧出现【设置坐标轴格式】界面，如图9.9所示，在【坐标轴选项】中，将边界【最小值】由"0"改为"150"，按Enter键。

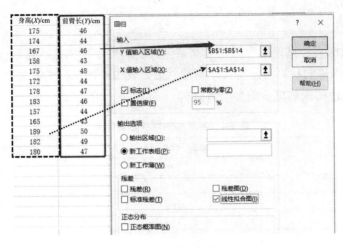

图 9.7 输入数据

图 9.8 线性拟合图

图 9.9 修改坐标值

（4）数据结果输出。回归统计结果如表 9.5 所示。其中，变量 X 与变量 Y 的相关系数为 0.81；判定系数为 0.65，表明描述数据对模型的拟合程度较好。在单变量线性回归中，通常使用判定系数进行评估；在多变量线性回归中，则使用调节判定系数[①]进行评估。在

① 调节判定系数用于判定一个多元线性回归方程的拟合程度，以及说明用自变量解释因变量变异的程度，涉及多元分析，暂不讨论。

单变量线性回归中，判定系数和调节判定系数具有一致性①。方差分析结果如表 9.6 所示。回归方程参数输出如表 9.7 所示。

表 9.5 回归统计结果

相 关 系 数	0.81
判 定 系 数	0.65
调节判定系数	0.62
标 准 误 差	1.39
观 测 值	13.00

表 9.6 方差分析结果

方差来源	自 由 度	离差平方和	均 方	F	P
回归	1.00	39.53	39.53	20.33	0.000**
残差	11.00	21.39	1.95		
总计	12.00	60.92			

表 9.7 回归方程参数输出

项 目	系 数	标 准 差	t	P	下限 95%	上限 95%
截距	13.03	7.31	1.78	0.10	−3.05	29.11
身高(X)	0.19	0.04	4.51	0.00	0.10	0.28

（5）写出方程

$$y=13.027+0.19x$$

通过建立回归方程，运用极少的调研数据进行人体数据预测。以此为基础，为设计师提供更多的人体参考数据，从而为后排空间舒适度设计提供更多参考信息。

9.3 多元统计分析方法

法兰西斯•高尔顿（Francis Galton）于 1889 年把双变量的正态分布方法运用于传统的统计学，创立了相关系数和线性回归，自此多元统计分析得到迅猛发展②。20 世纪 60 年代以后，随着计算机科学的发展，多元分析方法在诸多学科研究中得到广泛的应用，设计学也是其中之一。

① 判定系数和调节判定系数既有区别又有联系。判定系数在一元线性回归中越大，说明方程拟合越好。在多元线性回归中变量增多，但判定系数的计算不能反映变量增加后的效果，所以需要对判定系数进行调节。具体就是对那些增加的且不会改善模型效果的变量增加一个惩罚项，计算公式为

$$R_{\text{adj}}^2 = 1-(1-R^2)\frac{(n-1)}{(n-p-1)}$$

式中，p 为变量个数，n 为样本个数。

需要注意，如果增加更多无意义的变量，则判定系数和调节判定系数之间的差距会越来越大，调节判定系数会下降。反之，如果加入的特征值是显著的，则调节判定系数会上升。

② 英国心理学家 C.E.斯皮尔曼（C.E.Spearman）提出因子分析法，英国统计学家罗纳德•费希尔提出方差分析和判别分析，塞缪尔•斯坦利•威尔克斯（Samuel Stanley Wilks）发展了多元方差分析，哈罗德•霍特林（Harold Hotelling）确定了主成分分析和典型相关分析。

常用的多元分析方法包括以下 3 类。

（1）线性模型方法：包括多元方差分析、多元回归分析和协方差分析，用于解决线性规划问题。

（2）分类问题方法：包括判别分析和聚类分析，应用于对事物进行分类的研究。

（3）降维分析方法：包括主成分分析、典型相关分析和因子分析，研究如何用较少的综合因素代替较多的原始变量。

限于篇幅，下面仅介绍多元回归分析。

9.3.1 多元回归分析**

1. 多元线性回归模型

设自变量 x 与因变量 y 的组合为 (x_j, y_i)（$j=1,2,\cdots,p$；$i=1,2,\cdots,m$），共有 $n=mp$ 个样本观测值，如表 9.8 所示。

表 9.8 回归模型实际观测数据

序号	变量				
	y	x_1	x_2	…	x_p
1	y_1	x_{11}	x_{12}	…	x_{1p}
2	y_2	x_{21}	x_{22}	…	x_{2p}
⋮	⋮	⋮	⋮	⋮	⋮
m	y_m	x_{m1}	x_{m2}	…	x_{mp}

假定因变量 y 与自变量 x_1, x_2, \cdots, x_p 间存在线性关系，其数学模型为

$$y_i = \beta_0 + \beta_1 x_{i1} + \beta_2 x_{i2} + \cdots + \beta_p x_{ip} + \varepsilon_i \tag{9-18}$$

式中，x_1, x_2, \cdots, x_p 为解释变量，y 为被解释变量，y 随 x_1, x_2, \cdots, x_p 而变，受试验误差 ε 影响，ε_i 是相互独立且服从 $N(0, \sigma^2)$ 的随机变量，$\beta_0, \beta_1, \cdots, \beta_p$ 为 $p+1$ 个未知参数，可根据实际观测值的均值和方差进行估计。当 $p=1$ 时，式（9-18）为一元线性回归模型；当 $p \geq 2$ 时，式（9-18）为多元线性回归模型。

2. 基本假设与参数估计

1）基本假设

基本假设包括：

（1）零均值假设。

（2）方差相同，且无自相关假设。

（3）随机变量 ε_i 与解释变量不相关假设。

（4）无多重共线性假设。

（5）数据正态性假设。

2）参数估计

对多元线性回归模型中未知参数的估计通常采用最小二乘估计法，使残差平方和

$\sum e_i^2 = e^{\mathrm{T}}e$ 达到最小，则有

$$Q(\hat{\beta}) = e^{\mathrm{T}}e = (Y - X\hat{\beta})^{\mathrm{T}}(Y - X\hat{\beta}) \tag{9-19}$$

对 $Q(\hat{\beta})$ 关于 $\hat{\beta}$ 求偏导，并令其等于 0，整理后可得 $(X^{\mathrm{T}}X)\hat{\beta} = X^{\mathrm{T}}Y$，称其为正则方程。所以有 $\hat{\beta} = (X^{\mathrm{T}}X)^{-1}X^{\mathrm{T}}Y$，即线性回归模型参数的最小二乘估计量。

3. 显著性检验

1) F 检验

对多元线性回归方程的显著性检验主要检验自变量 x_1, x_2, \cdots, x_p 从整体上对随机变量 y 是否有明显的影响。为此提出原假设和备择假设，即

$$H_0: \beta_j = 0, \ H_1: \beta_j(j=1,2,\cdots,p) \text{不全为} 0$$

如果 H_0 被接受，则表明自变量 x_1, x_2, \cdots, x_p 与随机变量 y 之间的关系不宜用线性回归模型表示。类似一元线性回归检验，为了建立对 H_0 进行检验的 F 统计量，仍然利用总离差平方和，即

$$\mathrm{SST} = \mathrm{SSR} + \mathrm{SSE}$$

构造 F 检验统计量为

$$F = \frac{\mathrm{SSR}/p}{\mathrm{SSE}/(n-p-1)} \tag{9-20}$$

正态假设下，当原假设 H_0 成立时，F 服从自由度为 $(p, n-p-1)$ 的 F 分布。对给定的数据，计算出 SSR 和 SSE，进而得到 F，其计算过程如表 9.9 所示，再由给定的显著性水平 α 查 F 分布临界值表，得到临界值 $F_\alpha(p, n-p-1)$。

表 9.9　F 的计算过程

方差来源	自由度	平方和	均方	F	P
回归	p	SSR	$\dfrac{\mathrm{SSR}}{p}$	$\dfrac{\mathrm{SSR}/p}{\mathrm{SSE}/(n-p-1)}$	$P\left(F > \dfrac{\mathrm{SSR}/p}{\mathrm{SSE}/(n-p-1)}\right) = P$
残差	$n-p-1$	SSE	$\dfrac{\mathrm{SSE}}{(n-p-1)}$		
总和	$n-1$	SST			

当 $F > F_\alpha(p, n-p-1)$ 时，拒绝原假设 H_0，认为在显著性水平 α 下，y 与 x_1, x_2, \cdots, x_p 有显著的线性关系，即回归方程是显著的。反之，当 $F \leqslant F_\alpha(p, n-p-1)$ 时，则认为回归方程不显著。

2) t 检验

在多元线性回归分析中，同样要进行回归系数的 t 检验。因为回归方程显著并不意味着每个解释变量对 y 的影响都显著，所以需要对每个自变量进行显著性检验。

如果某个自变量 x_j 对 y 的影响不显著，那么在回归模型中，它的系数 β_j 就取值为 0。因此，提出原假设和备择假设，即

$$H_0: \beta_j = 0, \ H_1: \beta_j \neq 0(j=1,2,\cdots,p) \tag{9-21}$$

构建 t 检验统计量为

$$t_j = \frac{\hat{\beta}_j}{\hat{\delta}\sqrt{c_{jj}}}$$

$$c_{jj} = (X^T X)^{-1} \tag{9-22}$$

$$\hat{\delta} = \sqrt{\frac{1}{n-p-1}\sum_{i=1}^{n}e_i^2} = \sqrt{\frac{1}{n-p-1}\sum_{i=1}^{n}(y_i - \hat{y}_i)^2}$$

式中，$\hat{\delta}$ 是回归标准差。

结论：当原假设 H_0 成立时，

$$t_j = \frac{\hat{\beta}_j}{\hat{\delta}\sqrt{c_{jj}}}$$

服从自由度为 $n-p-1$ 的 t 分布。根据给定的显著性水平 α，可查 t 分布临界值表得到该显著性水平下对应的双侧检验的临界值为 $t_{\frac{\alpha}{2}}(n-p-1)$。当 $|t_j| \geq t_{\frac{\alpha}{2}}(n-p-1)$ 时，拒绝原假设 H_0，认为 $\beta_j \neq 0$，即一元线性回归方程成立；当 $|t_j| < t_{\frac{\alpha}{2}}(n-p-1)$ 时，接受原假设 H_0，认为 $\beta_j = 0$，自变量 x_j 对 y 的线性效果不显著，即回归方程不成立。

4. 区间估计**

多元线性回归系数区间估计的推导过程与一元线性回归类似，β_j 的置信度为 $1-\alpha$ 的置信区间为

$$\left[\hat{\beta}_j - t_{\frac{\alpha}{2}}(n-p-1)\hat{\delta}\sqrt{c_{jj}}, \hat{\beta}_j + t_{\frac{\alpha}{2}}(n-p-1)\hat{\delta}\sqrt{c_{jj}}\right] \tag{9-23}$$

9.3.2 驾驶疲劳度案例分析

1. 项目背景

本项目旨在开发一款用于实时指导、提醒驾驶人员调整驾驶行为的产品。该产品内设驾驶行为模型，具备监督、规范驾驶行为，预测疲劳驾驶等功能，可降低驾驶风险，提高驾车和乘车安全性。实验采用复合刺激 S1-S2 范式（stimulus1-stimulus2 paradigm）；实验设备采用 Tobii 眼动仪、EPOC Flex 32 导脑电仪、Biosignalplux 多导生理记录仪；共有 13 名被试者，实验时间 30min。实验数据为 PVT 任务数据、眼动（PERCLOS）数据、脑电（EEG）数据、心电（ECG）数据，如表 9.10 所示。PVT 任务数据表示被试者及时对实验题目做出反应的次数（阈值 $\lambda < 800$ ms）。

2. 问题提法

基于多模态实验数据，建立疲劳驾驶行为多元线性回归预测模型，探索眼动、脑电、心电数据与疲劳驾驶行为之间的关系，在影响疲劳驾驶行为（PVT 任务数据）的因

素中引入 3 个解释变量，分别是 PERCLOS（x_1）、EEG（x_2）、ECG（x_3），如表 9.10 所示。

表 9.10　疲劳度影响因素数据

	PVT(y)	PERCLOS（x_1）	EEG（x_2）	ECG（x_3）
1	−1.79	−1.19	2.04	−1.46
2	−1.46	−0.89	1.28	−1.39
3	−0.95	−0.74	0.90	−0.95
4	−0.52	−0.81	0.69	−0.44
5	−0.30	−0.63	0.40	−0.14
6	−0.09	−0.50	0.08	0.07
7	0.14	−0.45	−0.23	−0.17
8	0.56	−0.09	−0.52	−0.41
9	0.62	0.16	−0.69	0.17
10	0.48	0.60	−0.81	0.64
11	0.38	1.08	−0.96	0.85
12	1.32	1.41	−1.07	1.35
13	1.60	2.05	−1.11	1.90

Excel 相关分析步骤如下。

（1）选择【数据】→【数据分析】。

（2）选择【回归】，如图 9.10 所示。将变量 X 和变量 Y 分别输入相应的表格中，如图 9.11 所示，选中【标志】，选中后软件会将第一行的内容视为数据名称。在【输出选项】中，选择【新工作表组】，单击【确定】按钮。

图 9.10　回归分析

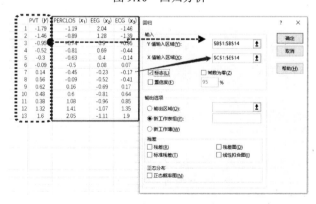

图 9.11　输入数据

（3）图像输出。调整横纵坐标，设置步骤同 9.2.4 节。分别调节好 3 个变量与被解释变量，最终图像效果如图 9.12 所示。

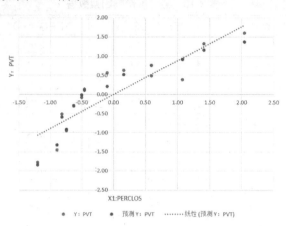

（a）眼动数据线性拟合图

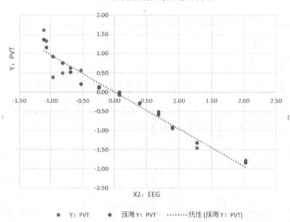

（b）脑电数据线性拟合图

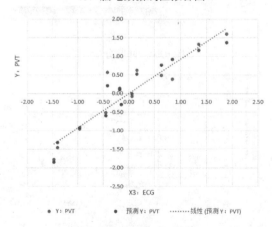

（c）心电数据线性拟合图

图 9.12　最终图像效果

（4）数据结果输出。回归统计结果如表 9.11 所示。其中，调节判定系数为 0.93，表明描述数据对模型的拟合程度较好。方差分析结果如表 9.12 所示。回归方程参数输出如表 9.13 所示。

表9.11 回归统计结果

相 关 系 数	0.97
判 定 系 数	0.95
调节判定系数	0.93
标 准 误 差	0.26
观 测 值	13.00

表9.12 方差分析结果

方差来源	自 由 度	离差平方和	均方	F	F界值
回归	3.00	11.39	3.80	55.48	0.00
残差	9.00	0.62	0.07		
总计	12.00	12.00			

表9.13 回归方程参数输出

项 目	系 数	标 准 差	t	P	下限 95.0%	上限 95.0%
Intercept	1.303	0.07	0.00	1.00	−0.16	0.16
x_1	−0.03	0.23	−0.12	0.90	−0.55	0.50
x_2	−0.67	0.17	−3.92	0.00	−1.05	−0.28
x_3	0.36	0.26	1.37	0.20	−0.23	0.96

（5）写出方程

$$y=1.303-0.029x_1-0.665x_2+0.360x_3$$

结果分析：研究团队同时测量眼动、脑电、心电数据，基于多模态实验数据开发监控驾驶行为的相关车载产品。回归方程的方差分析结果是显著的，所以回归方程成立。只有 EEG 的 P 小于 0.05，说明 EEG 参数显著，其他两个预测变量与因变量之间回归系数的 sig 都大于 0.05，说明它们与因变量之间的回归系数都等于 0。这说明 PERCLOS、ECG 两个变量之间存在相互影响，所以，需要改用逐步回归的方法，排除一定的共线性影响。这里涉及多重共线性[①]的讨论，此处不再做深入研究。

9.4 本章练习

1. 什么是相关关系？它是如何分类的？
2. 协方差和相关系数有何关系？
3. 简述一元线性回归、R^2 的概念。

[①] 线性回归模型中的基本假设之一是解释变量相互独立。多重共线性是指解释变量之间由于存在高度相关关系而使模型估计准确性降低。

4. 根据下列材料进行线性回归分析。

为设计某大学生社交软件，采用述情障碍量表（李克特量表）对大学生社交行为心理进行调查研究。分析情绪控制与调节和通过音乐、绘画宣泄自己的情绪之间的线性关系。现有数据如表 9.14 所示。

表 9.14 述情障碍量表

序 号	情绪控制与调节	通过音乐、绘画宣泄自己的情绪
1	4	4.00
2	4	4.30
3	4	3.70
4	3	3.20
5	3	3.12
6	3	3.00
7	4	3.85
8	4	3.65
9	3	3.30
10	4	4.10
11	4	4.31
12	3	3.00
13	4	4.20
14	4	4.10
15	3	3.21
16	4	4.20
17	4	4.30
18	4	4.10
19	4	3.75
20	3	3.75

5. 某公司进行产品满意度调查，从设计角度探索造型、色彩对产品满意度的影响，满意度评价表如表 9.15 所示。试建立回归方程，并借助方程阐述造型细节评价、色彩渲染评价与产品满意度综合指标之间的联系。

表 9.15 满意度评价表

序 号	造型细节评价	色彩渲染评价	产品满意度综合指标
1	2	4	4.73
2	2	4	5.08
3	1	3	3.85
4	2	4	4.90
5	2	3	4.55
6	2	4	4.73
7	1	3	3.68
8	1	2	3.68
9	1	3	4.20
10	2	3	4.55

续表

序　号	造型细节评价	色彩渲染评价	产品满意度综合指标
11	1	3	4.38
12	3	4	4.90
13	4	4	4.83
14	3	4	4.76
15	4	4	4.76
16	4	4	4.97
17	4	4	4.90
18	3	4	4.76
19	2	3	4.55
20	2	3	4.38
21	2	3	4.20
22	2	3	4.55
23	3	4	4.90
24	3	4	4.76
25	2	4	4.76
26	2	3	4.55
27	1	3	4.03
28	1	3	4.06
29	4	4	4.76

第 10 章 设计研究：χ^2 检验

 本章简介

在实际的设计问题中，数据大多是定类数据。定类数据的统计推断与数值型数据的要求类似，都对生成数据的随机过程进行一定的假设。例如，对于结果变量为连续变量的回归模型，假设正态分布起着核心作用。常用的定类数据分布类型很多，如二项分布、多项分布、泊松分布等，本章讨论最常用的定类数据分布类型——χ^2 分布及其相关假设检验。在社会科学、设计学、心理学、生物医学领域，定类数据的分析方法有广泛的应用。

10.1 χ^2 统计量

设计学面临的问题大多与社会科学、心理学有千丝万缕的联系，分类尺度在对态度和观点的测量中占据统治地位。例如，设计师需要对用户使用产品的行为、喜好、满意度以及对某一问题的看法做出具体的假定。在一些探索性设计问题中，设计师往往对总体的信息知之甚少，很难对总体的分布形式和统计模型做出一个相对清晰的假定。有时如何对一个实际设计问题进行数学描述，这本身就是一个核心问题。例如，当需要考虑人的心理、行为、环境设施等诸多要素时，设计师很难假定数据的分布形态和数据之间的关系。这种对总体的分布形式未知，仅能根据数据样本提供的信息对数据分布形态、特征值等进行假设分析的一类问题，称为非参数统计分析。通过这类分析方法建立的统计描述和数学模型主要用于处理实际设计案例中的定类数据，是本章所要关注的重点。

10.1.1 χ^2 统计量定义

在第 3 章、第 4 章已经对 χ^2 分布和 χ^2 统计量进行了简单介绍，下面结合定类数据以及具体的问题，深入介绍 χ^2 统计量的应用。

定义 设 X_1, X_2, \cdots, X_n 相互独立，且均服从标准正态分布 $N(0,1)$，则称

$$\chi^2 = X_1^2 + X_2^2 + \cdots + X_n^2 = \sum_{i=1}^{n} X_i^2 \tag{10-1}$$

服从自由度为 n 的 χ^2 分布，记为 $\chi^2(n)$，将 χ^2 称为卡方统计量。

10.1.2 χ^2 的两种检验

根据不同的定类数据问题，χ^2 统计量的具体形式有所不同。下面介绍两种常用的 χ^2 检验，分别为 χ^2 拟合优度检验和 χ^2 独立性检验，具体形式如下。

(1) χ^2 拟合优度检验

$$\chi^2 = \sum_{o=1}^{k} \frac{(f_o - f_e)^2}{f_e}$$

(2) χ^2 独立性检验

$$\chi^2 = \sum_{i=1}^{s} \sum_{j=1}^{r} \frac{(n_{ij} - \mu_{ij})^2}{\mu_{ij}}$$

上述两个式子虽然在具体的形式上有所差异,但是都可以看成某一个随机变量(X)的平方和的形式,因此,它们都服从 χ^2 分布。

10.2 χ^2 拟合优度检验

在定类数据分析中,通常需要分析一组数据的分布是否与某已知分布一致。例如分析某连续性分布是否与正态分布一致。其中,判断实际观测值与期望数据是否一致是我们经常要面对的问题。解决这一问题主要采用 χ^2 拟合优度检验。

10.2.1 χ^2 拟合优度检验问题提法

χ^2 拟合优度检验问题的一般提法是分析实际频数与理论频数的一致性问题,即差别是否由抽样误差引起。测得单组定类数据,考察这组数据中各类别占总体的比例是否相等。χ^2 用来反映各类中观测到的实际频数与假设的理论频数的偏离程度,其值恒为正数。如考察某一总体男女占比是否一致、半年内每月销售额占总销售额的比是否相等。基于这样的思路,定类数据的假设检验,如两个或多个总体率、构成比检验等都适合使用 χ^2 分析。

数据中的实际频数通过实际观测或实验得到,理论频数要根据定类数据的类别个数计算出来。理论证明,实际频数(f_o)与理论频数(f_e)之差的平方再除以理论频数所得的统计量,近似服从 χ^2 分布,可表示为

$$\chi^2 = \sum_{o=1}^{k} \frac{(f_o - f_e)^2}{f_e} \tag{10-2}$$

其中,o 为类别个数(组数),$o = 1, 2, \cdots, k$。显然 f_o 与 f_e 相差越大,χ^2 就越大;f_o 与 f_e 相差越小,χ^2 就越小;因此 χ^2 能够用来表示 f_o 与 f_e 相差的程度。其中,拟合性检验自由度的确定与种类数 k 有关,因为计算理论频数 f_e 时只用到"总项数"这一统计量,所以自由度是种类数 k 减 1。

10.2.2 具体假设形式

一组定类数据样本包含 n 个观测值,可分为 k 个种类,每一种类的实际频数如表 10.1 所示。

表 10.1　实际频数

种　　类	1	2	…	o	合计
实际频数	f_1	f_2	…	f_k	n

为检验每一种类实际发生的频率与理论频率（概率）分布是否一致，有如下假设

$$\begin{cases} H_0: 总体分布 F(x) = F_0(x)，\forall p_k, o = 1, 2, \cdots, k \\ H_1: 总体分布 F(x) \neq F_0(x)，p_k, \nexists o = 1, 2, \cdots, k \end{cases}$$

若 H_0 成立，则实际频数与理论频数相等（$f_o=f_e$），可以认为样本分布与总体分布一致；反之拒绝 H_0，统计量为 χ^2 统计量，即式（10-2）。

10.2.3　适老化游戏设计案例

1. 项目背景

该项目以适老化游戏设计竞赛为依托，本着为老设计、为老创意、为老行动的设计理念，进行适老化设计研究。老年人随着年龄的增长，社交会越来越少，认知能力、机体协调能力与社交能力都在不断地衰退，失能失智的风险在逐步增高。为缓解目前社会普遍存在的此类问题，设计专业学生对老年群体展开了设计调研。重点围绕老年人基本信息（老年人的年龄分层、老年人身体状况、老年人的游戏方式偏好等）和游戏类型（桌面游具类、非桌面游具类、户外游具类等）两个方面，深层次挖掘老年人的日常娱乐问题，以期最大限度地满足他们的实际需求。结合老年人视力衰退后手脚不灵活的生理问题和老年人自尊以及回忆念旧的心理需求，总结形成设计方向：十字绣、老年相册、老年绘板，如图 10.1 所示。

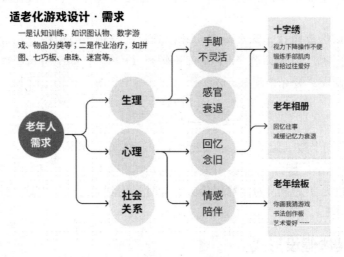

图 10.1　设计方向

2. 问题提法

针对上述设计方向之一的老年绘板，随机抽取老年男性、女性各 60 名，询问他们对该游戏产品的购买意愿，其中女性有 39 人表示愿意购买，男性有 21 人表示愿意购买。

分析男女对该产品的购买意愿是否有显著性差异。假设形式为

$$\begin{cases} H_0: 总体分布F(x)=F_0(x),男女购买意愿一致 \\ H_1: 总体分布F(x)\neq F_0(x),男女购买意愿有显著差异 \end{cases}$$

Excel 相关分析步骤如下。

（1）在 Excel 空白表中根据题意输入数据，如表 10.2 所示。

表 10.2 χ^2 拟合优度检验数据

性 别	男	女	合 计
购买意愿	21	39	60

（2）根据式（10-2），在 Excel 中计算 χ^2。分别计算男女的 χ^2 再求和，得出总体的 χ^2。求男性的 χ^2，如图 10.2（a）所示。同理，求出女性的 χ^2。最后求和得到总体的 χ^2=5.4，如图 10.2（b）所示。在原假设成立的条件下，该 χ^2 服从自由度为 $n-1=1$ 的 χ^2 分布。

（a）男性的 χ^2 （b）总体的 χ^2

图 10.2 求 χ^2

（3）在 Excel 中有三种方法可以实现 χ^2 拟合优度检验，这里介绍最简便的一种方法，在插入函数栏中单击【f_x】，如图 10.3 所示。

图 10.3 插入函数

（4）在弹出的【插入函数】对话框的【或选择类别】下拉列表中选择【统计】，并在【选择函数】中选择【CHISQ.DIST.RT】，如图 10.4 所示。

（5）双击【CHISQ.DIST.RT】，弹出图 10.5 所示的对话框，在【X】中输入实际观测数据，在【Deg_freedom】中输入自由度 1。界面下方显示【计算结果=0.020136752】，即 P=0.02。

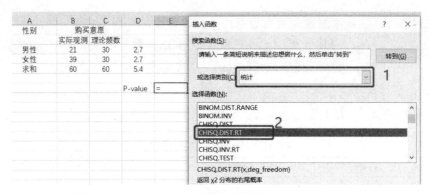

图 10.4 选择函数

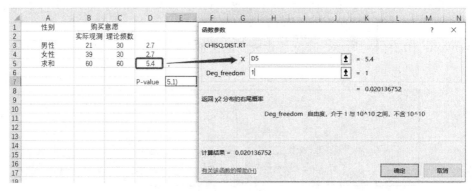

图 10.5 输入数据

注意：不打开【插入函数】对话框，直接在状态栏中输入= CHISQ.DIST.RT (D5,1)，同样可以完成上述操作。这样操作时只选择数值，不选择数值上的标签。

（6）结论：$\chi^2 = 5.4$，查 χ^2 分布界值表，自由度为 1，$\alpha=0.05$，$\chi^2 > \chi^2_{1,0.05} = 3.84$，$P < 0.05$。所以，在 $\alpha=0.05$ 显著性水平下，认为男女购买意愿有显著差异。因此，拒绝原假设 H_0。

10.3 $r×s$ 列联表和 χ^2 独立性检验

数据分析的核心是通过分析变量与变量之间的关系，挖掘数据结构中的重要信息，用以指导实际的设计决策。统计学根据不同的研究问题，采取不同的方法度量和分析变量间的关系，其中探讨变量是否独立是一个很重要的方向。如果变量独立，可以简化数学模型的假设，方便研究计算；如果变量不独立，则变量间存在关联关系。本节主要探讨定类数据关联关系的分析方法。

10.3.1 $r×s$ 列联表

假设有 n 个随机试验的结果按照两个变量 R 和 C 分类，R 取值为 R_1, R_2, \cdots, R_r，C 取值为 C_1, C_2, \cdots, C_s，将变量 R 和 C 的各种情况的组合用 $r×s$ 列联表表示，如表 10.3 所示。

表 10.3 r×s 列联表

	C_1	C_2	...	C_s	均值	合计
R_1	n_{11}	n_{12}	...	n_{1s}	$\bar{n}_{1.}$	$n_{1.}$
R_2	n_{21}	n_{22}	...	n_{2s}	$\bar{n}_{2.}$	$n_{2.}$
⋮	⋮	⋮		⋮	⋮	⋮
R_r	n_{r1}	n_{r2}	...	n_{rs}	$\bar{n}_{r.}$	$n_{r.}$
均值	$\bar{n}_{.1}$	$\bar{n}_{.2}$...	$\bar{n}_{.s}$		
合计	$n_{.1}$	$n_{.2}$...	$n_{.s}$		$n_{..}$

若用 n_{ij} 表示 R 取 R_i 及 C 取 C_j 的频数,则

$$\sum_{i=1}^{r}\sum_{j=1}^{s}n_{ij}=n$$

其中,$R_i = n_{i.} = \sum_{j=1}^{s} n_{ij}, i=1,2,\cdots,r$,表示各行的和;$C_j = n_{.j} = \sum_{i=1}^{r} n_{ij}, j=1,2,\cdots,s$,表示各列的和。

10.3.2 独立性检验

1. 独立性检验的概念

独立性检验又称列联表分析,分析表中行变量和列变量是否相互独立。对于 r×s 列联表,令 $p_{ij} = P(R=R_i,\ C=C_j)$,$i=1,2,\cdots,r$,$j=1,2,\cdots,s$,$p_{i.}$ 和 $p_{.j}$ 分别表示 R(行)和 C(列)的边际分布概率。当两个变量都是结果变量时,这两个变量是否存在独立性可通过两者的联合分布描述,即这两个变量的联合分布概率等于相应的边际分布概率的乘积。

2. 独立性检验问题的一般提法

独立性检验针对两个变量问题,检验列联表中行变量和列变量是否相互独立。理论上如果两个变量(行和列)之间没有关系,那么观测频数(n_{ij})与期望频数(μ_{ij})之间的总体差异应该很小;反之,如果差异足够大,就可以推断两个变量间存在相互依赖关系。期望频数是通过边际频数计算得出的,在实际问题中可以理解为按比例进行分配。

在上述独立性定义的基础上,独立性问题的假设形式为

$$\begin{cases} H_0: p_{ij} = p_{i.} \cdot p_{.j}, 1 \leqslant i \leqslant r, 1 \leqslant j \leqslant s,\text{理论频数与实际频数相等} \\ H_1: p_{ij} \neq p_{i.} \cdot p_{.j}, 1 \leqslant i \leqslant r, 1 \leqslant j \leqslant s,\text{理论频数与实际频数不相等} \end{cases}$$

在零假设下,r×s 列联表每单元格中的频数期望值为

$$\mu_{ij} = \frac{\text{RT} \times \text{CT}}{n} = \frac{n_{i.} \times n_{.j}}{n} \tag{10-3}$$

式中,μ_{ij} 为给定单元格的频数期望值,RT($n_{i.}$)为给定单元格所在行的合计;CT($n_{.j}$)为给定单元格所在列的合计;n 为样本观测值的总数。

可以定义统计量

$$\chi^2 = \sum_{i=1}^{s}\sum_{j=1}^{r}\frac{(n_{ij}-\mu_{ij})^2}{\mu_{ij}} \sim \chi^2(s-1)(r-1) \quad (10\text{-}4)$$

如果 $\mu_{ij}>5$，则 χ^2 近似服从自由度为$(s-1)(r-1)$的 χ^2 分布。如果 χ^2 过大或 P 很小，则拒绝零假设，认为行变量与列变量存在关联关系。像这样没有指出两个变量之间更细微的相关关系或其他特殊的关系，称为一般性关联。

10.3.3 实际案例分析

1. 项目背景

本项目为感性工学课程作业，要求学生运用独立性检验（列联表）分析某款游戏的平衡性问题。针对表 10.4 中的行变量（英雄类型）和列变量（地图大小）进行独立性检验，从而为设计人员提供地图设计、游戏场景设计、角色设计的相关信息，以辅助制定合理的设计策略。

2. 问题提法

为研究游戏的平衡性，某研究人员随机抽取 500 名玩家的英雄使用情况，按照不同类型的英雄和地图大小构造列联表，检验行变量和列变量是否相互独立，数据如表 10.4 所示。

（1）建立如下假设。

$$\begin{cases} H_0: p_{ij} = p_{i.} \cdot p_{.j}, \text{英雄类型与地图大小相互独立} \\ H_1: p_{ij} \neq p_{i.} \cdot p_{.j}, \text{英雄类型与地图大小有关联性} \end{cases}$$

（2）在 Excel 空白表中根据题意输入实际观测数据（见表 10.4）。

表 10.4 χ^2 独立性检验实际观测数据

变量 A\B	小	中	大	行总数（边际频数）
刺客型	52	64	24	140
坦克型	60	59	52	171
法师型	50	65	74	189
列总数	162	188	150	500

（3）根据表 10.5 和式（10-4），在 Excel 中计算每一个单元格的期望观测频数。选中图 10.6 中的 B9 单元格（实线框所示），输入=\$E3*B\$6/500；或者选中图 10.6 中右上角（虚线框所示），在插入函数栏【f_x】中输入=\$E3*B\$6/500。

表 10.5 期望观测频数数据

变量 A\B	小	中	大
刺客型			
坦克型			
法师型			
$\chi^2 = \sum_{i=1}^{s}\sum_{j=1}^{r}\frac{(n_{ij}-\mu_{ij})^2}{\mu_{ij}} \sim \chi^2(s-1)(r-1)$			

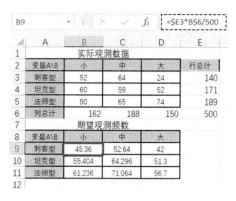

图 10.6　计算期望观测频数

注意：一定要使用英文输入法进行操作，并且两个"$"符号的位置不能改变，否则会出错。"$"符号是用来锁定位置的。

（4）在 Excel 中实现 χ^2 独立性检验与拟合优度检验所用函数一致，为【CHISQ.TEST】。在插入函数栏中单击【f_x】，打开【插入函数】对话框，如图 10.7 所示。

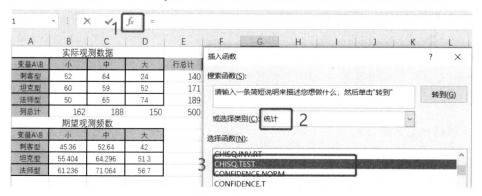

图 10.7　选择函数

（5）双击【CHISQ.TEST】，弹出【函数参数】对话框，如图 10.8 所示。在【Actual_range】中输入实际观测数据，在【Expected_range】中输入期望观测频数。界面下方显示【计算结果=0.000541355】，即 P=0.00054。

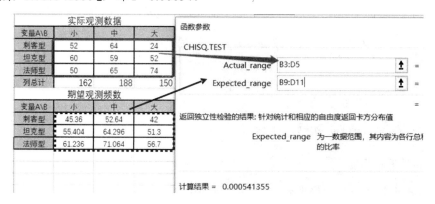

图 10.8　输入数据

(6) 结论：$P<0.05$，在 $\alpha=0.05$ 显著性水平下，根据现有样本数据分析，拒绝 H_0，说明英雄类型与地图大小有关联性。

10.4 等级相关分析

皮尔逊相关对于数据的要求比较严格，在实际设计工作中往往很难得到这样的数据。在实际中，当数据不服从正态分布时分析两个变量是否相关，常用斯皮尔曼等级相关分析。只要两个变量的观测值是成对的等级评定资料，或者是由连续变量观测资料转化得到的等级评定资料，不论两个变量的总体分布形态、样本容量的大小如何，都可以用斯皮尔曼等级相关分析。

在进行等级相关分析时，先将 x、y 两个变量分别由小到大进行排序（列出等级），再看两个变量的等级是否相关。样本等级相关系数记为 r_s，它是总体等级相关系数的估计值。常用的等级相关分析方法有斯皮尔曼等级相关和肯达尔等级相关等，本节只介绍斯皮尔曼等级相关系数的计算及其显著性检验。

10.4.1 斯皮尔曼等级相关系数

等级相关程度的大小和相关性质用等级相关系数（又称秩相关系数）表示。等级相关系数 r_s 具有与相关系数 r 相同的特性，介于 -1 与 1 之间，分为正相关、负相关及零相关。

1. 等级相关系数公式

先将变量 x、y 分别由小到大进行排序，相邻两数相同时取平均排序；再求出每对排序差 d，则等级相关系数为

$$r_s = 1 - \frac{6\sum d^2}{n(n^2-1)} \tag{10-5}$$

式中，n 为变量的对子数，d 为排序差。

当相同排序较多时，会影响 $\sum d^2$ 的值，应采用计算校正的等级相关系数

$$r_s' = \frac{\frac{n^3-3}{6} - (t_x + t_y) - \sum d^2}{\sqrt{\left(\frac{n^3-n}{6} - 2t_x\right)\left(\frac{n^3-n}{6} - 2t_y\right)}} \tag{10-6}$$

式中，t_x、t_y 的计算公式相同，均为 $\sum \frac{t_i^3 - t_i}{12}$。在计算 t_x 时，t_i 为变量 x 的相同排序数；在计算 t_y 时，t_i 为变量 y 的相同排序数。

2. r_s 的显著性检验

(1) 提出无效假设与备择假设，即 H_0：$\rho_s = 0$；H_1：$\rho_s \neq 0$。

(2) 统计推断。根据 n 查附表 6，得到临界 $r_{s(\alpha)}$。若 $|r_s| < r_{s(0.05)}$，$P > 0.05$，则不能否

定 H_0，表明两个变量 x、y 等级相关不显著；若 $|r_{s(0.05)}| \leq |r_s| < |r_{s(0.01)}|$，$0.01 < P \leq 0.05$，则否定 H_0，接受 H_1，表明两个变量 x、y 等级相关显著；若 $|r_s| \geq r_{s(0.01)}$，$P \leq 0.01$，则否定 H_0，接受 H_1，表明两个变量 x、y 等级相关极显著。

（3）r_s 的 t 检验。一般临界 $r_{s(\alpha)}$ 不常见，所以在 Excel 中，习惯利用 t 检验表进行检验，判断方法同上。公式为

$$t = r_s \sqrt{\frac{n-2}{1-r_s^2}} \tag{10-7}$$

10.4.2 实际案例

1. 项目背景

本项目以交互设计课程为基础，分析我国手机音乐类 App 产品。2019 年我国手机音乐客户端用户较上年增长 7.00%，整体规模达 5.80 亿人。在短视频、网络直播等新兴娱乐方式的冲击下，网络音乐手机应用能保持长青得益于其在互联网市场上发展时间较长、受众规模广泛。"听歌"逐渐成为大众高频刚性的需求，随着网络音乐应用内容生态的不断完善，未来网络音乐手机应用在争夺用户时长方面仍然占据一定优势。因此，设计团队对旗下的音乐类 App 的用户界面进行了迭代设计，对用户行为、操作流程等进行竞品分析，挖掘产品痛点，如图 10.9 所示。

图 10.9　竞品分析

2. 问题提法

某音乐 App 团队研究用户成本与收入的关系时，进行单用户价值模型试验并获得了关于单用户每日维护成本（x）与日活跃时长（y）的数据，如表 10.6 所示。试分析单用户每日维护成本与日活跃时长之间有无相关性。

表 10.6 单用户每日维护成本与日活跃时长相关分析表

编号	名称				排序差 d	排序差平方 d^2
	变量 x/万元		变量 y/min			
	成本	排序	时长	排序		
1	0.65	7	820	7.5	−0.5	0.25
2	0.58	5.5	780	5	0.5	0.25
3	0.30	2	720	4	−2	4
4	0.80	9	867	9	0	0
5	0.34	3	690	3	0	0
6	0.67	8	787	6	2	4
7	0.86	10	934	10	0	0
8	0.45	4	679	2	2	4
9	0.20	1	639	1	0	0
10	0.58	5.5	820	7.5	−2	4
合计						16.5

3. 直接计算

(1) 建立如下假设。

$$\begin{cases} H_0: \rho_s = 0, \text{单用户每日维护成本与日活跃时长之间无相关性} \\ H_1: \rho_s \neq 0, \text{单用户每日维护成本与日活跃时长之间有相关性} \end{cases}$$

(2) 计算等级相关系数 r_s。对表 10.6 中各数据进行排序，对数值相同的数据取平均排序，如时长 820 min 的平均排序为 (7+8)/2=7.5。求出单用户每日维护成本的排序与日活跃时长的排序之差 d 和排序差平方 d^2。利用式 (10-5)，得

$$r_s = 1 - \frac{6\sum d^2}{n(n^2-1)} = 1 - \frac{6 \times 16.5}{10(10^2-1)} = 0.90$$

(3) r_s 的显著性检验。本例中 $n=10$，查附表 6 得 $r_{s(0.01)}=0.794$，因为 $r_s > r_{s(0.01)}$，$P < 0.01$，所以等级相关极显著，表明单用户每日维护成本与日活跃时长之间存在极显著正相关。

4. Excel 中等级相关系数分析

(1) 在 Excel 中输入数据，如图 10.10 所示，分别计算成本排序、时长排序、d、d^2。

(2) 在"成本排序"栏使用函数 RANK.AVG，其中 3 个参数分别表示：Number——需要排位的数字 (0.65)；Ref——需要排列的整个数列 (0.65, 0.58, …, 0.20, 0.58)；Order——规定排序是升序还是降序 (选 1 升序)。输入=RANK.AVG(B2,B2:B11,1)，如图 10.11 所示。

第 10 章 设计研究：χ^2 检验

编号\类别	成本(x)	时长(y)	成本排序	时长排序
1	0.65	820		
2	0.58	780		
3	0.30	720		
4	0.80	867		
5	0.34	690		
6	0.67	787		
7	0.86	934		
8	0.45	679		
9	0.20	639		
10	0.58	820		

图 10.10 输入数据

=RANK.AVG(B2,B2:B11,1)

编号\类别	成本(x)	时长(y)	成本排序	时长排序
1	0.65	820	7	
2	0.58	780		
3	0.30	720		
4	0.80	867		
5	0.34	690		
6	0.67	787		
7	0.86	934		
8	0.45	679		
9	0.20	639		
10	0.58	820		

图 10.11 使用函数 RANK.AVG

（3）使用绝对引用符号"$"，将 RANK.AVG(B2,B2:B11,1) 函数中的第 2 组参数改写成 RANK.AVG(B2,B2:B11,1)，其目的是固定行和列，这样向下拖动时数据保持不变。将鼠标移至 D2 单元格（见图 10.11 中的数字"7"）右下角的小方点处，待光标变为黑色加号后按下鼠标左键向下拖至 D11 单元格，这样可以计算这一列所有数字的排序，如图 10.12 所示。

=RANK.AVG(B2,B2:B11,1)

编号\类别	成本(x)	时长(y)	成本排序	时长排序
1	0.65	820	7	
2	0.58	780	5.5	
3	0.30	720	2	
4	0.80	867	9	
5	0.34	690	3	
6	0.67	787	8	
7	0.86	934	10	
8	0.45	679	4	
9	0.20	639	1	
10	0.58	820	5.5	

图 10.12 计算成本排序

（4）同理，计算时长排序，如图 10.13 所示。

=RANK.AVG(C2,C2:C11,1)

编号\类别	成本(x)	时长(y)	成本排序	时长排序
1	0.65	820	7	C11,1)
2	0.58	780	5.5	5
3	0.30	720	2	4
4	0.80	867	9	9
5	0.34	690	3	3
6	0.67	787	8	6
7	0.86	934	10	10
8	0.45	679	4	2
9	0.20	639	1	1
10	0.58	820	5.5	7.5

图 10.13 计算时长排序

（5）计算等级相关系数 Coefficient（r_s）和样本数（N）。计算 Coefficient（r_s），即输入=CORREL(D2:D11,E2:E11)，计算结果为 0.89939；计算样本数（N），即输入=COUNT(E2:E11)，计算结果为 10，如图 10.14 所示。

图 10.14　计算等级相关系数和样本数

（6）计算 T 和 P。利用式（10-7）计算 T，即输入=(ABS(H2)*(SQRT ((H3-2)/(1-(H2)^2))))，自由度（df）为 $n-2=8$，最后计算 P，直接查 t-test 表或者输入 TDIST 函数（本例选择双尾 2），计算结果如图 10.15 所示。其中，TDIST 函数的 3 个参数：X 为计算分布的 T；Deg_freedom 为自由度；tails 为单尾 1，双尾 2（输入函数时使用英文输入法）。

图 10.15　计算 T 和 P

（7）结论：$P<0.01$，在 $\alpha=0.01$ 显著性水平下，拒绝 H_0，接受 H_1，即认为两者有相关性。

10.5　本章练习

1．简述非参数检验的概念。
2．根据下列材料进行 χ^2 拟合优度检验。

某游戏 App 平台为了研究某款游戏，现考察玩家性别与某项游戏任务的完成情况，共测试男性玩家 764 人，女性玩家 342 人，一次性完成此项游戏任务的男性玩家为 227 人，女性玩家为 239 人，在 $\alpha=0.05$ 显著性水平下检验一次性完成此项游戏任务与玩家性别有无关系。相关数据如表 10.7 所示。

表 10.7 相关数据

项目	男性	女性	总数
总人数	764	342	1106
一次性完成任务的人数	227	239	466

3．根据下列材料，使用 $r×s$ 列联表进行 χ^2 独立性检验。

某研究团队为了研究不同年龄段老年人经常参与的娱乐活动是否有明显的差异，采集到如表 10.8 所示的数据，试分析不同年龄段老年人参与不同类型娱乐活动的情况。

表 10.8 不同年龄段老年人经常参与的娱乐活动 （单位：人）

年龄	经常参与的娱乐活动			总和
	舞蹈（广场舞、交际舞、秧歌）	牌类（斗地主、麻将）	户外运动（徒步、游泳）	
≤65 岁	93	82	16	191
66~75 岁	80	72	44	196
≥76 岁	42	37	11	90

4．简述 χ^2 拟合优度检验和 χ^2 独立性检验的不同之处。

5．什么是等级相关？

练习题答案

参 考 文 献

[1] 德莱福斯. 为人的设计[M]. 陈雪清，于晓红，译. 南京：译林出版社，2013.

[2] 弗赖，迪尔诺特，斯图尔特. 设计与历史的质疑[M]. 赵泉泉，张黎，译. 南京：江苏凤凰美术出版社，2020.

[3] 长町三生. 感性工学[M]. 东京：海文堂出版株式会社，1989.

[4] 井上胜雄. デザインと感性[M]. 东京：海文堂出版株式会社，2005.

[5] 长町三生. 感性商品学[M]. 东京：海文堂出版株式会社，1996.

[6] 诺曼. 设计心理学[M]. 卓耀宗，译. 台北：远流出版事业股份有限公司，2003.

[7] 罗丽弦，洪玲. 感性工学设计[M]. 北京：电子工业出版社，2020.

[8] 李卓. 感性工学设计方法[M]. 武汉：武汉理工大学出版社，2019.

[9] 翟振武. 社会调查问卷设计与应用[M]. 北京：中国人民大学出版社，2019.

[10] 吴喜之. 统计学基本概念和方法[M]. 北京：高等教育出版社，2022.

[11] 戴力农. 设计调研[M]. 北京：电子工业出版社，2019.

[12] 李月恩，王震亚，徐楠. 感性工程学[M]. 北京：海洋出版社，2009.

[13] 贾俊平，何晓群，金勇进. 统计学[M]. 北京：中国人民大学出版社，2022.

[14] 盛骤，谢式千，潘承毅. 概率论与数理统计[M]. 北京：高等教育出版社，2008.

[15] 冯敬海，王晓光，鲁大伟. 概率论与数理统计[M]. 北京：高等教育出版社，2015.

[16] 邓津，林肯. 定性研究：方法论基础[M]. 风笑天，译. 重庆：重庆大学出版社，2007.

[17] 猴子·数据分析学院. 数据分析思维：分析方法和业务知识[M]. 北京：清华大学出版社，2020.

[18] 谢运恩，李安富. 人人都会数据分析：从生活实例学统计[M]. 北京：电子工业出版社，2017.

[19] 王云峰. 统计学原理：理论与方法[M]. 上海：复旦大学出版社，2013.

附录 A

附表 1 标准正态分布表

x	0.00	0.01	0.02	0.03	0.04	0.05	0.06	0.07	0.08	0.09
0.0	0.5000	0.5040	0.5080	0.5120	0.5160	0.5199	0.5239	0.5279	0.5319	0.5359
0.1	0.5398	0.5438	0.5478	0.5517	0.5557	0.5596	0.5636	0.5675	0.5714	0.5753
0.2	0.5793	0.5832	0.5871	0.5910	0.5948	0.5987	0.6026	0.6064	0.6103	0.6141
0.3	0.6179	0.6217	0.6255	0.6293	0.6331	0.6368	0.6406	0.6443	0.6480	0.6517
0.4	0.6554	0.6591	0.6628	0.6664	0.6700	0.6736	0.6772	0.6808	0.6844	0.6879
0.5	0.6915	0.6950	0.6985	0.7019	0.7054	0.7088	0.7123	0.7157	0.7190	0.7224
0.6	0.7257	0.7291	0.7324	0.7357	0.7389	0.7422	0.7454	0.7486	0.7517	0.7549
0.7	0.7580	0.7611	0.7642	0.7673	0.7704	0.7734	0.7764	0.7794	0.7823	0.7852
0.8	0.7881	0.7910	0.7939	0.7967	0.7995	0.8023	0.8051	0.8078	0.8106	0.8133
0.9	0.8159	0.8186	0.8212	0.8238	0.8264	0.8289	0.8315	0.8340	0.8365	0.8389
1.0	0.8413	0.8438	0.8461	0.8485	0.8508	0.8531	0.8554	0.8577	0.8599	0.8621
1.1	0.8643	0.8665	0.8686	0.8708	0.8729	0.8749	0.8770	0.8790	0.8810	0.8830
1.2	0.8849	0.8869	0.8888	0.8907	0.8925	0.8944	0.8962	0.8980	0.8997	0.9015
1.3	0.9032	0.9049	0.9066	0.9082	0.9099	0.9115	0.9131	0.9147	0.9162	0.9177
1.4	0.9192	0.9207	0.9222	0.9236	0.9251	0.9265	0.9279	0.9292	0.9306	0.9319
1.5	0.9332	0.9345	0.9357	0.9370	0.9382	0.9394	0.9406	0.9418	0.9429	0.9441
1.6	0.9452	0.9463	0.9474	0.9484	0.9495	0.9505	0.9515	0.9525	0.9535	0.9545
1.7	0.9554	0.9564	0.9573	0.9582	0.9591	0.9599	0.9608	0.9616	0.9625	0.9633
1.8	0.9641	0.9649	0.9656	0.9664	0.9671	0.9678	0.9686	0.9693	0.9699	0.9706
1.9	0.9713	0.9719	0.9726	0.9732	0.9738	0.9744	0.9750	0.9756	0.9761	0.9767
2.0	0.9772	0.9778	0.9783	0.9788	0.9793	0.9798	0.9803	0.9808	0.9812	0.9817
2.1	0.9821	0.9826	0.9830	0.9834	0.9838	0.9842	0.9846	0.9850	0.9854	0.9857
2.2	0.9861	0.9864	0.9868	0.9871	0.9875	0.9878	0.9881	0.9884	0.9887	0.9890
2.3	0.9893	0.9896	0.9898	0.9901	0.9904	0.9906	0.9909	0.9911	0.9913	0.9916
2.4	0.9918	0.9920	0.9922	0.9925	0.9927	0.9929	0.9931	0.9932	0.9934	0.9936
2.5	0.9938	0.9940	0.9941	0.9943	0.9945	0.9946	0.9948	0.9949	0.9951	0.9952
2.6	0.9953	0.9955	0.9956	0.9957	0.9959	0.9960	0.9961	0.9962	0.9963	0.9964
2.7	0.9965	0.9966	0.9967	0.9968	0.9969	0.9970	0.9971	0.9972	0.9973	0.9974
2.8	0.9974	0.9975	0.9976	0.9977	0.9977	0.9978	0.9979	0.9979	0.9980	0.9981
2.9	0.9981	0.9982	0.9982	0.9983	0.9984	0.9984	0.9985	0.9985	0.9986	0.9986
3.0	0.9987	0.9987	0.9987	0.9988	0.9988	0.9989	0.9989	0.9989	0.9990	0.9990
3.1	0.9990	0.9991	0.9991	0.9991	0.9992	0.9992	0.9992	0.9992	0.9993	0.9993
3.2	0.9993	0.9993	0.9994	0.9994	0.9994	0.9994	0.9994	0.9995	0.9995	0.9995
3.3	0.9995	0.9995	0.9995	0.9996	0.9996	0.9996	0.9996	0.9996	0.9996	0.9997
3.4	0.9997	0.9997	0.9997	0.9997	0.9997	0.9997	0.9997	0.9997	0.9997	0.9998

续表

x	0.00	0.01	0.02	0.03	0.04	0.05	0.06	0.07	0.08	0.09
3.5	0.9998	0.9998	0.9998	0.9998	0.9998	0.9998	0.9998	0.9998	0.9998	0.9998
3.6	0.9998	0.9998	0.9999	0.9999	0.9999	0.9999	0.9999	0.9999	0.9999	0.9999
3.7	0.9999	0.9999	0.9999	0.9999	0.9999	0.9999	0.9999	0.9999	0.9999	0.9999
3.8	0.9999	0.9999	0.9999	0.9999	0.9999	0.9999	0.9999	0.9999	0.9999	0.9999
3.9	1.0000	1.0000	1.0000	1.0000	1.0000	1.0000	1.0000	1.0000	1.0000	1.0000
4.0	1.0000	1.0000	1.0000	1.0000	1.0000	1.0000	1.0000	1.0000	1.0000	1.0000

注：标准正态分布表是利用 Excel 中的 NORM.DIST 生成的。

附表2　t 分布临界值表

df/α	0.100	0.050	0.025	0.010	0.005	0.001
1	6.3138	12.7062	25.4517	63.6567	127.3213	636.6192
2	2.9200	4.3027	6.2053	9.9248	14.0890	31.5991
3	2.3534	3.1824	4.1765	5.8409	7.4533	12.9240
4	2.1318	2.7764	3.4954	4.6041	5.5976	8.6103
5	2.0150	2.5706	3.1634	4.0321	4.7733	6.8688
6	1.9432	2.4469	2.9687	3.7074	4.3168	5.9588
7	1.8946	2.3646	2.8412	3.4995	4.0293	5.4079
8	1.8595	2.3060	2.7515	3.3554	3.8325	5.0413
9	1.8331	2.2622	2.6850	3.2498	3.6897	4.7809
10	1.8125	2.2281	2.6338	3.1693	3.5814	4.5869
11	1.7959	2.2010	2.5931	3.1058	3.4966	4.4370
12	1.7823	2.1788	2.5600	3.0545	3.4284	4.3178
13	1.7709	2.1604	2.5326	3.0123	3.3725	4.2208
14	1.7613	2.1448	2.5096	2.9768	3.3257	4.1405
15	1.7531	2.1314	2.4899	2.9467	3.2860	4.0728
16	1.7459	2.1199	2.4729	2.9208	3.2520	4.0150
17	1.7396	2.1098	2.4581	2.8982	3.2224	3.9651
18	1.7341	2.1009	2.4450	2.8784	3.1966	3.9216
19	1.7291	2.0930	2.4334	2.8609	3.1737	3.8834
20	1.7247	2.0860	2.4231	2.8453	3.1534	3.8495
21	1.7207	2.0796	2.4138	2.8314	3.1352	3.8193
22	1.7171	2.0739	2.4055	2.8188	3.1188	3.7921
23	1.7139	2.0687	2.3979	2.8073	3.1040	3.7676
24	1.7109	2.0639	2.3909	2.7969	3.0905	3.7454
25	1.7081	2.0595	2.3846	2.7874	3.0782	3.7251
26	1.7056	2.0555	2.3788	2.7787	3.0669	3.7066
27	1.7033	2.0518	2.3734	2.7707	3.0565	3.6896
28	1.7011	2.0484	2.3685	2.7633	3.0469	3.6739
29	1.6991	2.0452	2.3638	2.7564	3.0380	3.6594
30	1.6973	2.0423	2.3596	2.7500	3.0298	3.6460
31	1.6955	2.0395	2.3556	2.7440	3.0221	3.6335
32	1.6939	2.0369	2.3518	2.7385	3.0149	3.6218
33	1.6924	2.0345	2.3483	2.7333	3.0082	3.6109
34	1.6909	2.0322	2.3451	2.7284	3.0020	3.6007
35	1.6896	2.0301	2.3420	2.7238	2.9960	3.5911
36	1.6883	2.0281	2.3391	2.7195	2.9905	3.5821
37	1.6871	2.0262	2.3363	2.7154	2.9852	3.5737
38	1.6860	2.0244	2.3337	2.7116	2.9803	3.5657
39	1.6849	2.0227	2.3313	2.7079	2.9756	3.5581
40	1.6839	2.0211	2.3289	2.7045	2.9712	3.5510

续表

df/α	0.100	0.050	0.025	0.010	0.005	0.001
41	1.6829	2.0195	2.3267	2.7012	2.9670	3.5442
42	1.6820	2.0181	2.3246	2.6981	2.9630	3.5377
43	1.6811	2.0167	2.3226	2.6951	2.9592	3.5316
44	1.6802	2.0154	2.3207	2.6923	2.9555	3.5258
45	1.6794	2.0141	2.3189	2.6896	2.9521	3.5203

附表3 F 分布临界值表1

m\n	4.00	5.00	6.00	7.00	8.00	9.00	10.00	15.00	20.00	30.00	60.00
1	224.58	230.16	233.99	236.77	238.88	240.54	241.88	245.95	248.01	250.10	252.20
2	19.25	19.30	19.33	19.35	19.37	19.38	19.40	19.43	19.45	19.46	19.48
3	9.12	9.01	8.94	8.89	8.85	8.81	8.79	8.70	8.66	8.62	8.57
4	6.39	6.26	6.16	6.09	6.04	6.00	5.96	5.86	5.80	5.75	5.69
5	5.19	5.05	4.95	4.88	4.82	4.77	4.74	4.62	4.56	4.50	4.43
6	4.53	4.39	4.28	4.21	4.15	4.10	4.06	3.94	3.87	3.81	3.74
7	4.12	3.97	3.87	3.79	3.73	3.68	3.64	3.51	3.44	3.38	3.30
8	3.84	3.69	3.58	3.50	3.44	3.39	3.35	3.22	3.15	3.08	3.01
9	3.63	3.48	3.37	3.29	3.23	3.18	3.14	3.01	2.94	2.86	2.79
10	3.48	3.33	3.22	3.14	3.07	3.02	2.98	2.85	2.77	2.70	2.62
11	3.36	3.20	3.09	3.01	2.95	2.90	2.85	2.72	2.65	2.57	2.49
12	3.26	3.11	3.00	2.91	2.85	2.80	2.75	2.62	2.54	2.47	2.38
13	3.18	3.03	2.92	2.83	2.77	2.71	2.67	2.53	2.46	2.38	2.30
14	3.11	2.96	2.85	2.76	2.70	2.65	2.60	2.46	2.39	2.31	2.22
15	3.06	2.90	2.79	2.71	2.64	2.59	2.54	2.40	2.33	2.25	2.16
16	3.01	2.85	2.74	2.66	2.59	2.54	2.49	2.35	2.28	2.19	2.11
17	2.96	2.81	2.70	2.61	2.55	2.49	2.45	2.31	2.23	2.15	2.06
18	2.93	2.77	2.66	2.58	2.51	2.46	2.41	2.27	2.19	2.11	2.02
19	2.90	2.74	2.63	2.54	2.48	2.42	2.38	2.23	2.16	2.07	1.98
20	2.87	2.71	2.60	2.51	2.45	2.39	2.35	2.20	2.12	2.04	1.95
21	2.84	2.68	2.57	2.49	2.42	2.37	2.32	2.18	2.10	2.01	1.92
22	2.82	2.66	2.55	2.46	2.40	2.34	2.30	2.15	2.07	1.98	1.89
23	2.80	2.64	2.53	2.44	2.37	2.32	2.27	2.13	2.05	1.96	1.86
24	2.78	2.62	2.51	2.42	2.36	2.30	2.25	2.11	2.03	1.94	1.84
25	2.76	2.60	2.49	2.40	2.34	2.28	2.24	2.09	2.01	1.92	1.82
26	2.74	2.59	2.47	2.39	2.32	2.27	2.22	2.07	1.99	1.90	1.80
27	2.73	2.57	2.46	2.37	2.31	2.25	2.20	2.06	1.97	1.88	1.79
28	2.71	2.56	2.45	2.36	2.29	2.24	2.19	2.04	1.96	1.87	1.77
29	2.70	2.55	2.43	2.35	2.28	2.22	2.18	2.03	1.94	1.85	1.75
30	2.69	2.53	2.42	2.33	2.27	2.21	2.16	2.01	1.93	1.84	1.74
40	2.61	2.45	2.34	2.25	2.18	2.12	2.08	1.92	1.84	1.74	1.64
50	2.56	2.40	2.29	2.20	2.13	2.07	2.03	1.87	1.78	1.69	1.58
60	2.53	2.37	2.25	2.17	2.10	2.04	1.99	1.84	1.75	1.65	1.53
120	2.45	2.29	2.18	2.09	2.02	1.96	1.91	1.75	1.66	1.55	1.43

附表4 F分布临界值表2

m\n	4.00	5.00	6.00	7.00	8.00	9.00	10.00	15.00	20.00	30.00	60.00
1	5624.58	5763.65	5858.99	5928.36	5981.07	6022.47	6055.85	6157.28	6208.73	6260.65	6313.03
2	99.25	99.30	99.33	99.36	99.37	99.39	99.40	99.43	99.45	99.47	99.48
3	28.71	28.24	27.91	27.67	27.49	27.35	27.23	26.87	26.69	26.50	26.32
4	15.98	15.52	15.21	14.98	14.80	14.66	14.55	14.20	14.02	13.84	13.65
5	11.39	10.97	10.67	10.46	10.29	10.16	10.05	9.72	9.55	9.38	9.20
6	9.15	8.75	8.47	8.26	8.10	7.98	7.87	7.56	7.40	7.23	7.06
7	7.85	7.46	7.19	6.99	6.84	6.72	6.62	6.31	6.16	5.99	5.82
8	7.01	6.63	6.37	6.18	6.03	5.91	5.81	5.52	5.36	5.20	5.03
9	6.42	6.06	5.80	5.61	5.47	5.35	5.26	4.96	4.81	4.65	4.48
10	5.99	5.64	5.39	5.20	5.06	4.94	4.85	4.56	4.41	4.25	4.08
11	5.67	5.32	5.07	4.89	4.74	4.63	4.54	4.25	4.10	3.94	3.78
12	5.41	5.06	4.82	4.64	4.50	4.39	4.30	4.01	3.86	3.70	3.54
13	5.21	4.86	4.62	4.44	4.30	4.19	4.10	3.82	3.66	3.51	3.34
14	5.04	4.69	4.46	4.28	4.14	4.03	3.94	3.66	3.51	3.35	3.18
15	4.89	4.56	4.32	4.14	4.00	3.89	3.80	3.52	3.37	3.21	3.05
16	4.77	4.44	4.20	4.03	3.89	3.78	3.69	3.41	3.26	3.10	2.93
17	4.67	4.34	4.10	3.93	3.79	3.68	3.59	3.31	3.16	3.00	2.83
18	4.58	4.25	4.01	3.84	3.71	3.60	3.51	3.23	3.08	2.92	2.75
19	4.50	4.17	3.94	3.77	3.63	3.52	3.43	3.15	3.00	2.84	2.67
20	4.43	4.10	3.87	3.70	3.56	3.46	3.37	3.09	2.94	2.78	2.61
21	4.37	4.04	3.81	3.64	3.51	3.40	3.31	3.03	2.88	2.72	2.55
22	4.31	3.99	3.76	3.59	3.45	3.35	3.26	2.98	2.83	2.67	2.50
23	4.26	3.94	3.71	3.54	3.41	3.30	3.21	2.93	2.78	2.62	2.45
24	4.22	3.90	3.67	3.50	3.36	3.26	3.17	2.89	2.74	2.58	2.40
25	4.18	3.85	3.63	3.46	3.32	3.22	3.13	2.85	2.70	2.54	2.36
26	4.14	3.82	3.59	3.42	3.29	3.18	3.09	2.81	2.66	2.50	2.33
27	4.11	3.78	3.56	3.39	3.26	3.15	3.06	2.78	2.63	2.47	2.29
28	4.07	3.75	3.53	3.36	3.23	3.12	3.03	2.75	2.60	2.44	2.26
29	4.04	3.73	3.50	3.33	3.20	3.09	3.00	2.73	2.57	2.41	2.23
30	4.02	3.70	3.47	3.30	3.17	3.07	2.98	2.70	2.55	2.39	2.21
40	3.83	3.51	3.29	3.12	2.99	2.89	2.80	2.52	2.37	2.20	2.02
50	3.72	3.41	3.19	3.02	2.89	2.78	2.70	2.42	2.27	2.10	1.91
60	3.65	3.34	3.12	2.95	2.82	2.72	2.63	2.35	2.20	2.03	1.84
120	3.48	3.17	2.96	2.79	2.66	2.56	2.47	2.19	2.03	1.86	1.66

附表5 χ^2分布临界值表

n/α	0.995	0.975	0.950	0.900	0.750	0.100	0.050	0.010	0.005
1	0.0000	0.0010	0.0039	0.0158	0.1015	2.7055	3.8415	6.6349	7.8794
2	0.0100	0.0506	0.1026	0.2107	0.5754	4.6052	5.9915	9.2103	10.5966
3	0.0717	0.2158	0.3518	0.5844	1.2125	6.2514	7.8147	11.3449	12.8382
4	0.2070	0.4844	0.7107	1.0636	1.9226	7.7794	9.4877	13.2767	14.8603
5	0.4117	0.8312	1.1455	1.6103	2.6746	9.2364	11.0705	15.0863	16.7496
6	0.6757	1.2373	1.6354	2.2041	3.4546	10.6446	12.5916	16.8119	18.5476
7	0.9893	1.6899	2.1673	2.8331	4.2549	12.0170	14.0671	18.4753	20.2777
8	1.3444	2.1797	2.7326	3.4895	5.0706	13.3616	15.5073	20.0902	21.9550
9	1.7349	2.7004	3.3251	4.1682	5.8988	14.6837	16.9190	21.6660	23.5894
10	2.1559	3.2470	3.9403	4.8652	6.7372	15.9872	18.3070	23.2093	25.1882
11	2.6032	3.8157	4.5748	5.5778	7.5841	17.2750	19.6751	24.7250	26.7568
12	3.0738	4.4038	5.2260	6.3038	8.4384	18.5493	21.0261	26.2170	28.2995
13	3.5650	5.0088	5.8919	7.0415	9.2991	19.8119	22.3620	27.6882	29.8195
14	4.0747	5.6287	6.5706	7.7895	10.1653	21.0641	23.6848	29.1412	31.3193
15	4.6009	6.2621	7.2609	8.5468	11.0365	22.3071	24.9958	30.5779	32.8013
16	5.1422	6.9077	7.9616	9.3122	11.9122	23.5418	26.2962	31.9999	34.2672
17	5.6972	7.5642	8.6718	10.0852	12.7919	24.7690	27.5871	33.4087	35.7185
18	6.2648	8.2307	9.3905	10.8649	13.6753	25.9894	28.8693	34.8053	37.1565
19	6.8440	8.9065	10.1170	11.6509	14.5620	27.2036	30.1435	36.1909	38.5823
20	7.4338	9.5908	10.8508	12.4426	15.4518	28.4120	31.4104	37.5662	39.9968
21	8.0337	10.2829	11.5913	13.2396	16.3444	29.6151	32.6706	38.9322	41.4011
22	8.6427	10.9823	12.3380	14.0415	17.2396	30.8133	33.9244	40.2894	42.7957
23	9.2604	11.6886	13.0905	14.8480	18.1373	32.0069	35.1725	41.6384	44.1813
24	9.8862	12.4012	13.8484	15.6587	19.0373	33.1962	36.4150	42.9798	45.5585
25	10.5197	13.1197	14.6114	16.4734	19.9393	34.3816	37.6525	44.3141	46.9279
26	11.1602	13.8439	15.3792	17.2919	20.8434	35.5632	38.8851	45.6417	48.2899
27	11.8076	14.5734	16.1514	18.1139	21.7494	36.7412	40.1133	46.9629	49.6449
28	12.4613	15.3079	16.9279	18.9392	22.6572	37.9159	41.3371	48.2782	50.9934
29	13.1211	16.0471	17.7084	19.7677	23.5666	39.0875	42.5570	49.5879	52.3356
30	13.7867	16.7908	18.4927	20.5992	24.4776	40.2560	43.7730	50.8922	53.6720
31	14.4578	17.5387	19.2806	21.4336	25.3901	41.4217	44.9853	52.1914	55.0027
32	15.1340	18.2908	20.0719	22.2706	26.3041	42.5847	46.1943	53.4858	56.3281
33	15.8153	19.0467	20.8665	23.1102	27.2194	43.7452	47.3999	54.7755	57.6484
34	16.5013	19.8063	21.6643	23.9523	28.1361	44.9032	48.6024	56.0609	58.9639
35	17.1918	20.5694	22.4650	24.7967	29.0540	46.0588	49.8018	57.3421	60.2748
36	17.8867	21.3359	23.2686	25.6433	29.9730	47.2122	50.9985	58.6192	61.5812
37	18.5858	22.1056	24.0749	26.4921	30.8933	48.3634	52.1923	59.8925	62.8833
38	19.2889	22.8785	24.8839	27.3430	31.8146	49.5126	53.3835	61.1621	64.1814
39	19.9959	23.6543	25.6954	28.1958	32.7369	50.6598	54.5722	62.4281	65.4756
40	20.7065	24.4330	26.5093	29.0505	33.6603	51.8051	55.7585	63.6907	66.7660

附表6 斯皮尔曼等级相关系数临界值表

n	$r_s(0.05)$	$r_s(0.01)$	n	$r_s(0.05)$	$r_s(0.01)$
5	1.000		28	0.375	0.483
6	0.886	1.000	29	0.368	0.475
7	0.786	0.929	30	0.362	0.467
8	0.738	0.881	31	0.356	0.459
9	0.700	0.833	32	0.350	0.452
10	0.648	0.794	33	0.345	0.446
11	0.618	0.755	34	0.340	0.439
12	0.587	0.727	35	0.335	0.433
13	0.560	0.703	36	0.330	0.427
14	0.538	0.679	37	0.325	0.421
15	0.521	0.654	38	0.321	0.415
16	0.503	0.635	39	0.317	0.410
17	0.485	0.615	40	0.313	0.405
18	0.472	0.600	41	0.309	0.400
19	0.460	0.584	42	0.305	0.395
20	0.447	0.570	43	0.301	0.391
21	0.435	0.556	44	0.298	0.386
22	0.425	0.544	45	0.294	0.382
23	0.415	0.532	46	0.291	0.378
24	0.406	0.521	47	0.288	0.374
25	0.398	0.511	48	0.285	0.370
26	0.390	0.501	49	0.282	0.366
27	0.382	0.491	50	0.297	0.363